新手不敗の

はじめでのデジタル一眼　撮り方超入門

數位單眼

超入門

5大攝影技巧 × 9大拍攝情境完全掌握

川野恭子 著 **蔡麗蓉** 譯

數位單眼輕鬆玩，記錄生活美好瞬間

各位想拍出什麼樣的照片呢？
看起來美味無比的小點心？
表現手作雜貨的溫潤質感？
讓人感動或懷念的旅行回憶？
還是超級卡哇伊的小孩和寵物？

我當初只是單純想把天空拍得更藍，才玩起傳統單眼，也從那時開始一頭栽入攝影的世界，著手研究各種相關書籍。

雖然單眼相機發展至今已經相當普及，數位化後使用起來也更為簡單，但剛開始接觸的新手玩家，還是不免對艱深的專業術語感到頭痛吧！或許正是這個原因，才讓許多人對「玩單眼」這件事望之卻步，還沒開始學習就

宣告放棄。

不過，這本書一定能讓各位發現，原來「玩單眼」這麼簡單又有趣！你能隨心所欲地拍出自己喜歡的照片，讓平淡無奇的日常風景從此變得與眾不同。

為了讓新手玩家們更認識數位單眼的樂趣，我和熱愛拍照的編輯們絞盡腦汁，推出這本適合初學者的小書，希望透過可愛童趣的圖文，讓「玩單眼」成為一件輕鬆快樂的事。期待這本書能帶給各位更美好快樂的攝影時光♪

川野 恭子

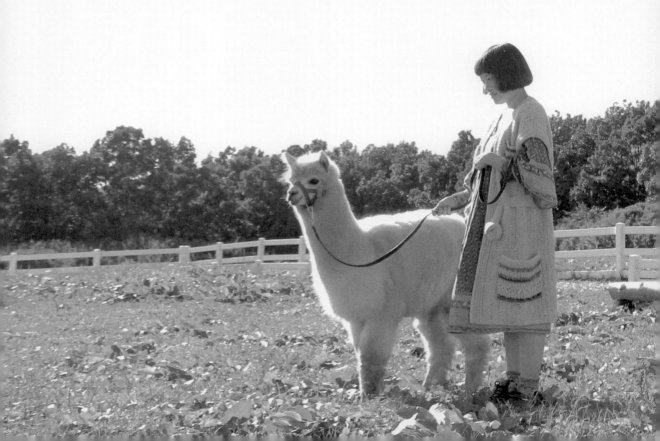

喀擦！我的生活
記錄心動小時光♪

路旁小花、旅行中意外發現的可愛雜貨舖，

想不想將生活中邂逅的一切美好事物，

喀擦一聲，通通收進數位相機裡呢？

只要用大光圈將背景拍得模糊柔美，

前景凸顯了，可愛度就會大大提昇！

一旦學會小技巧，就連顏色與明暗度，

也能隨心所欲地表現出來，再也難不倒你。

而且這些美美的照片都可以成為寶貴回憶，

把生活中每個心動瞬間一一收藏起來。

讓我們一起飛進快樂的數位單眼世界裡吧！

心動瞬間巡禮

4

Let's go to the camera world !

像棉花糖一樣的彩色世界，你好啊～♪

花兒從前後模糊的繽紛世界中露出臉來，
像是在說：「你好嗎？」用數位單眼就能
拍出這樣的照片，實在是太棒了！

NiceShot 1

輕鬆拍出背景模糊
柔美的可愛照片！

數位單眼與一般數位相機最大的差異，就是能拍出背景模糊、
朦朧柔美的感覺，可以凸顯主角，變得更可愛喔♪

庭院的野花也能拍得艷麗動人！

散步途中發現幾朵野花，將它們拍得朦朦朧朧的，彷彿置身在花海裡！

融化的奶油看起來加倍好吃！

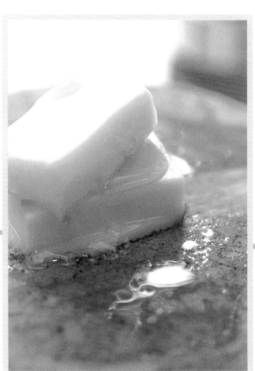

近拍鬆餅上融化的奶油。運用模糊的背景，襯托出現做的美味！

捕捉光影的細微變化，
平凡景色也能變得出眾！

光線在不同的場所與時間，會形成不同的明暗度。使用數位單眼，就能依照拍攝場景的光線明暗與光線，拍出氣氛與亮度都令人滿意的照片囉！

被室內溫暖的黃色光線深深吸引……

在回家途中發現一間很棒的特色小店。雖然拍攝地點光線昏暗，但利用數位單眼還是能拍出好看的照片！

影子也很美♪

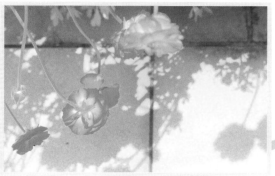

光亮閃耀的物品雖然很美，但影子也不容忽視。快來瞧瞧，好像能發現什麼鏡頭以外的東西耶！

下雨天，也能邂逅晶瑩剔透的美好

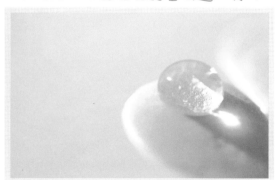

近拍葉片上的雨滴，居然能看見如此迷幻的光線世界！善用數位單眼，就算下雨天也能拍出好看的照片♪

將閃閃發光的動人景色打包帶走吧！

夕陽下閃閃發光的景色雖然轉瞬即逝，但只要拿出相機，就能將眼前美景即時捕捉回家！

還是色彩斑斕的畫面最繽紛可愛！

數位單眼能隨心所欲地將色彩表現出來，
讓被攝體在照片中看起來更鮮豔可愛～

NiceShot 3

掌握整體色調，
就能拍出藝術感十足的照片

可以自由掌控被攝體的色調，也是玩單眼的樂趣之一。暖色調、普普風色調等，全都能依照現場氛圍進行設定哦！

繁忙的城市街道也能拍出小清新！

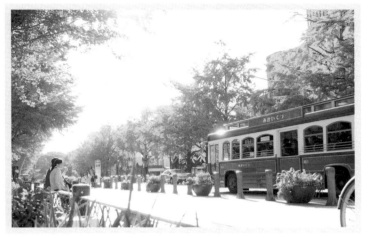

走在綠意盎然的街道上，整個人也變得神清氣爽了起來，真想透過色彩把這種清新的感覺保存下來！只有數位單眼擁有這樣的魔力，能讓綠意看起來更鮮明。

平凡的串珠，改變色調也可以很夢幻！

拍攝珠珠時，加強藍色色調，就能立刻營造夢幻般的世界！只要微調設定，就能輕鬆拍出無敵美照。

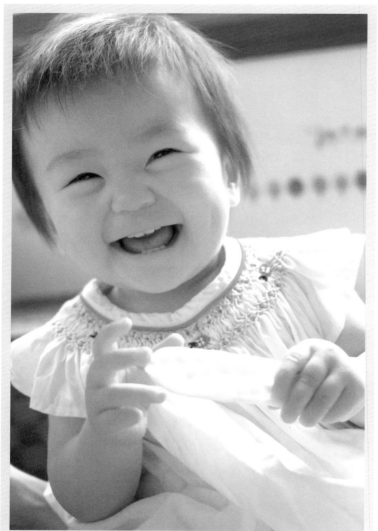

美好的見證，
拍下關鍵性瞬間！

數位單眼的一大賣點，就是即使被攝體不斷移動，也能拍出清晰的照片。對焦在稍縱即逝的表情或動作上，就能拍下關鍵性的瞬間。

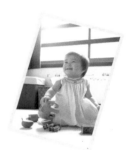

活潑好動的寵物、成長速度驚人的孩子……，只有能確實、迅速對焦的數位單眼，才有辦法記錄美好的瞬間♪

記錄「當下」的感動瞬間

模仿雜誌中常見的拍照姿勢！

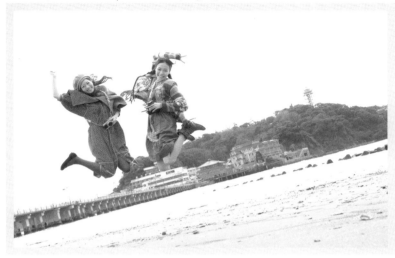

旅行中必拍的就是以大海為背景的
青春跳躍照了！只要數位單眼在
手，捕捉動感畫面輕而易舉。

捕捉細膩的情感

貓咪與主人心靈相通的那
一刻，照樣能記錄下來！

超級狀況外的
單眼新手A小姐

作者小恭♪

怎麼辦？為什麼？拍照怎麼這麼難！

新手照過來！數位單眼Q&A

剛開始使用數位單眼相機的你，一定會遇上「好多按鈕哦！」、
「到底要怎麼設定？」、「怎麼拍才好看？」等惱人問題。
別擔心，這本書可以解決所有不安。歡迎進入數位單眼的世界！

數位單眼與傻瓜相機拍起來有什麼不同？

單眼可以決定景深，拍出背景朦朧的美照！

其實只要做出有變化的景深，照片就會瞬間變得專業。各位是否注意到，時尚雜誌的穿搭照或是人氣部落格的美照，背景大多都是模糊不清的？只要背景模糊就能凸顯主角，讓照片變得更好看！這種變化效果只能靠單眼，讓照片變得更好，一般的數位相機絕對無法呈現如此自然柔和的模糊特效。

大成功！

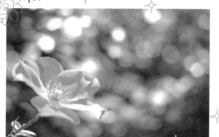

利用數位單眼，就能將背景變得既模糊又閃閃發亮，凸顯照片中的主角！

失敗了！

一般數位相機會把景物拍得一清二楚，顯得無趣、呆板。

其他還有…

拍奔跑的狗狗時，也能將躍動感表現出來！

失敗了！

▲ 看得出來主角是貓咪，但焦點卻對在身體上，難得的可愛表情全泡湯了。

「今天想要拍什麼？」先決定拍攝主角吧！

數位單眼可以迅速對焦在任何位置，所以得先決定主角是誰。對焦在主角身上，就能將主角優先凸顯出來！

剛開始玩數位單眼，拍照時必須注意什麼？

大成功！

手動調整焦距就能將表情拍得一清二楚！熟睡中的貓咪真可愛！

14

拍照前先問自己：「想傳達什麼主題？」

思考一下自己想表達的重點是什麼？舉例來說，拍攝甜點時必須呈現「美味」、「造型可愛」、「與好友共享的快樂」等重點。

拍照前最重要的就是思考：「我想說什麼？」本書將介紹各種拍照小祕訣，教大家如何透過相機，清楚表達心中的概念與重點，請各位一定要參考看看！

 大成功！

利用不同角度，近距離拍攝美味的食物，讓食物占滿整個畫面。除了能避免多餘的物品入鏡外，也能拍出食物表面的光澤！

靠近美食再拍看看……

△ 好可惜！

為了讓整盤食物入鏡，刻意拉遠拍攝，好像在提醒自己當天吃了什麼，把拍照當成一種飲食紀錄。

能輕鬆調整整體色調，讓照片看起來又美又專業！

除了能真實拍下美麗的照片之外，也能刻意去改變色調與明暗度，這就是數位單眼的迷人之處。有些機種甚至能在拍完照後，透過內建功能變更色調，讓拍好的照片也能持續變化不同的感覺，享受雙重樂趣，是不是很棒呢？

大成功！

透過相機的內建功能進行調整，加強粉紅色調。散發清純可愛的氣息♪

△ 好可惜！

這是原始照片。雖然未經修改，還是十分典雅可愛。

數位單眼還有更多好玩的地方！讓我們一起努力，拍出更好的照片吧♪

15

Part 3

攝影菜鳥變達人！必學進階攝影技巧

快門先決

Part1~Part4中的範例照片
相關設定請參閱P47。

本書使用相機、鏡頭

- 本書所刊載的範例照片，主要由Canon EOS系列與OLYMPUS PEN系列的數位單眼相機，搭配Kit鏡（標準鏡頭）拍攝而成。

- 設定操作畫面以Canon EOS 650D和OLYMPUS PEN E-P3為例進行說明。

- 未使用Kit鏡進行拍攝時，將另外標註鏡頭名稱，並在範例照片上加註特殊符號（各鏡頭詳細說明請參考P140～P150）。

定焦鏡　微距鏡　變焦鏡

- 本書焦距以使用鏡頭的實際焦距作標示，而非「換算成35mm片幅」後的焦距。

登場人物

貓熊監製

A小姐ζ貓咪

專家小恭♪

明明是隻貓熊，卻擁有豐富的數位單眼知識，每當A小姐感到傷腦筋，或是出現讀者難以理解的相機用語時，就會現身為各位解答。

數位單眼的新手玩家。雖然總是以「讓人捏一把冷汗」的姿勢拍攝，但在努力地磨練之下，攝影技巧慢慢進步中。貓咪是A小姐的寵物。

小恭是本書作者，將透過簡單易懂的說明，教導單眼新手玩家們拍出可愛的照片。

按下快門之前

新手の數位單眼
基礎知識大公開

數位單眼到底是什麼？

進入Part2說明不同主題的拍攝手法之前，

先來和各位談談數位單眼的基礎知識。

已經能掌握相機的人，

要是突然覺得：「怎麼拍都不好看！」

不妨回到這個單元重新研讀一次，

一定會有意想不到的收穫！

就算一竅不通的初學者，
也能輕鬆上手！

註：日文中「癡呆」與「模糊」為同音字。

還能隨心所欲地對焦咧！

數位單眼很容易拍出摸糊效果，簡簡單單就能拍出專業級的照片！

啊咧～啦

1

很容易拍出摸糊效果！？拍出專業級照片！！？

呃

2

總而言之，數位單眼很容易拍出摸糊效果，簡簡單單就能拍出專業級的照片！

呆，笑一個～

是這個意思嗎!?

頭鏡頭蓋還沒拿下來啦！

妳老人痴呆喲！

3

原來妳的程度這麼差啊…

不不不，專業級的才不是這個摸糊效果指的才不是這個摸糊效果……

噗通 噗通

嘆

4

一機在手，變化無限樂趣！

想拍出好看的照片，一定要使用數位單眼！
現在就先來介紹一般數位相機與數位單眼的差異，讓大家更清楚數位單眼的魅力♪

這裡大不同！ 1

可以隨心所欲控制景深大小，拍出柔和、模糊的背景效果！

使用一般的數位相機拍照時，照片上的所有物品都會拍得清清楚楚，不容易產生模糊背景，有時連不想拍的雜物，也會拍得一清二楚，讓人完全看不出拍攝的主題。

換句話說，照片主題之所以變得雜亂無章，問題就出在「無法使背景模糊」。如果使用數位單眼拍照，就能單純地對焦在主題上，讓背景變得柔美模糊，照片也變得更好看。

數位單眼另一個吸引人的地方，就是拍攝活潑好動的寵物或小孩時，也能隨心所欲地對焦。

相機不但會重複自動對焦，還搭載追蹤功能，可以隨著被攝體的動作持續對焦（→P33）。舉例來說，在拍攝小學運動會這類場景時，就不會發生想拍兒子跑步的身影卻來不及對焦的情形，可以精準且確實地捕捉主角的身影。

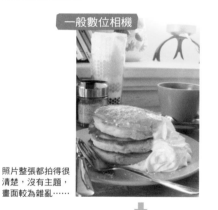

一般數位相機

照片整體都拍得很清楚，沒有主題，畫面較為雜亂……

數位單眼

雖然場景有點凌亂，但只要對焦在鬆餅上，就能達到背景模糊的效果，呈現俐落的感覺！

excellent

正確的鏡頭組裝方法請參閱P28！

好了～我要拍囉！

……我被當白老鼠了嗎？

拒喲

裝好了！

嗒

我要換鏡頭

好的，還真開心呢

嗚呼呼呼

這裡大不同！2 可以更換多種不同的鏡頭！

數位單眼另一個獨特優點，就是能更換鏡頭。想放大拍遠處物品時，可以換成能拉長鏡頭的「變焦鏡（→P148）」；想靠近花朵拍特寫時，可換成「微距鏡（→P146）」，大膽地靠近被攝體進行拍攝。

你可以依照與被攝體之間的距離更換適合的鏡頭；或是想拍出特殊風格的照片時，將相機的設定和鏡頭預設成自己想要的模式，讓拍照變得更有樂趣！

微距鏡

利用微距鏡，貼近仙人掌進行拍攝。透過數位單眼，平時難得一見的世界也能變得一清二楚♪

這裡大不同！3 高畫質是最大優點，光線昏暗也不用怕！

數位單眼內部裝有用來感應光線的探測器，稱為「感光元件」。簡單來說，感光元件就相當於傳統相機中的底片，可以將進入鏡頭的光線，轉換成「電子訊號＝視覺影像」，再顯像出來。

感光元件越大，即使列印成大尺寸的照片，解析度依舊清晰。數位單眼相機的感光元件大於一般數位相機，所以可以拍出色彩特別立體、鮮明的照片。

同樣的，感光元件越大，相機可接收的光線量也越大，所以在拍攝夜景或室內照時，即使光線不像戶外那麼充足明亮，也能拍出好看的照片！

我要拍囉～

就算閃光燈很亮，也不能閉眼睛！

睜大 睜大 睜大

咔嚓

奇怪？閃光燈呢？

不開閃光燈也照樣能拍

數位單眼能將顏色精細地描繪出來。色彩的漸層、變化與細節，都能刻劃得絲絲入扣。

小恭♪の小叮嚀　數位單眼的初學者適合使用Kit鏡（又稱為「標準鏡頭」→P26），通常購買相機時就會附上一顆Kit鏡。另外再購買的鏡頭則統稱為「替換鏡頭」。

數位單眼
〔有反光鏡〕

新手玩家須知！構造大拆解

拍照前，先來認識數位單眼的操作按鈕與功能。所謂的數位單眼，依照反光鏡的有無分為「數位單眼」及「輕單眼」。現在就來介紹各自的入門機種。

正面

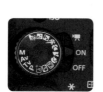

上方 模式轉盤＆電源開關
轉動模式轉盤可以設定「光圈先決（→P36）」或「快門先決（→P38）」等拍攝模式。電源開關顧名思義，就是打開電源的開關，撥到最上方則進入影片模式。

內建跳閃燈
建置於相機內的閃光燈。按下跳閃燈按鈕後，閃光燈就會彈出來。

跳閃燈按鈕
按下後，內建閃光燈就會彈出來。

上方 主轉盤
變化各種設定時使用。

快門按鈕
半押時可以對焦，全押即可拍照。（→P31、32）。

鏡頭安裝標誌
安裝鏡頭的標誌。拆下鏡頭後可以發現鏡頭後方有相同的標誌，組裝時須將標誌對齊。（標誌依廠牌不同而異）

手把
用手握住可固定相機。

鏡頭釋放按鈕
按住後轉動鏡頭，就能將鏡頭拆下。

側面 端子連接部位
連接電腦傳送檔案，也可以觀賞電視影像或短片。四個位置分別有不同功能：ⓐ視頻/音頻輸出/數位端子：連接無高畫質功能的電視影像或短片ⓑHDMI迷你輸出端子：連接高畫質電視影像或短片ⓒ搖控端子：連接搖控按鈕ⓓ外接麥克風輸入端子：連接短片拍攝時。

側面 記憶卡插槽蓋
插入SD卡等記憶卡的位置。

鏡頭
數位單眼不同於一般數位相機，可以自由更換鏡頭，依照不同的拍攝主題，更換使用不同的鏡頭。

ⓒ
ⓓ
ⓐ
ⓑ

好奇知
端詳

※本書示範機種是Canon EOS 650D。只要是入門款的有反光鏡數位單眼，構造基本上都大同小異。

背面

觀景窗
拍攝時觀看的窗口。

即時影像／影片拍攝
一邊觀看螢幕一邊拍攝的切換鍵。在影片模式下可以啟動影片拍攝。

上方 ISO感光度設定鍵
調整「ISO感光度（→P41）」的按鈕。按下後，會顯示ISO感光度設定畫面。

資訊按鈕
拍攝時按下，即可從螢幕確認目前的各項設定。

選單按鈕
按下後，即可進入基本設定畫面。

在播放模式下：縮小
在拍攝模式下：AE鎖定
從液晶螢幕瀏覽拍攝的照片時，可以縮小放大後的照片；而在拍攝模式下，則是進行「點測光」（→P116）時，可用來鎖定曝光。

液晶螢幕
瀏覽拍下的照片以及確認拍攝時的各項設定。自從Canon EOS 650D推出觸控式螢幕後，近期許多品牌也紛紛跟進。

在播放模式下：放大
在拍攝模式下：AF區域選擇
從液晶螢幕瀏覽拍的照片時，可以放大照片。另外在「AF區域（→P31）」設定下，可以在拍攝時選擇對焦點。

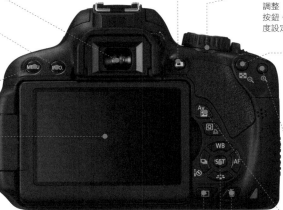

播放按鈕
在液晶螢幕上瀏覽拍攝的照片或影像。

刪除按鈕
在播放模式下，可以刪除照片。

光圈／曝光補償鍵
可在「情境模式（→P34）」下調整「曝光值（→P42）」。

十字鍵／設定按鈕
按下十字鍵即可進入「選單模式」，改變各種設定值。正中央的「SET鍵」為設定鍵，相當於「確定鍵」，按下後可以確定選項或設定。

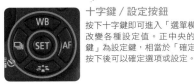

來看看其他品牌的相似機種吧！

Nikon D3200

背面的樣子…

Nikon的高人氣入門機！操作按鈕、轉盤的使用方式和Canon EOS 650D幾乎相同，但因為廠牌不同，轉盤上標記的模式記號，以及操作按鈕的位置都有些許差異。

Sony α57

液晶螢幕「可以上下傾斜翻轉」（上下翻轉約180度，左右翻轉約270度）。內建多種濾鏡效果，可以拍出充滿藝術氣息的相片。

輕單眼
〔無反光鏡〕

快門

ON、OFF

ON/OFF

上方 快門／ON、OFF
拍攝時半押快門按鈕即可對焦。
全押則是拍照（→P31、32）。
ON、OFF則為相機的電源開關。

可另外組裝！

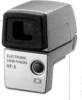

ELECTRONIC
VIEW FINDER
VF-3

★**電子觀景窗**
將電子景觀窗組裝在相機上，
就能像數位單眼一樣，透過觀
景窗進行拍攝。（有些高階機
種已內建電子觀景窗）

內建跳閃燈
建置於相機內的閃光
燈。按下「跳閃燈按鈕
（→P25）」，閃光燈就
會彈出來。

正面

鏡頭對準標誌
與Canon EOS 650D的「鏡頭
安裝標誌（→P22）」相同，
於組裝時對準位置用。

OLYMPUS

M.ZUIKO DIGITAL 14-42mm 1:3.5-5.6

OLYMPUS

MICRO

鏡頭拆卸鈕
按下可拆卸鏡頭。

鏡頭
輕單眼和數位單眼一樣
能更換鏡頭，但鏡頭比
數位單眼輕巧許多。

手柄
用手握住可固定相機。

※本書示範機種是OLYMPUS PEN E-P3。只要是相同等
　級的無反光鏡數位單眼，構造基本上都大同小異。

來看看其他品牌
的相似機種吧！

Canon EOS M

Canon

CANON ZOOM LENS EF-M 18-55mm 1:3.5-5.6 IS STM

EOS

雖然是一般數位相機，但只要使用轉接環，就能替換與
Canon EOS入門系列的相同鏡頭，這是Canon同系列相
機的優勢。「感光元件（→P21）」的大小與數位單眼
相機一樣為「APS-C規格（→P141）」，所以在缺乏光
線的昏暗處，也能拍出清晰照片，虛化效果極佳。

※當鏡頭與鏡頭接環（鏡頭連接部位）規格有異時，可發揮
　「轉接效果」，將鏡頭組裝在鏡頭接環上。

背面

上方 模式轉盤

與數位單眼一樣,有可選擇拍攝模式的轉盤。某些輕單眼相機為了精簡,取消模式轉盤的設計,併於「選單按鈕」中,必須從液晶螢幕上做選擇。

在播放模式下:影像儲存 / 刪除選擇按鈕
在拍攝模式下:錄影按鈕

拍攝時為短片拍攝按鈕。另外當照片播放時,可用來選擇同時儲存或刪除照片。

放大按鈕

瀏覽拍下的照片時,可以將照片放大。

INFO(資訊顯示)

在拍攝模式下,可以透過螢幕確認目前的設定;在播放模式下,則用來確認拍攝資訊。

跳閃燈按鈕

需要閃光燈時,可以在拍攝前按下,開啟內建跳閃燈。

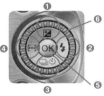

各種設定按鈕(❶~❺)/ 主轉盤(❻)

❶ 曝光補償
可以在主轉盤更改「曝光(→P42)」。
❷ 閃光燈按鈕
可以透過螢幕開啟或關閉閃光燈,以及其他閃光燈相關設定。
❸ 連拍 / 自拍定時器
可以更改連拍設定或自拍設定。
❹ AF選擇
與Canon EOS 650D的「AF區域選擇按鈕(→P23)」相同,可以選擇對焦位置或範圍。
❺ OK鍵
確定各種選單或設定。
❻ 控制轉盤
可在拍攝時選擇各種設定,或播放照片時選擇照片。

液晶螢幕

輕單眼基本上都是透過液晶螢幕進行各項設定。另外,也可以用來確認拍攝畫面、確認拍攝模式的設定狀態、瀏覽照片等等。

功能按鈕

在播放模式下,可以切換成分割畫面或索引模式則用來確認拍攝資訊;在拍攝模式下,則可使用主轉盤調整光圈或明暗度等設定。

播放按鈕

在液晶螢幕上瀏覽拍攝的照片或影像。

刪除按鈕

在播放模式下,可以刪除照片。

選單按鈕

按下後,即可進入基本設定畫面。

Panasonic LUMIX GF5

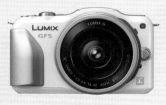

這個系列搭載觸控式面板和觸控式快門功能,對第一次使用數位單眼的人來說,操作起來十分簡單。豐富的「濾鏡特效(→P135)」也相當吸引人。

SONY NEX-5R

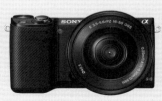

SONY頗具人氣的輕單眼「NEX系列」中,最受女性歡迎的就屬這台了!機身小又搭載可傾斜翻轉的液晶螢幕(可向上翻轉約180度,向下翻轉約50度),非常適合拿來自拍。

我的第一台單眼！選購關鍵Q&A

看似簡單的數位單眼，卻有多到數不清的外型與機能，令人眼花撩亂。

不知道該從何下手嗎？別擔心，就讓小恭一一為大家解答。

(Q 數位單眼與輕單眼有何不同？)

A 雖然同屬數位單眼，但輕單眼更為輕巧！

數位單眼大致可分為兩種，Canon EOS 650D（→P22）屬於「有反光鏡數位單眼」，統稱「數位單眼」；而 OLYMPUS PEN E-P3（→P24）則是「無反光鏡數位單眼」，也就是俗稱的「輕單眼」。兩者最大的不同點在於構造，有反光鏡數位單眼機使用鏡子反射，讓光線進入鏡頭，所以可以從「觀景窗（→P23）」看見影像；無反光鏡數位單眼相機顧名思義，並沒有鏡子構造，因此大多輕薄短小，而有「輕單眼」的暱稱。兩者特徵請參閱右表，試著比較看看！

數位單眼

相機內有鏡子的構造，可以反射光線進入鏡頭，所以能從觀景窗看見影像。

- ◎ 對焦速度快
- ◎ 感光元件（→P21）大，畫質較佳！
- ◎ 替換鏡頭（→P140）種類豐富，可以拍出各種照片！
- △ 雖然整體較為穩定，但機身龐大又笨重

輕單眼

相機內沒有鏡子的構造，電子訊號直接從感光元件傳送至液晶螢幕。

- ◎ 機身輕巧，攜帶方便
- ◎ 設計多為女性取向
- △ 大部分的機種感光元件比數位單眼小
- △ 大部分的機種對焦速度較數位單眼慢
- △ 替換鏡頭種類不多

(Q 首次購買數位單眼，推薦什麼機種？)

A 建議購買機身與Kit鏡成套販售的「入門款相機組」。

數位單眼中，有專為初學者設計的機種，也有適合專業攝影者使用的機種。或許有些人會認為「專業級的相機才能拍出好看的照片」，但專業級的相機體積龐大又笨重，不僅按鈕操作困難，價格也相對昂貴。

我建議首次購買的人，最好選擇適合初學者使用的入門機種，不僅價格上相對親民，而且機身較小，方便攜帶，特別適合女性朋友。

購買入門機種，只要向店員洽詢，就能知道哪一台最適合初學者。

此外，也不一定得買最新機種，就算是已經上市一段時間的舊機種，只要能滿足個人需求，就是最適合自己的入門相機，而且價格也會較為優惠，各位不妨參考看看。

雖然數位單眼的機身與鏡頭可以分開購買，但基本上，市售的相機組就能滿足平時拍照所需，所以建議各位選購附有Kit鏡的相機組，會比單買鏡頭來得划算。考慮更換鏡頭之前，請各位先熟悉Kit鏡吧！

相機

+

Kit 鏡

Canon EOS 650D的「單鏡組」，除了機身之外，還附有一顆Kit鏡。另外，「雙鏡組」則附有二顆鏡頭，請各位自行查詢、比較看看。

（ ⓠ 如何挑選適合自己的入門相機？ ）

Ⓐ 先預想可能使用時機、拍攝的主題、場景或目的，再做出選擇。

想在外出時隨身攜帶！
→ 應注意重量與機身大小！

想將相機放進包包，每天攜帶出門的人，應該以相機的重量與大小為優先考量，選購方便放入包包中隨身攜帶的機種。另外，習慣將相機掛在脖子上的人，更該選擇較輕的機種，才不會造成身體的負擔。

想後製出好看的照片！
→ 應注意濾鏡種類的多寡！

選擇搭載濾鏡功能的機種，就能直接在相機上做特效後製，做出好看照片。小恭最常使用的是OLYMPUS PEN系列相機所搭載的「柔光濾鏡（→P135）」，想拍出柔美照片的人，請務必參考看看！

想拍攝移動中的物品！
→ 應注意 AF 速度與內建觀景窗！

想拍攝移動中的物品，對焦速度是最重要的一環，協助相機自動調整對焦的「AF功能（→P31）」表現得越優異，對焦速度就會越快。建議選擇AF較快的機種，以方便追蹤、拍攝移動中的物品。

想放大沖洗成照片保存！
→ 應注意畫素與感光元件大小！

「想放大沖洗成照片」、「想保存高畫質照片」有這類需求的人，應將畫素與感光元件列為重點。感光元件（→P21）尺寸越大，越能拍出精緻且色彩鮮明的照片。另外，當感光元件大小相同時，畫素越高越能拍出高畫質的照片。順道一提，洗出A4尺寸的照片，只需要600萬畫素。

想在昏暗處拍出清晰照片！
→ 應注意ISO感光度！

拍攝場景多在室內的人，在購買請確認相機的最高感光度，ISO感光度越高，越不容易出現晃動模糊的情形。關於ISO感光度的詳細說明，請參閱P41。經常在室內拍攝寵物、兒童、美食、雜貨等的女性使用者，最好選擇ISO感光度較高的機種，才能在室內或昏暗場所拍出好看照片！

用起來越方便的越好！
→ 應注意操作的便利性！

相機的操作性會依廠牌不同而異。光是液晶螢幕就有「可動式」及「觸控式」，可動式螢幕方便從高處或低處進行拍攝；而觸控式螢幕除了可以透過螢幕進行各種設定外，也能觸碰螢幕對焦，十分適合初學者。此外，各種設定按鈕的位置與數量也是關鍵要素，建議最好實際操作確認。

SD 卡的標記方式

Extreme Pro〔SanDisk〕

傳輸速度
單位為MB／s，也就是從相機讀寫檔案至記憶卡的最高速度。數字越大，連拍速度與傳輸至電腦的速度越快。

容量
單位為GB。數字越大，可儲存的照片檔案越多。

速度等級
拍短片或連拍時，速度等級相當重要，它代表從相機讀寫檔案至記憶卡的最低速度，建議購買Class6以上的產品。

小恭'S ADVICE
選購數位單眼時，記得同時購買記憶卡！

沒有記憶卡就無法拍照，所以在選購數位單眼時，也要同時購買記憶卡。數位單眼所使用的記憶卡大多為SD卡，不過SD卡只是一種統稱，根據儲存容量的不同，還有SDHC卡、SDXC卡等等。順便為大家介紹一下，儲存容量由小至大依序為：SD、SDH、SDXC。

選購記憶卡時，請參考可儲存容量的大小（GB），以及將拍好的照片檔案傳輸至相機的速度（MB／s）。普遍認為容量越大越好，但其實旅行時使用4GB至∞GB左右即可。另外，傳輸速度會影響連拍速度，所以經常拍攝移動的被攝體時，最好購買（30MB／s）以上的記憶卡。各位在購買時，請先確認記憶卡是否符合相機規格，再選擇適合自己的記憶卡。

開箱後，快來動手組裝相機吧！

剛開箱的數位單眼，機身與鏡頭是分開的。拍攝前應先學會如何將鏡頭等零件組裝在相機上，這樣才能盡情地拍照喲！

❶ 將鏡頭&背帶，牢牢組裝上去！

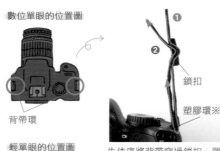

先將機身蓋與鏡頭蓋拆下來

不能讓灰塵跑進相機裡，要小心地將相機朝下……奇怪了？鏡頭安裝標誌在哪裡？

啊，一點灰塵無所謂啦~ 好了 這樣看得比較清楚。

相機與鏡頭都要小心使用才行！ 喂~

先將鏡頭組裝好後，再緊緊地繫上背帶！

剛買的相機與鏡頭都會分別附有蓋子，請先將蓋子拆下來。蓋子拆下來後，會看見感光元件與鏡頭表面，這是相機與鏡頭最重要的部位，要是不小心弄髒或損傷，會造成相機故障，所以絕對禁止觸碰。

蓋子拆下後出現的「鏡頭安裝標誌（→P22、24）」，在組裝時必須對齊。空氣中的灰塵也會弄髒鏡頭，所以鏡頭表面請朝下。接著，看著相機的側面，依反時針方向轉動鏡頭，聽到「喀擦」一聲，就代表已經組裝完畢囉！

鏡頭裝好之後，接下來組裝背帶。背帶環與背帶塑膠環的樣式依廠牌不同而略有差異，尤其數位單眼的機身特別重，所以組裝時必須確實繫緊，避免相機掉落。請參考下方照片試著組裝看看吧！

背帶組裝方法

數位單眼的位置圖
背帶環

輕單眼的位置圖
背帶環

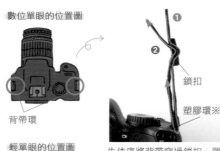

❶ ❷ 鎖扣 塑膠環※

先依序將背帶穿過鎖扣、塑膠環，再將背帶頭穿過相機側邊上的背帶環（❶）。將穿過鎖扣的背帶稍微放鬆一點，再將背帶頭從剛才穿好的背帶內側穿過去拉緊（❷）。

鏡頭組裝方法

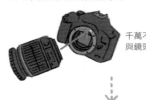

❶ 將鏡頭安裝標誌對齊

千萬不要觸碰相機與鏡頭內側。

❷ 看著相機側面，依反時針方向轉動鏡頭

聽到「喀擦」聲響代表組裝完成。

※塑膠環距離相機越近，背帶越不容易鬆脫。

❷ 拿穩相機，試著拍張照吧！

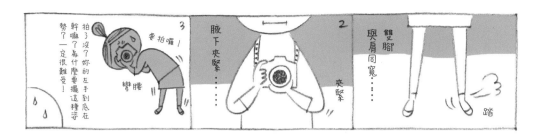

單眼的基本姿勢

拍照的基本姿勢 以左手支撐鏡頭下方！

很多人認為數位單眼那麼重，對女性使用者來說一定相當的辛苦。與一般數位相機相比，數位單眼當然比較重，但只要用正確的拍攝方法與姿勢，相機的重量反而具有穩定的作用，甚至能避免手震。

如果要拍出好看的照片，得先學會正確的握拿方法與拍攝動作，讓數位單眼的重量成為助力。請大家好好學習吧！

💠 橫幅構圖（→P80）

將相機橫擺拍攝。

OK

右手食指放在快門按鈕上，其餘手指則握住相機手柄。

左手握住鏡頭下方作為支撐點。拍攝時可透過觀景窗，同時轉動鏡頭調整焦點（→P51）。

腋下稍微夾緊，避免雙手移動導致手震。

使用數位單眼時，原則上必須雙手併用。為了避免發生掉落意外，請將相機背確實地帶吊掛在脖子上。

雙腳稍微打開，使姿勢更加穩定。

NG

握住相機兩側
因為左手沒有在鏡頭下方作支撐，除了不方便調整變焦外，雙臂也會晃來晃去，不僅無法確實地拿穩相機，更容易導致手震。

NG

單手握持
單手握持雖然看似專業或游刃有餘，但也容易手震，甚至使相機不慎掉落，所以請務必用雙手握持。

💠 直幅構圖（→P80）

將相機擺直拍攝。

OK

NG

與橫幅構圖的握拿方式相同，將相機以逆時針方向轉90度，讓快門按鈕位在上方。左手腋下必須夾緊，才能防止手震，使相機保持穩定。

頭傾斜，雙手交纏，看起來很不自然。這種姿勢很容易讓人在不知不覺間就手震了！各位拿相機的方式是不是就這樣呢？

小恭♪の小叮嚀　輕單眼的握拿方式基本上與有數位單眼相同，不過看著螢幕拍照時，雙臂很容易不自覺地打開。所以拍照時務必記得隨時夾緊腋下。

❶ 先從「簡易攝影模式」開始挑戰！

Lesson 5 正式拍攝

準備萬全！先拍一張來瞧瞧

相機備妥後，終於可以進入最重要的「拍攝」了！
接下來要教導大家如何選擇拍攝模式、調整對焦等步驟。

先從「自動模式」下手，體驗用單眼拍照的樂趣！

數位單眼的模式轉盤上大致上可區分成兩類，一種為全自動拍攝的「簡易拍攝模式」，另外一種則是可以手動逐一改變設定的「創意拍攝模式」。

我認為數位單眼最迷人之處，就是自己動手調整照片的色調與明暗度，所以本書僅針對「簡易拍攝模式」做簡單介紹。

十大簡易拍攝模式

Canon

簡易拍攝模式

※模式種類與標示依各廠牌與機種不同而異。（以Canon EOS 650D為例）。

A⁺ 全自動模式
相機會自動判斷最適合拍攝場所的模式設定，按下快門就能拍出好看的照片。

🚫⚡ 關閉閃光燈模式
強制關閉閃光燈，即使在昏暗的場所拍攝時也不會自動開啟。

CA 創意自動模式
依照相機的螢幕指示導引，來改變拍攝的氣氛效果、景深等設定。

人像模式
使照片中人物的肌膚呈現更細緻的質感，表情、氣色更好看。

風景模式
使畫面中最遠處的廣闊風景也能全部對焦，拍得一清二楚。

微距模式
拍攝花朵或雜貨等小東西時，可放大近拍也不會失焦。

運動模式
可清楚拍下被攝體移動時的瞬間畫面。

夜間人像模式
可以同時將人物與夜間的背景，清楚地拍攝下來。

夜景模式
降低在昏暗場所拍攝時手震的風險，每次會連拍4張照片，最後只保留1張儲存。

HDR模式
在「逆光（→P50）」下拍攝時可連拍3張照片，剔除「泛白（→P134）」等失敗的照片，只保留1張儲存下來。

OLYMPUS

簡易拍攝模式

※模式種類與標示依各廠牌與機種不同而異。（以OLYMPUS PEN E-P3為例）。

i AUTO（自動模式）
與Canon的全自動模式一樣，能自動拍出好看照片。

ART（濾鏡模式）
拍攝時可呈現藝術照片的感覺，簡單就能拍出有個性的照片。

SCN（場景模式）
可依照不同的場景選擇拍攝模式，如風景、風景與人像、運動等。

小恭♪の小叮嚀　使用「簡易拍攝模式」，就能由相機自動調整適合被攝體的拍照的模式，避免操作錯誤而拍出失敗作品；但是「簡易拍攝模式」無法變更主要設定，所以想自己手動改變設定的人，可能會覺得拍起來不夠過癮。

❷ 看著觀景窗，「半押」快門按對焦！

嘿！「半押」快門對焦，讓觀景窗景像變得清晰！

拿好數位單眼，準備拍照時，第一個動作就是看著電子觀景窗（使用輕單眼時則看著液晶螢幕）。

透過電子觀景窗或液晶螢幕畫面看起來不清楚時，就代表目前「未完全準備」。

將會成為照片上的畫面！不過，當電子觀景窗或液晶螢幕畫面看起來不清楚時，就代表目前「未完全準備」。

就像是戴上度數不合的眼鏡，看起來模糊不清。

因此，接下來必須進行「對焦」。

使用數位單眼時，半押快門按鈕就能對焦。對焦方法十分簡單，首先看著電子觀景窗或液晶螢幕，將相機對著被攝體，然後半押快門按鈕。這時，觀景窗內的影像就會變清晰，對焦在亮起的部位。

使用「自動模式」時，基本上會自動對焦在最近的物品上，不過也能手動設定對焦位置，但兩者都必須事先將相機設定成「自動對焦（AF）」才行。設定方法請參閱下方說明，請各位務必試看看！

選擇對焦位置，自動對焦！

❶ 將相機設定成自動對焦

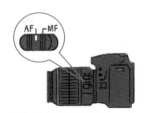

將鏡頭側面的開關調至AF處。

※有些機種必須透過選單畫面，
　設定成AF或MF。

❷ 半押快門

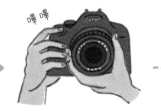

看著電子觀景窗或液晶螢幕，同時輕押（半押）快門，鏡頭前端會開始動作，電子觀景窗內也會變得清晰。接著會發出「嗶嗶」的電子聲響，畫面上的對焦部位也會亮起。

❸ 選擇對焦區域

以數位單眼為例

以輕單眼為例

按下「AF區域選擇按鈕（→P23）」，液晶螢幕切換成AF區域選擇畫面後，再操作十字鍵，選擇想要對焦的位置。手動選擇對焦位置時，最好先對焦在中心處的1點（原因請見下頁）。

小恭♪の小叮嚀　MF意指「Manual focus」，也就是手動對焦。即使半押快門按鈕，也不會自動調整對焦。
當各位發現「奇怪了？怎麼無法對焦」時，請確認一下「AF／MF」狀態設定。

❸ 按下快門，捕捉美好瞬間！

半押快門維持不動，
就能保持對焦狀態！

在 P31 已經說明過對焦位置可以用手動設定，不過使用 AF 區域選擇功能將對焦位置設定在中央的一點時，相機就會對焦在畫面正中央的被攝體上。

不過想要拍攝的主題不一定永遠都在畫面的正中央，因此若是每次都使用 AF 區域選擇功能去改變對焦位置的話，有可能還沒有設定好就錯失按下快門的時機。

因此，建議各位不妨先對焦在位於中央一點，然後保持對焦狀態，再移動相機進行拍攝，也就是所謂的「對焦鎖定（AF 鎖定）」。簡單來說，就是對焦後保持半押狀態，手指按住快門按鈕後移動相機。處於對焦鎖定狀態下，即使將相機做上下左右的移動，對焦位置依舊會維持在最初設定的位置上，所以只要移動相機，就能將被攝體安排在最滿意的位置，再進行拍攝。但請特別注意，相機一旦前後移動就會失焦。這種「保持半押狀態進行對焦，按下後進行拍攝」的動作，是數位單眼的基本功，請各位務必多加練習，直到熟練為止！

數位單眼的這裡最厲害！

可以固定焦點（對焦鎖定）

❶ 將 AF 區域覆蓋想對焦的位置，接著半押快門。

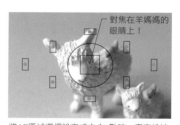

對焦在羊媽媽的眼睛上！

嗶嗶

移動相機

將 AF 區域選擇設定成中央 1 點時，應安排被攝體位在畫面中央的框框內。

❷ 保持半押狀態，移動相機位置後，再按下快門按鈕。

移動相機也能保持對焦！

拍好了！

移對相機也能保持對焦在最初的區域！再將被攝體安排在最滿意的位置上！

小喬の小叮嚀　使用搭載觸控螢幕的相機時，只要決定想拍攝的畫面，就能在觸控螢幕上進行對焦。
只要用手指觸碰想要對焦的位置即可，十分方便！

32

還沒結束呢！

對焦設定

追蹤移動中的物體，
就靠「連續自動對焦」

數位單眼最厲害的地方，不只有能固定對焦而已。拍攝正在移動中的主體時，也能將相機設定成持續自動追蹤被攝體進行對焦哦！

最佳快門時機！

貓咪站起來了！

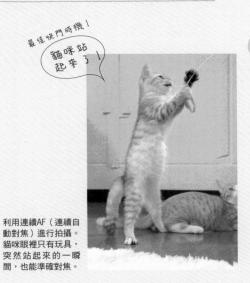

利用連續AF（連續自動對焦）進行拍攝。貓咪眼裡只有玩具，突然站起來的一瞬間，也能準確對焦。

拍攝高速移動中的物體時，提高拍下清晰照片的成功率！

AF對焦方式的設定大致上分為兩種，一種是半押快門按鈕對焦後，固定對焦在一處的「單次AF」（Single-Shot AF）；另一種是只要持續半押快門按鈕，就會追蹤被攝體對焦的「連續AF」（Continuous AF）。設定時可依照被攝體的動作大小作變更，拍照前請先在「AF模式」選擇畫面中，進行設定。動作較小時不妨選擇「單次AF」，動作較大時則選擇「連續AF」。

※名稱依廠牌而異，Canon將單次AF稱作「單張自動對焦」，連續AF則稱作「AI伺服自動對焦」。

出現其他移動中的物體，連續AF很容易造成失焦！

雖然「連續對焦」可以清楚拍下正在移動的被攝體，但有一個缺點，那就是被追蹤的拍攝主體附近，不能出現其他也在移動的物品。只要其他也在動作的物品突然入鏡，會讓相機「搞不清楚要追蹤哪一個」。當遇到這種狀況時，請參考「移動物品拍攝祕訣（→P118～P123）」，使用單次AF進行拍攝！

「也讓我參一腳！」前方貓咪突然加入戰局，造成焦點改變，錯失後方貓咪跳起來的那一瞬間……

自己動手設定，從 Auto 模式畢業！

現在各位應該已經學會數位單眼的對焦方法了！
但別以為學會對焦就表示懂得拍照，學會手動設定，拍起照來才會更得心應手！

自己動手選擇拍攝模式，讓拍照變得更有樂趣！

決定拍攝主題，對焦後就能按下快門。不過各位是不是有過這樣的經驗？「乍看很可愛，但實際照下來卻遜色許多。」或是「顏色不如想像中的好看！」

照理說數位單眼的「感光元件（→P21）」比一般數位相機來得大，所以高畫質是它的賣點之一，但只憑「畫質佳」還不足以勝過別人。

接下來，我會針對「創意拍攝模式」進行說明，這個進階功能除了能調整照片的明暗度與色調外，即使在劣勢的環境下，只要手動調整設定，就能拍出成功的照片。

現在先來看看「創意拍攝模式」具備哪些功能吧！只要依照自己想拍的感覺去做改變，醜小鴨也能變天鵝。很神奇吧！

秘訣只有這些！

四大創意拍攝模式

數位單眼
創意拍攝模式

輕單眼
創意拍攝模式

※模式種類與標示依廠牌及機種不同而異（以Canon EOS 650D、OLYMPUS PEN E-P3為例）。

P模式　P
（程式自動曝光模式）

還不了解「快門速度（→P38）」與「F值（→P36）」這些名詞的人，建議先從這種模式開始拍攝。使用這種模式時，相機會自動決定「曝光＝照片的明暗度（→P42）」，但與自動模式不同的是，仍可手動設定明暗度與顏色。

A模式　Av·A
（光圈先決模式）

想拍出背景柔美模糊的照片時，最適合使用這種模式。本書Part2中的照片範例，全都以這種模式所拍攝而成，也是本書最推薦的使用模式。接下來，我將針對「F值（→P36）」進行說明，這是使背景呈現朦朧美的關鍵要素，只要手動設定，就能輕鬆拍出這種效果囉！

S模式　Tv·S
（快門先決模式）

當被攝體一直移動，比方說拍靜不下來的兒童或寵物時，這種模式最能發揮功效。使用這種模式就能隨心所欲拍出被攝體移動時的定格畫面，也能拍出呈現動感的移動軌跡。

M模式　M
（手動曝光模式）

「快門速度（→P38）」與「F值（→P36）」等功能，全都能依照自己喜好進行設定的模式。但是對於尚未精通數位單眼相機的人而言，手動曝光的難度較高，所以本書只會簡略的說明這種模式。

喀擦喀擦

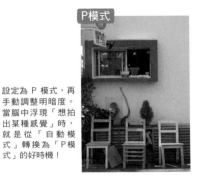

P模式

設定為 P 模式，再手動調整明暗度。當腦中浮現「想拍出某種感覺」時，就是從「自動模式」轉換為「P模式」的好時機！

自動模式

啊，變得好亮！

使用自動模式拍攝的照片看起來好暗，並不好看……

模式 mode No. 1

新手上路先試「P模式」，摸熟相機的基本設定！

認為自己「無法全部手動設定」的人，可以先試試看P模式（程式自動曝光模式）。使用這種模式時，相機會適度協助你進行設定哦！

告別新手！P模式，讓玩單眼更有樂趣！

使用P模式（程式模式）時，部分功能可以手動設定，所以拍攝時很少出現失敗的情形，可說是「近自動模式」。想跨出第一步、嘗試改變的人，不妨先從P模式開始玩玩看！

要說P模式與自動模式有何不同，就是「想把照片拍得更亮」或是「想改變色調」時，可以自行整明暗度與顏色吧！此外，也可以調整ISO感光度（→P41），昏暗場所也能拍出清晰照片。

1
自動模式好像無法滿足我
我是不是應該進階了呢？

嗯……

2
好想試試P模式！
照片的明暗度更好看
妳想看看嗎？

喔……

3

4
啊……明暗度還不錯啦？
對吧～

模特兒可以換個人嗎？

設定方式

轉動拍攝模式轉盤至P的位置 ---> 設定曝光或ISO感光度

Canon

OLYMPUS

可以依個人喜好改變照片的明暗度（曝光→P42）、顏色（白平衡→P44）、ISO感光度。不過大家不必擔心，相機會自動調整「光圈（F值→P36）」與「快門速度→P38）」，避免拍出過亮或過暗的照片！

柔美的朦朧感♪

F3.5

F11

將背景變模糊，鳥兒就從畫面中跳出來了！

虛化程度不足，背景拍得很清楚，看不出照片的主題……

進階挑戰「A模式」，拍出專業級朦朧背景！

完全對焦、畫面清晰的照片，不僅很難看出想要表達什麼主題，還會讓人感覺凌亂不堪。不過，只要使用A模式（光圈先決），就能解決這個煩惱！

柔美模糊的背景，讓照片主題更鮮明、生動！

使用數位單眼的A模式（光圈先決模式），就能拍出像上方這種照片，背景呈現模糊的朦朧美，而且還能調整虛化的大小與範圍。調整虛化程度的設定數值稱作F值（光圈值），詳細說明請參考P37。

總之，只要縮小F值，就能將背景多餘的東西變得柔美模糊。掌握程式自動模式之後，請務必來試試看光圈先決模式。

1
我已經學會如何模糊背景，凸顯主角的技巧了，來幫你拍照吧！

真的嗎!?

2
興奮不已

再後退一點

3
再後退一點
再後面一點

不知道會拍出怎樣的照片？

4
啊！我搞錯主角了啦！

明明我是主角，為什麼看起來一片朦朧

模特兒和攝影者都要小心，別「虛化」過度！

設定方式

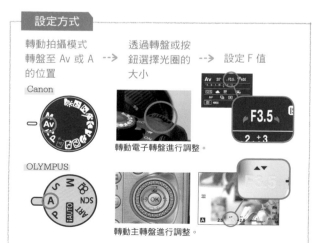

轉動拍攝模式轉盤至 Av 或 A 的位置 --> 透過轉盤或按鈕選擇光圈的大小 --> 設定 F 值

Canon

轉動電子轉盤進行調整。

OLYMPUS

轉動主轉盤進行調整。

F 值與虛化程度

光圈（葉片）

模糊

F1.8

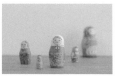

除了前方的2隻俄羅斯娃娃外，其他娃娃都呈現朦朧美。

F3.5

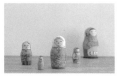

前方3隻俄羅斯娃娃拍得很清楚，呈現出有點朦朧美的感覺。

F5.6

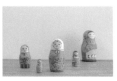

倒數第2隻俄羅斯娃娃也有對到焦。

F11

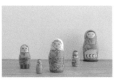

清晰

5隻俄羅斯娃娃全都對到焦，整體畫面十分清晰。

沒有對到焦的俄羅斯娃娃，因為打擊太大而轉過身去！

控制虛化程度的「光圈」和「F值」代表了什麼？

所謂的 A 模式（光圈先決模式），顧名思義就是可以優先控制「光圈」的模式。而「光圈」指的就是鏡頭中的葉片。當光線進入鏡頭後，葉片會適度開合，以調整相機的進光量。

如果將光圈比喻成人類的眼睛，光圈縮小就宛如瞳孔縮小。瞳孔放大。瞳孔縮小時，視野則等於瞳孔放大。瞳孔縮小時，視野就會變得清晰；而瞳孔放大時，視野就會變得模糊。同理可證，「光圈縮小＝背景清晰」、「光圈放大＝背景模糊」。

另外，光圈大小會以「F3.5」之類的「F值（光圈值）」來表示，「F值越小＝光圈越大」，縮小F值就會使背景變模糊；反過來說，「F值越大＝光圈愈小」，所以放大F值就會使背景變得清晰。想要營造背景柔美模糊的效果時，請先將 F 值設至最小值。

代表對焦範圍的「景深」與「F值」的親密關係！

對焦範圍也稱作「景深」，意指對焦在被攝體中心點後，前後左右的範圍。對焦範圍越小，景深越淺；範圍越大，景深則越深。

縮小F值只會對焦在主角身上，其餘部分都會變模糊，所以會變成「對焦範圍小＝淺景深」，請參考左圖比較看看。

景深與 F 值

◉ 淺景深

縮小F值，對焦範圍就會變小。如果對焦在後方，前景則會變模糊。

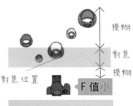

模糊

對焦

模糊

對焦位置

F 值小

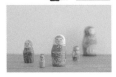

◉ 深景深

放大F值，對焦範圍就會變大。即使對焦在後方，前景也能拍得清晰。

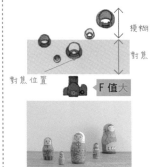

模糊

對焦

對焦位置

F 值大

小蓉の小叮嚀　使用A模式時，只有F值可以做手動設定，所以不會很困難，非常簡單。
想試著拍出背景模糊效果的人，可以使用光圈先決的A模式拍看看！

用「S模式」調整快門，捕捉動態的精彩瞬間！

被攝體動得太快了，整張照片糊掉……使用一般數位相機最容易拍出這種失敗照片，不過，只要使用數位單眼的S模式，就能輕鬆克服問題！

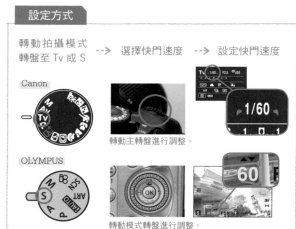

喔喔～
靜止不動了！！

快門速度太慢，高速行進間的遊樂器材變得模糊。

提高快門速度，就能清楚拍下移動中的物品。

運動中

我可以用S模式幫你拍嗎？

好啊

擺姿勢

嘻嘻

擺姿勢

嘻嘻

擺姿勢

找錯模特兒了，每個動作好讓人討厭……

煩躁

怒

拍攝靜止不動的物品時，照片看起來也會靜止不動。

S模式能提高快門速度，清楚拍下移動中的物體！

使用S模式（快門先決模式），就是手動設定快門速度，來配合移動中被攝體，如果想清楚拍下移動中的被攝體，只要提高快門速度即可。

快門速度會以渺秒數表示，例如1／250，意指快門會在1／250秒關上，所以分母數值越大，快門速度越快。相對於可以拍出模糊效果的A模式，想清楚拍下運動中的被攝體時，最好使用S模式。

設定方式

轉動拍攝模式轉盤至 Tv 或 S --> 選擇快門速度 --> 設定快門速度

Canon

1/60

轉動主轉盤進行調整。

OLYMPUS

60

轉動模式轉盤進行調整。

小喬♪の小叮嚀　S模式（快門先決）顧名思義，是以快門速度為優先的模式。所以只要決定好快門速度，相機就會自動設定「F值（→P36）」囉！

招財貓手的前後擺動，呈現出懷舊情懷氣息。手部擺動的動態感完全展現出來。

減速！放慢快門速度，拍出充滿速度感的作品

畫面晃動迷糊的照片會讓人看得一頭霧水，但在不影響畫面清晰度的前提下，如果想呈現動態感，就必須將快門速度放慢。各位對於S模式的印象，大多是能將移動中的物品拍得更清楚吧！其實，S模式也能拍出流動的動態美照。

不同的快門速度可以拍出不動的流動感，另外，拍攝現場的明暗度也會影響拍出來的效果。請各位參考下表，試試各種快門速度。

順便提醒大家，其他關於動態感的拍攝手法也會在Part3做詳細介紹。請各位拿出實驗的精神，動手試試看！

Let's study! 快門速度 vs 動態感

嘗試不同的快門速度拍攝旋轉中的風車！
請各位比較看看有什麼不同。

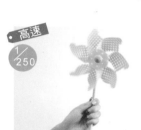

下方照片是在白天自然光照射進入室內所拍攝的。

低速 1/15
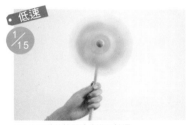

以1／15秒的快門速度進行拍攝。
看不清翼片形狀，看起來像在高速旋轉。

中速 1/60
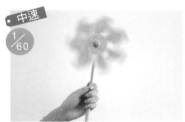

以1／60秒的快門速度進行拍攝。
風車翼片的轉動速度，就如同肉眼所見。

高速 1/250

以1／250秒的快門速度進行拍攝。
旋轉的風車呈現靜止不動的狀態。

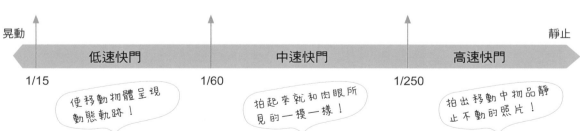

晃動 ──────────────────────────── 靜止

低速快門	中速快門	高速快門
1/15	1/60	1/250

使移動物體呈現動態軌跡！　喵～

拍起來就和肉眼所見的一模一樣！　喵喵

拍出移動中物品靜止不動的照片！　喵嗚

調整設定，拍照也要因地制宜！

接下來，試著依照拍攝現場與拍攝主體，調整色調與明暗度等細節吧！學會這3種設定，就可以拍出更好的照片。

搭配F值與快門速度的3種設定，一定要會！

接下來要說明「曝光補償」、「ISO感光度」、「白平衡」這3種設定，來搭配A模式或S模式的使用。不過，這些設定應該在什麼時候使用呢？舉例來說，使用A模式拍照時，縮小F值就能拍出背景柔美模糊的照片，但有時候照片會出現「過於模糊」、「整體偏暗」或是「色調不夠鮮豔」等令人不滿意的情形。此時便需要3種設定來幫忙調整。

簡單來說，「ISO感光度＝防止晃動」、「曝光補償＝調整明暗」、「白平衡＝調整色調」。只要搭配這些設定，就能拍出令人滿意的照片。

以下3種設定都很簡單，相信大家都能快速上手。

設定 1

在昏暗場所容易手震……

→調整 ISO 感光度！

在昏暗場所拍照時，很容易出現「手震」，或是快門速度趕不上被攝體的速度，導致照片模糊。不過只要調整ISO感光度，就能解決這個問題！不了解為何在昏暗場所拍照就會模糊的人，請一定要詳閱這一點的說明。

失敗

請參閱 P41

Q：在昏暗場所拍照一定會模糊嗎？
A：不是的，其實有解決方法。

設定 2

照片看起來比想像中暗……

→→調整曝光！

如果覺得「照片拍起來比肉眼看起來的暗」或是希望「拍得比肉眼看起來更亮一點」時，只要改變曝光設定就能解決。為什麼在逆光下拍照時臉部會變暗？這些問題也都能在這裡獲得解答！

失敗

請參閱 P42

Q：在逆光下不能拍攝人像嗎？
A：不是的，只要設定曝光，在逆光下也能拍出好看的照片。

設定 3

照片的色調只能後製？

→→調整白平衡！

一直以為照片的色調只能用電腦或專業軟體後製的人請注意！透過相機設定，也能調整照片的色調。第一步就先向各位介紹白平衡的設定！

失敗

請參閱 P43

Q：光線只有一種顏色嗎？
A：不是的，光線也有不同顏色，只要設定白平衡就能解決。

好暗……

小惠の小叮嚀　照片模糊有兩種情形，一種是「手震」，另一種是「被攝體晃動」。「手震」是按下快門時，攝影者的動作所引起的；而「被攝體晃動」則是按下快門的瞬間，被攝體移動所致。

快門速度好慢～～

咔～喀

ISO 1600

快門 1/50

ISO 100

快門 1/3

在昏暗的室內拍攝手作雜貨。ISO100的快門速度較慢，所以會模糊。

將ISO感光度提高至1600，就能解決模糊的問題！

昏暗場所拍出清晰照片，就靠「ISO感光度」！

在昏暗場所拍照，照片一定會模糊？不不不，調整ISO感光度就可以解決這個問題。現在就來告訴各位，在昏暗場所也能拍出清晰照片的祕訣！

只要提高ISO感光度，光線微弱也不用怕！

ISO感光度是以100、200、3200等數值作標示，簡單來說，就是將相機的感光程度加以數值化。數值越高，代表感光度越高。

天氣好的白天或是在戶外等明亮場所拍照時，基本上「ISO感光度」設定成自動即可，只有在昏暗的室內或氣候不佳等光線較少時，才需要進行調整。

在這些拍攝場景下，相機為了努力拍出明亮的照片，必須花費較長的時間感應光線，造成快門速度拉長，影像晃動而失敗。此時，只要提高ISO感光度，就能快速感應光線。這樣一來，原本得花費比較長時間感應光線的相機，就能縮短快門的速度，防止手震或被攝體晃動所造成的模糊情形囉！

設定方式

按下按鈕（拍攝畫面時）

Canon

按下ISO感光度按鈕。

OLYMPUS

按下OK按鈕，再透過模式轉盤選擇ISO。

↓

設定 ISO 感光度

ISO感度

800

AUTO 100 200 400 800
1600 3200

透過液晶螢幕調整ISO感光度。

※液晶螢幕以Canon為例。

※進光量與快門速度的關係，將於P46的專欄中做詳細介紹。

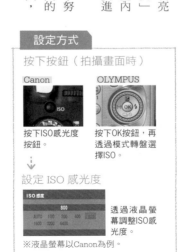

1 只要調整ISO，晚上也能拍出清晰照片～♪

呵呵

2 這是什麼情形，照片怎麼還是模糊的

哇

3 小姐，請問妳是怎麼拍的？

啊！

4 就是像這樣

這樣當然會晃啊

ＩＳＯ感光度也是有極限的

小素♪の小叮嚀　或許大家會覺得，只要預先將 ISO 感光度調高，就能拍出清晰的照片吧！但ISO感光度越高，照片的畫質就越容易不佳或出現雜訊，顏色也會變得黯沈。因此，請等到可能會產生模糊情形時，再設定 ISO 感光度。

太、太美了♥

未使用曝光補償
±0

調整曝光補償
+2

在逆光下拍攝下，沒有設定曝光補償，肌膚看起來好黯沈！

調整曝光補償。將EV值（曝光值）調至＋2，就能使照片整體變亮，表情也能看得很清楚！

嫌畫面太昏暗、太死白？
交給「曝光補償」搞定！

使用自動模式拍照時，照片有時候會變得昏暗，相信大家應該都有過這種經驗吧？現在只要透過曝光補償，就能控制明暗度，解決這個問題！

逆光拍照光線很美，為什麼人物總是暗暗的？

如同左上方的照片一樣，在逆光下進行拍攝時，臉部總是容易偏暗，原因就是出在相機決定照片明暗度的機制。

在逆光下拍攝，相機會從正面接收太陽光，而誤以為「當下的拍攝場景過亮」，所以得讓照片拍起來暗一點」。遇到這種情形時，只要透過曝光補償，就能在逆光下拍出明亮柔美的照片囉！

我以為在逆光拍照一定會失敗呢！所以我總是正對太陽，害我眼睛都瞇成一條線，拍起來好醜喔！

2 既然知道了，就要幫我拍好看一點喔！

嗯

3 嘎嚓 呀呼

4 奇怪了？ 妳看

瞇眼的人，不論怎麼拍都是瞇瞇眼。

設定方式

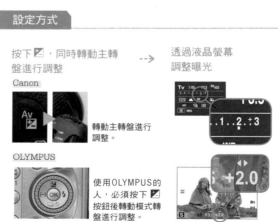

按下 ☑，同時轉動主轉盤進行調整

Canon

Av ☑ 轉動主轉盤進行調整。

OLYMPUS

使用OLYMPUS的人，必須按下 ☑ 按鈕後轉動模式轉盤進行調整。

透過液晶螢幕調整曝光

..1.2.+3

+2.0

42

Let's study!

曝光補償與明暗度的關係

當試以不同的EV值拍攝白色的小鳥擺飾！
請各位比較看看照片明暗度有何不同。

下方照片是白天自然光照進室內所拍攝的

● 曝光－2

曝光調成負值→變暗

● 曝光±0

未調整曝光

● 曝光＋2

曝光調成正值→變亮

 暗　　　　　　　　　　　　　　　　　　　　　亮

－2EV　　　－1EV　　　±0EV　　　+1EV　　　+2EV

曝光不足　　　　　　　正常曝光　　　　　　　曝光過度

「曝光補正」改善光線問題，環境再惡劣也能拍出好照片！

手動調整讓「曝光＝照片明暗度」的動作，就是「曝光補償」。曝光值會以0與正負數值再加上EV的單位來表示，想拍亮一點就調至正值，想拍暗一點則必須調至負值。

「0」表示「正常曝光＝適當明暗度」，而正值越大則是「曝光過度＝照片越亮」，相反的，負值越大就代表「曝光不足＝照片越暗」。

不過所謂的「正常曝光」，單純只是相機所認定的適當明暗度，有時相機也會誤判，所以最好視拍攝環境或個人喜好，進行手動設定哦！

順帶說明一下，曝光是由「F值（→P36）」與「快門速度（→P38）」共同決定。說明起來較為艱深，所以暫時先不討論，只要先學會曝光補償的方法就可以囉！

小米's ADVICE

「曝光＝照片明暗度」取決於相機的進光量！

所謂的曝光補償，簡單來說就是調整相機的進光量。如左圖所示，將光線比喻成從水龍頭流出來的水，相機是水槽，可以更容易理解。對相機而言，適當明暗度的進光量，就是剛好裝滿水槽的水量，也就是正常曝光。水量太多代表曝光過度，水量太少則變成曝光不足。

想要更了解曝光與進光量關係的人，請參考P46的專欄。影響連拍速度，所以經常拍攝移動的被攝體時，最好購買（30MB／s）以上的記憶卡。

各位在購買時，請先確認記憶卡是否符合相機規格，再選擇適合自己的記憶卡。

進光量

正常曝光

相機

小米の小叮嚀　請各位別受限於正常曝光的迷思中，照片明暗度可以依個人喜好進行調整！初期設定時，一般會以1／3為單位，往正或負值進行調整。請大膽地將曝光補償調成＋2，嘗試拍出柔美明亮照片吧！

自然天光，顏色卻偏黃？用「白平衡」改變色調！

光線由七彩組成，拍攝現場什麼樣的色光偏重，就會讓拍攝主體色調看起來不一樣。想控制顏色的變化，就要調整白平衡！

這是在鎢絲燈下拍照的結果！

Canon EOS 300D 自動

使用Canon EOS入門系列的第一代相機，設定成自動白平衡進行拍攝。明明是白色擺飾，看起來卻偏黃……

Canon EOS 650D 自動

使用Canon EOS 650D，設定成自動白平衡進行拍攝。可以拍出自然的色調。

「光線」一詞說來簡單，顏色的差異卻五花八門！

平常肉眼所看見的光線，其實來自不同的光源，例如間接照明風格就會呈現溫暖的光線；而日光燈則給人泛白冷漠的感覺。只要將這些光線照射在白紙或白色擺飾上，就可以看出不同光源都有各自的顏色，色調是完全不同的。拍攝白色物品時，有時會呈現橘色，有時看起來偏綠，照片看起來像是染上顏色似的，全都是因為光線在不同的環境下，呈現不同顏色的關係。

所謂的白平衡，就是當照片色調受到光線影響時，可以控制色調變化的功能。白平衡除了可以「自動」調整，還能設定成「太陽光」、「陰天」、「鎢絲燈」、「日光燈」、「陰影」等模式，只要配合拍攝場所的光線調整白平衡，就能去除光線顏色的干擾，讓被攝體呈現原本的色調。不過最近的數位單眼相機的「白平衡」功能都十分優異，想拍出原本的色調，基本上只要設定成「自動」就可以了！

假使這樣仍舊無法校正顏色時，再配合光源設定吧！

1 為了學會白平衡，我要來拍各種白色物體！

2 當我的模特兒吧!! 好啊

3 感覺好像有點偏紅呢

4 背影可能看不出來 但貓熊就是得單一色調才對呀！ 沒搽色嗎～喵 不是說頭髮染了

大膽改變整體色調，
拍出與眾不同的照片！

白平衡會針對影響照片色調變化的光線，蓋上相反色調來進行顏色的校正。例如將白平衡設定成「鎢絲燈」時，就會在照片上蓋上相反的藍色，以校正鎢絲燈的橘色。而我則會利用這種機制，將照片拍成不同於肉眼所見感覺。

不需要電腦後製，就能簡單變化各種色調，非常方便！請各位一起玩玩看哦！

設定方式

按下「WB」按鈕 --> 透過液晶螢幕設定白平衡

Canon

OLYMPUS

按下「OK鍵」，透過模式轉盤選擇白平衡。

Let's study!

利用白平衡，拍出千變萬化的色調！

當試用不同的白平衡來拍攝小白羊擺飾！
請各位試著比較照片色調有何不同！

下方照片是白天自然光照入室內所拍攝的

AWB 自動

相機自動設定。可以拍出接近肉眼所見的自然色調，一般使用這種設定即可。

☀ 太陽光

以白天的自然光為基準進行顏色的校正。可以自動拍出相近的色調。

☁ 陰天

以陰天的光線為基準進行顏色的校正，色調偏橘。適合用來呈現溫暖的主題。

💡 日光燈

為了校正鎢絲燈特有的泛橘色調，所以拍起來偏藍。給人清涼冰冷的感覺。

鎢絲燈

為了校正日光燈的偏綠色調，照片會偏紫。有些機種還能依照色差進行調整！

🏠 陰影

以白天出太陽時陰影下的光線為基準進行色彩的校正，所以照片拍起來偏深橘色。適合用來拍攝夕陽這類泛紅的景象。

 小恭♪の小叮嚀

小恭最常將白平衡設成「陰天」。除了可以添增食物或雜貨的溫馨感之外，也能把人像拍得更有氣色。所以希望照片看起來有溫馨的感覺，可以試試看這種設定哦！

光圈與快門速度，將決定照片的明暗！

「光圈」與「快門速度」已經在Part1介紹過了。其實，只要搭配這兩種數值，就能決定照片的明暗度與曝光。

「光圈」就像窗戶，透過開闔左右進光量的多寡

我在P36中說明過，光圈就像是鏡頭內的一扇窗，可以打開或關上，調整進光量的功能。光圈放大就能使光線大量進入相機內；反過來說，縮小光圈就能減少進光量。

假設以相同快門速度進行拍攝時，大光圈（F值小）拍出來的照片會比較明亮。以人類的眼睛作比喻，光圈就類似瞳孔，這樣應該比較容易理解。

「快門速度」與相機光線有關，不一定越快越好！

在P38中說明過的快門速度，意指「快門打開的時間＝光線進入相機內的時間」。快門開啟時間越長，進入相機內的光線就越多；相反的，快門開啟時間越短，進光量就越少。

假設以相同F值進行拍攝時，快門速度越久（越慢），拍出來的照片就越明亮；快門速度越短（越快），就會拍出較暗的照片。相機就是像這樣透過光圈與快門速度調整進光量，左右照片的明暗度。

曝光（光圈與快門速度的搭配）與進光量的關係

P43已經稍微解說過，「曝光＝照片明暗度」最常以「水龍頭流出的水量」作比喻。這時候可以參考下方插畫，思考一下兩者之間的關係。
・光圈＝水龍頭開關程度
・快門速度＝打開水龍頭的時間
・照片拍出來的明暗度（進光量）＝水槽內的水量

關上水龍頭（＝F值大）的狀態

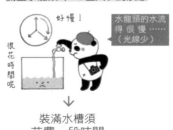

好慢！
水龍頭的水流得很慢……（光線少）
很花時間呢
↓
裝滿水槽須花費一段時間
（快門速度慢）

打開水龍頭（＝F值小）的狀態

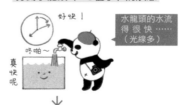

好快！
水龍頭的水流得很快……（光線多）
咚啪～
真快呢
↓
裝滿水槽無須花費太久時間
（快門速度快）

總而言之，逐一調整光圈與快門速度，就能決定進光量多少，也能左右照片的明暗度！裝滿適量的光線，就能拍出明暗度適中的照片！這就是P43解說過的「正常曝光」狀態。

一旦曝光不正常，例如：「大光圈（F值小）＆快門速度慢」，水會從水桶裡滿溢出來，拍出過亮的照片。

但使用A模式拍照時，相機會自動設定，所以大家不必想得太困難哦！

拍攝主題面面觀

拍出經典美照！
九大情境完全掌握

了解基本操作方法後，快來動手拍拍看吧！
Part2將為各位介紹
在拍攝不同主題與場景下，
應該如何拍出好看的照片。
快跟著我一起喀嚓喀嚓地瘋狂拍照吧！

怎麼拍
都成功的祕訣一次
收錄！

照片資訊參考說明

● 本書所刊載的範例，將以符號的方式標記照片資訊，讓各位了解拍攝的細節設定。最重要的設定會用不同的顏色標記出來，實際拍攝時不妨參考看看！

 標示F值設定。

 標示快門速度設定。

 標示ISO感光度設定。當無須手動設定，由相機自動設定數值時，則以自動（數值）作標示。

 標示曝光補償（EV）設定。初期設定時，可以1／3格為單位進行調整後再拍照。

WB 標示白平衡設定。

閃光燈 標示是否使用閃光燈。

WB補償 B7 標示是否進行白平衡補償以及其設定數值（具體設定方式請參閱Part3）。

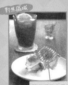 以斜線標示對焦區域，再以文字說明注意事項。

觀察看起來最好吃的部位，在此對焦。

關於使用相機與鏡頭

● 本書主要使用Canon EOS入門系列與OLYMPUS PEN系列，並加上其標準鏡頭拍攝而成。

● 設定操作畫面以Canon EOS 650D與OLYMPUS PEN E-P3為例進行解說。

● 使用其他鏡頭而非標準鏡頭時，除了會標記使用鏡頭名稱外，也會在範例照片上加上符號作說明（各鏡頭說明請參考P140～P150）。

 定焦鏡　 微距鏡　 變焦鏡

● 焦距為使用鏡頭的實際焦距，而非換算成35mm片幅的數值。

point 1 決定照片的主角！

將對焦位置設定在主角。全部都在焦距中的照片，只有拍攝者本人才知道主角是誰，其他人根本看不出來。所以拍照時最重要的，就是確實對焦在主角身上，告訴大家：「這就是主角！」

是我！

誰是主角？

不不不，我才是！

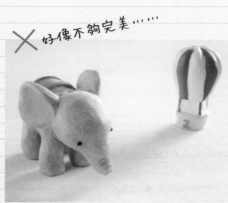

× 好像不夠完美……

使用一般數位相機很難拍出強調的效果，所以容易出現這樣的照片；使用數位單眼拍照，就能決定將焦點方在誰身上，將焦點放在大象身上，氣球用背景模糊的效果虛化，主題才不致失焦。

對焦在主角身上

大成功！

主角還是大象才對

還慢

對呀

謝謝！

對焦在大象，使氣球變模糊，才能讓大象成為照片中的主題。相反的，對焦在氣球上，照片的主角就會變成氣球，所以選擇對焦位置很重要哦！

交給我就對了！

進入不同拍攝主題講座前，先來介紹不論在拍攝任何主題時，大家都得學會的 6 個祕訣，希望各位都能成功拍出好看的照片！

point 2

白天最適合在戶外拍照！

有光線才能拍出照片，這點在Part1已經解說過了。晚上或在光線比較昏暗的地方，因為光線較少，照片就會出現模糊晃動的情形；雖然可以透過ISO感光度的設定進行調整，但是畫質也會因此變差。所以選擇光線充足的地點與時間，也是拍出好看照片很重要的一環！

還可以⋯
來不及了
喵喵

╳ 好可惜⋯

夕陽下的花海。光線不足，感覺十分昏暗，為了使光線大量進入鏡頭，結果造成畫面模糊不清。雖然別有一番風味，不過如果想拍出清晰的照片，還是會覺得有點可惜⋯⋯

在大太陽下拍攝！

大成功！

太好了

你看你看，好好看哦！

拍得好

在光線充足的白天拍下的花朵。照片變得十分的柔美、明亮又可愛，沒有晃動模糊的情形，而且確實對焦在前方的花朵上。白天太陽光充足時，是拍出柔美照片的最佳條件！

注意光線就能讓氣氛更佳！

即便是同樣的拍攝主題，在不同方位的光線下，給人的印象就會大大不同。構圖簡單卻氣氛極佳的照片，其實都是精準的掌握到什麼樣角度的光線，能將被攝體最完美的一面呈現出來，所以照片才會特別吸引人的目光。

側光

從被攝體側邊照射過來的光（範例照片的光線來自左方），稱作側光。比斜光形成的影子面積更大，可以拍出更有立體感的照片。

× 失敗……

在逆光下拍攝，照片變得暗暗的。在逆光下拍照時，基本上只要將曝光補償調成正值，就能拍出明亮的照片（→P42）。

逆光

從被攝體背面所照射過來的光線，稱作逆光。可以呈現被攝體表面的光澤感，所以十分適合用來拍攝食物。拍攝玻璃雜貨時，也能表現出極佳的透明感。

斜光

從被攝體斜前方所照射過來的光線（範例照片的光線來自左下方），稱作斜光。可以強調被攝體的立體感，顯色均勻，適合用來拍攝雜貨。

順光

從正前方所照射過來的光線，稱作順光。雖然少了立體感，但可出好看的顏色，適合用來拍攝風景。

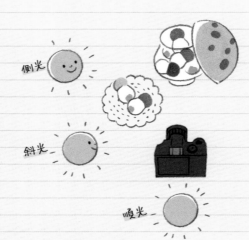

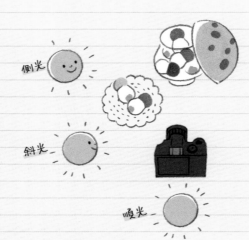

逆光

側光

斜光

順光

point 4

善用望遠端與廣角端！

在變焦狀態（望遠端）下拍照時，能放大遠處的風景；相反的，在未變焦狀態（廣角端）下，能拍出廣闊的風景。但是望遠端與廣角端能拍出來的照片不只這些而已。快來了解兩者的差異與應用，善用兩者變化來拍照吧！

望遠端拍攝手法

「焦距（→P142）」較長的一端稱作望遠端，使用標準鏡頭變焦的狀態下，就是所謂的望遠端。望遠端所拍出來的照片，有下述3點特徵：

❶ 放大被攝體遠處的物品
❷ 正確拍出物品的形狀　不會變形
❸ 容易拍出模糊效果

廣角端拍攝手法

「焦距（→P142）」較短的一端稱作廣角端，使用標準鏡頭在無變焦的狀態下，就是所謂的廣角端。廣角端所拍出來的照片，有下述3點特徵：

❶ 拍出較大範圍
❷ 有強烈的遠近感，物品會變形
❸ 很難拍出模糊效果

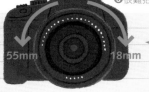

望遠端　55mm　18mm　廣角端

＊變焦環（鏡頭側面操作變焦的部位）轉動方向會依各廠牌不同而異（以Canon的EF-S 18-55mm F3.5-5.6 IS II為例）。

拍攝人像

使用望遠端拍攝不會讓臉部產生變形，可以拍出寫實的照片。想拍出清楚的人像時，最好使用望遠端拍攝，還能拍出朦朧唯美的背景哦！

使用廣角端拍攝，會造成臉部變形，營造出類似魚眼鏡頭的效果。而且越靠近被攝體，魚眼效果會更強烈，所以近拍時最好避免使用廣角端。

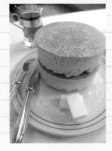

使用望遠端拍攝的鬆餅。照片中2片鬆餅的大小相同。如果不想讓被攝體變形，最好使用望遠端拍攝！

拍攝食物

使用廣角端拍攝的鬆餅。照片中上下兩層的鬆餅大小不一，強調出分量，所以刻意使用廣角端拍攝，讓構圖變得更有趣！

 point **5**

找出最棒的拍攝角度！

各位是否發現，照片拍來拍去看起來都大同小異？原因就出在總是使用相同的拍攝角度。同樣的被攝體，只要改變「拍攝角度＝Angle」，就能拍出有別以往的照片！請各位好好了解不同角度的拍攝方法，拍出千變萬化的照片。

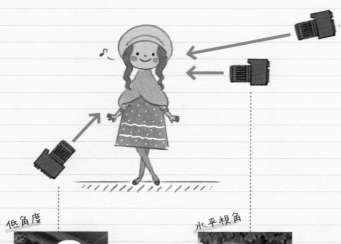

高角度

由上往下俯看的照片。最常用來拍攝兒童、寵物、花朵，也可以呈現攝影者位在高處的效果；但是凌亂的背景容易入鏡，所以最好選擇乾淨一點的地方，例如草地或地毯等。

低角度

水平視角

與被攝體保持水平視角所拍攝的照片。相同的視線高度，讓照片看起來具有親和力。因此在幫兒童或寵物拍照時，最好主動蹲低，用相同的水平視角拍攝。

由下往上仰視的照片。與平時的拍攝角度不同，可以呈現模特兒位在高處的效果，更具新鮮感。背景通常是天花板或天空；若是以天空作為背景時，別忘了調整曝光補償哦！

廣角

使用「廣角端」可以製造出遠近效果，拍出腿很長、臉很小的照片。拍攝全身照時，最好使用低角度加廣角端進行拍攝。

廣角

使用「廣角端」可以製造遠近效果，拍出頭部很大，大眼睛、尖下巴的照片，多了俐落感外，看起來也很可愛。

point 6 擷取不同的重點畫面！

為了增加照片的可看性與豐富性，幫人物、動物、物品拍照時，找出他們最迷人的部位3處以上，可以是後退拍攝全身，也可以是近拍特徵部位等。用不同的視野來拍照，發現以往沒有注意到的細節，凸顯被攝體的迷人之處，讓照片更與眾不同！

全身特寫照

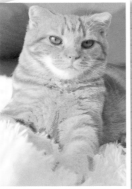

拍攝貓咪全身，呈現出休憩時的模樣。眼皮變得好重好重～都快要睡著了。

近拍肉球！

靠近肉球拍攝！粉紅色的肉球與毛茸茸的腳掌，真是可愛到不行！即使看不到貓咪的身體和臉，同樣能傳達貓咪的可愛。

近拍鬍鬚！

在逆光狀態下近拍，可以清楚拍出鬍鬚與毛茸茸的樣子。可愛到令人忍不住想摸摸一把！

我要加油！

請注意！從下一頁開始，我們終於要進入實戰篇囉！一開始失敗也無所謂，先想想重點是什麼，再拍攝吧！

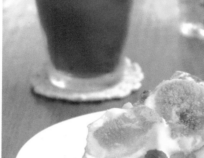

把咖啡廳的餐點拍得更美味！

「拍不出咖啡廳的時尚感，怎麼辦？」

小恭の
定番
攝影技巧

- 選擇窗邊自然光照射得到的座位，對著窗戶或在窗戶旁拍攝
- 將曝光值（明暗度）調亮一點
- 白平衡設定為「陰天」或「陰影」
- 變焦後使用「望遠端（→P51）」進行拍攝

拍攝模式：A模式（光圈先決）
使用相機：Canon EOS 650D
使用鏡頭：EF-S 18-55mm F3.5-5.6 IS II（55mm）

對焦區域

觀察看起來最好吃的部分，再進行對焦。

F值	快門	ISO自動	曝光補償	WB
F5.6	1/80	(400)	+1 2/3	陰天

選擇窗邊的座位，藉助自然光拍出明亮又好看的照片

走進迷人的咖啡廳後，總會讓人忍不住想拍照，但又不能像在家中可以慢慢調整角度、慢慢拍，所以總是在一陣手忙腳亂之後，才發現自己拍了一堆失敗的照片。不過，現在各位不必再擔心了！

記得在自然光照射得到的窗邊拍照就對了！而且最好在逆光下拍攝，或是選擇光線由旁邊照射過來的位置。此外，為了將食物拍得看起來更加美味可口，最好將曝光補償調成為正值，才能拍出明亮的照片。只要注意以上這幾點，就能拍出不同以往的照片了。

使用暖色調拍攝，食物會看起來更美味，因此白平衡應設成「陰天」或是「陰影」。以變焦鏡拍攝時，必須變焦至望遠端，讓背景虛化，才能拍出不會變形且清晰的照片。大家快來試看看吧！

小恭♪の小叮嚀　具有望遠端至廣角端的「焦距（→P142）」範圍，能依照被攝體拍攝需求調整焦距的鏡頭，就稱為「變焦鏡」。

Let's Try

迷人照片 一拍就會♪

新手不敗！超實用攝影講座

馬上就來試拍咖啡廳的美食吧！總是拍出毫無時尚感又平凡無奇照片的人，一定能在這裡找到解答！

好像不夠完美……

靠近主角！

真的很容易耶！

美食上桌後直接拍攝♪

因為全部入鏡的關係，畫面看起來很單調普通。太多東西入鏡，不知道想表達什麼主題……

稍微改善了吧？

使用變焦功能，靠近蛋糕主體

將蛋糕放大後，比較容易讓人看出蛋糕是主角。而且以「直幅構圖（→P80）」拍照，除去多餘背景之外，主角也被凸顯出來。變焦後使用望遠端拍攝，呈現出模糊效果，感覺好看多了。

角度放低一點！

還差一點！

拍攝角度放低一點

為了呈現立體感，將角度放低，讓紅茶裡的檸檬入鏡，增加色彩與透明感；另外，陳列物品的祕訣就是將盤子、玻璃杯、花瓶擺成「く字型」，記得要將主角擺在最前方哦！

大成功！

改變色調！

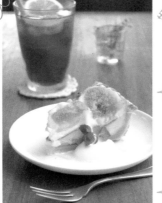

調整曝光補償與白平衡！

調整曝光補償增加明暗度，並將白平衡設成「陰天」呈現暖色調。這樣就能拍出在咖啡廳悠閒喝下午茶的感覺

跟小恭這樣拍！

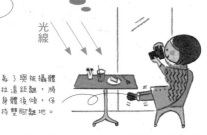

光線

為了與被攝體拉遠距離，將身體後傾，保持雙腳離地。

選擇光線從右前方斜斜地照射進來的位置，並變焦至望遠端進行拍攝。變焦後畫面會放大，所以必須將身體稍微往後，離開桌子一點。

在咖啡廳拍照時最重要的一點，就是思考「想表達什麼主題？」

是想要呈現好看的裝潢、或是拍出可愛的甜點、還是想告訴別人這個甜點有多好吃等等，拍攝的方式都會依照想傳達的重點而有所不同♪

拍出食物美味の
提示&祕訣 +α
Hint & Tips

甜點的拍法說來簡單，但食物外觀與咖啡廳的現場環境卻千變萬化，讓人無法捉摸。當各位不知道這種時候該如何拍攝時，記得來看看這個單元！

✕ 失敗了！

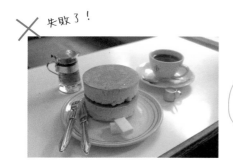

上桌後就直接拍攝，照片會變得既平凡又乏味……

思考時間！

這時先休息片刻，思考一下自己想表達什麼重點！

表達美味！

微距鏡

使用微距鏡，近拍奶油與糖漿融化的樣子。在逆光下拍攝，拍出表面閃閃跟跟的光澤感。記得要趁熱趕快按下快門哦！

重視氣氛！

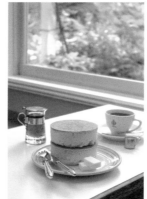

讓窗外的綠意也一併入鏡！距離遠一點，使用廣角&「直幅構圖（→P80）」進行拍攝，並將鬆餅配置在畫面下方的1/3處，保留多一點空間，氣氛就會變得更好！

再現臨場感！

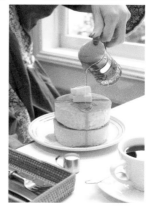

捕捉淋下糖漿的瞬間。拍攝前，最重要的就是決定角度與距離！在逆光下拍攝，就能呈現糖漿的透明感。

決定好想拍什麼的食物和重點後，接下來就要找出被攝體看起來最有**魅力的角度與色調**！

可以調整食物盤子擺放的角度，或是離開座位站起來觀察……想得越多，越能拍出好看的照片哦♪

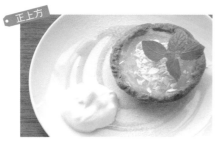

● 正上方

從正上方看起來就很可愛的甜點，就從正上方進行拍攝吧！只要以C字型方式取景，就能拍出好看的照片，千萬別讓盤子整個入鏡，要勇敢地做出取捨。

C字型就是好看的重點！

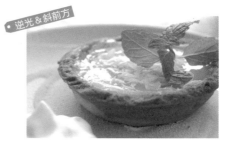

● 逆光＆斜前方

如果想要拍出檸檬塔表層的光澤感，就要在逆光下斜斜的角度進行拍攝，並將曝光補償調成正值，讓檸檬塔的表面與薄荷葉片看起來更加可口！光線從葉片的縫隙透出，更能強調出檸檬塔的清爽感。

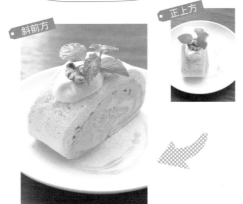

● 斜前方

● 正上方

讓人看見蛋糕捲的切面也是很重要的一點。蛋糕直放時看不見切面，很難呈現美味的感覺，但是將蛋糕橫放，又會遮住後方的視線。最好的方式，是從斜前方拍攝，既能看見蛋糕的切面又能呈現出立體感，看起來更可口美味～♪

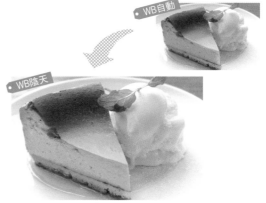

● WB自動

● WB陰天

拍攝時將白平衡設成「陰天」，強調起司蛋糕烤得焦黃的部分。雖然將白平衡設成「自動」拍起來也不錯，但是烘焙甜點若能加點暖色調會更棒。為了能同時表現表面的焦黃，以及切面鮮豔的黃色，擺得斜斜的拍起來會更棒！

這様の 拍攝方式 也可以！

美味料理①

主題式「幸福洋溢の料理＆甜點」

現在來介紹一下小恭私藏的美味咖啡廳料理和甜點。
水分飽滿的美味水果與酥脆可口的塔皮……
拍攝時，還得按捺住「好想吃」的衝動才行！

 大膽靠近拍

更換微距鏡後…

使用標準鏡頭拍攝的照片

無法靠得很近，所以在呈現美
食食材與美味時，有點美中不
足的感覺……

F值	快門	ISP自動	曝光補償	WB
F2.8	1/80	[500]	+2	陰天

拍攝模式：A模式（光圈先決）
使用相機：Canon EOS 650D
使用鏡頭：EF-S60mm F2.8 Marco USM（60mm）

美食上桌的瞬間，感覺到最「好吃～！」的地方，
就是對焦的最佳位置，這張就是利用微距鏡大膽近
拍下來的照片。找出法式鹹派的切面與上方的角
度，對焦在蕃茄的位置拍攝。因為在逆光下拍攝，
表面才會閃耀著光芒。看起來更美味吧？

使用微距鏡，就能將小小的莓菓放大，連莓
菓的質感與蘇打汽水冒著汽泡的感覺，都能
完全的呈現。為了拍出果汁的透明感，刻意
選在逆光下拍攝，只要有顆微距鏡在手，就
能讓照片有更豐富的變化！

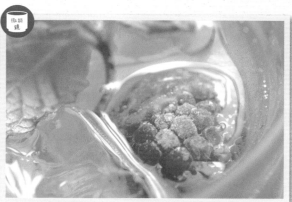

使用標準鏡頭拍攝的照片

雖然覺得莓菓很可愛，想要放大
拍攝卻無法近拍，只好放棄。

更換微距鏡後…

F值	快門	ISO自動	曝光補償	WB
F5.6	1/100	[2500]	+1 2/3	陰天

拍攝模式：A模式（光圈先決）
使用相機：Canon EOS 650D
使用鏡頭：EF-S60mm F2.8 Marco USM
（60mm）

📷 強調冰淇淋的質感

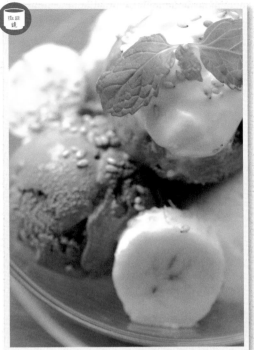

對焦在薄荷上，用F5.6進行拍攝，但須避免背景過於模糊，而喪失冰淇淋的質感。適度的虛化可以加強立體感的呈現，也更能表現聖代冰淇淋的豪華豐盛的氣派。

拍攝模式：A模式（光圈先決）
使用相機：Canon EOS 650D
使用鏡頭：EF-S60mm F2.8 Marco USM（60mm）

📷 選取蛋糕的中後段

無花果的水分飽滿與鮮豔的粉紅色太過吸引人，所以將鏡頭拉近，對焦在想強調的部分進行拍攝，而且刻意不讓蛋糕前端入鏡，跳脫既有框架，讓照片說話！

拍攝模式：A模式（光圈先決）
使用相機：Canon EOS 650D
使用鏡頭：EF-S 18-55mm F3.5-5.6 IS II（55mm）

初學者容易陷入的迷思

- ☑ 因為很暗…拍攝時使用閃光燈。
- ☑ 因為很暗…拍攝時調整曝光補償，以校正明暗度。
- ☑ 因為很暗…索性放棄不拍了。

只要符合其中一項，
請參考小恭♪の小叮嚀中的解答。

小恭's ADVICE

在昏暗的店內拍攝時，最重要的是提高ISO值！

在缺少自然光照射進來的店內拍照，感覺上特別的昏暗，很多人就會不加思索的使用閃光燈，但是這樣反而會拍出不自然的照片，所以最好避免使用閃光燈。

但是不使用閃光燈又會擔心照片會手震模糊……這時候只要設定ISO感光度，就能幫上大忙。提高ISO感光度，快門速度就不會變得太慢，不但能防止手震，也能拍出接近肉眼的自然照片哦！

小恭♪の小叮嚀　拍攝左上方的聖代時，為了刻意保留冰淇淋層層堆疊的質感，選擇可以拍出適當模糊感覺的F值，也是照片變得好看的祕訣。不過，如果F值太小，就只會對焦在薄荷上，讓整個冰淇淋變得模糊不清，而拍出失敗作品。

想呈現與好友相聚的午茶時光！

「怎麼拍出與好朋友相聚的歡樂氣氛？」

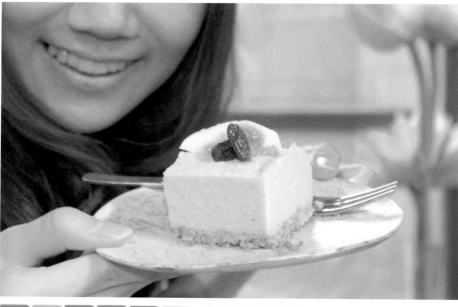

F值	快門	ISO	曝光補償	WB	閃光燈
F5.6	1/13	3200	+2	陰天	ON

拍攝模式：A模式（光圈先決）
使用相機：Canon EOS 650D
使用鏡頭：EF-S 18-55mm F3.5-5.6 IS II（55mm）

對焦區域

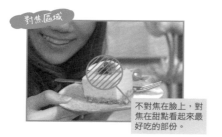

不對焦在臉上，對焦在甜點看起來最好吃的部份。

小恭の

定番 攝影技巧

✔ 找出好友與美食都能入鏡的畫面

✔ 將美食配置在臉部旁邊

✔ 別放過吃東西時的自然神情

✔ 最好只讓嘴部或手部入鏡

拍出經典美照的最大祕訣就是刻意不讓全臉入鏡！

和好朋友吃午餐時，若能將美食與好朋友一起拍成照片的話，就能將難忘的回憶永遠保留下來。

拍攝人物與美食同時入鏡的照片時，最重要的就是找出人物與美食可以同時進入畫面內的角度與距離，而且最好盡量使用變焦功能靠近拍攝，以免多餘的物品入鏡。另外臉部與美食的距離越近，就不會拍出「美食在畫面中看起來太小」的失敗照片。

此外最好讓人物的嘴和部份的手入鏡就好，這樣才能凸顯出食物是主角。這時候若能在「窗邊＆逆光下」拍攝的話，氣氛會更棒！想要讓美食拍起來很好吃，通常會在逆光下拍攝，並將曝光補償調成正值，但是這樣一來連人物也會變得很亮。另外，想將照片放上部落格或社群網站公開分享時，別忘了注意好朋友的隱私問題哦！

60

使用閃光燈，
讓人物看起來
更亮一點♪

失敗了！

跟小恭這樣拍！

如果店內偏暗，只要提高ISO感光度，就能防止手震造成的模糊的現象。雖然想將窗外綠意盎然的植物一併收入鏡頭內，但為了配合戶外線的明暗度，人物一定會變得很暗；如果配合人物的明暗度，調整曝光補償拍得亮一點，又會讓戶外泛白。這時，不妨適度的調整曝光補償，再使用閃光燈幫人物補光。

看到一部分的人物表情，會分散將注意力到人物的眼神上，模糊了照片的重點。另外，一清二楚的背景，也會給人凌亂的感覺。

這樣の

拍攝方式
也可以！
美味料理②

主題式 「閨密們的甜蜜午餐時光」

如何自然呈現與好友一起用餐時的互動與臨場感，
以及「看起來好好吃」的表情，就是拍攝時的重點！

 單靠美食帶出
好朋友的存在

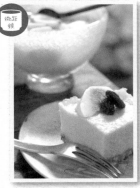

 微距鏡

只要將兩盤美食並排在一起，即使沒看到臉部，也能拍出好朋友的存在感。再利用「直幅構圖（→P80）」進行拍攝，將美食配置在對角線上，強調出立體感。最後將盤子邊緣稍微取捨掉，不讓整個盤子入鏡，就能避免拍成像是美食介紹的感覺了。

F值 F5.6	快門 1/30	ISO 自動 [6400]	曝光補償 +1 1/3	WB ☀ 太陽光

拍攝模式：A模式（光圈先決）
使用相機：Canon EOS 650D
使用鏡頭：EF-S60mm F2.8 Marco USM（60mm）

 拍下自然的動作

在紅茶香味吸引之下，一邊說著：「嗯～好香」，一邊用手將香味搧入鼻中，因為動作太過迷人，忍不住按下了快門。透過手部的表情，讓人彷彿能聞到香味一般。另外，因為臉部靠近紅茶，所以恰好拍出人物與美食大小適中的照片。

F值 F4.5	快門 1/50	ISO 自動 [6400]	曝光補償 +2/3	WB ☀ 太陽光

拍攝模式：A模式（光圈先決）
使用相機：Canon EOS 650D
使用鏡頭：EF-S 18-55mm F3.5-5.6 IS II（29mm）

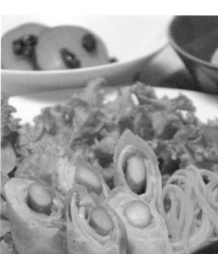

✓ 將盤子全部靠在一起，利用一盤盤的美食營造出豐盛感

✓ 依照美食風味做擺設

✓ 利用餐墊增加變化性

拍攝模式：A模式（光圈先決）
使用相機：Canon EOS 650D
使用鏡頭：EF-S 18-55mm F3.5-5.6 IS Ⅱ（55mm）

對焦區域

餐盤太多不知道該對焦在哪裡時，不妨對焦在主菜上。

F值	快門	ISO自動	曝光補償	WB
F5.6	1/30	(3200)	+1	AWB自動

這樣拍，家常料理也能很豪華！

「常常拍出無趣的飲食紀錄照，怎麼辦？」

有技巧地改變擺設方式，家常菜也能拍得很好看！

拍攝家常菜色的第一步，就是擺盤裝飾、餐具的選擇和餐盤的配置等擺設方式的運用變化！

首先要注意的，就是餐盤與餐墊的風格是否與美食的風味搭配得宜，而且最推薦可以和任何美食搭配的白色餐盤。若是感覺有點單調的話，也可以鋪上餐墊，營造出豐盛熱鬧的感覺。

另外不一定要依照平時用餐的擺設方式，而是將配菜放在中央、白飯放在前方，以橫幅構圖的狀態拍攝才會好看。其實，最重要的就是重新配置主角的位置。比方說將原本分開放置的白飯與配菜靠在一起拍攝，光是這樣就能看起來更加豐盛、華麗。即使是單盤料理，只要在餐盤的擺飾稍微豐盛一點，看起來也會很豪華！食物的擺盤一旦出現空隙就會給人空虛的感覺，所以要特別注意。另外與咖啡廳的料理、甜點一樣，也要注意明暗度與光線的方向。

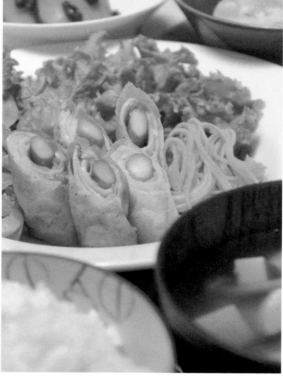

失敗了

拍攝前改變餐盤的位置

跟小恭這樣拍！

維持平常用餐時的餐盤擺設，就會出現許多空白的地方，所以最好一邊看著鏡頭畫面，一邊改變配置。雖然拍攝時總是想讓所有餐點入鏡，但是除了主菜之外，不妨刻意將餐盤邊角取捨掉，強調出「主角是肉捲」的感覺。另外，也要特別注意，避免將前方的白飯與味噌湯拍得過大。

拍攝時維持平時用餐的擺設狀態，照片顯得單調普通，而且使用了閃光燈，感覺很不自然。

這樣の **拍攝方式** 也可以！
美味料理②

主題式 **「日日幸福的家常美味」**

改變一下，試著拍出「單盤料理」與「便當」的照片！除了相機設定外，也可以參考擺盤方式與小東西的運用。

 呈現早餐清爽的感覺

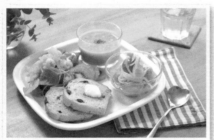

改變明暗度！

失敗了

照片太暗的話，早晨清爽的感覺與擺設就會前功盡棄⋯⋯

美好休假日的開始，利用這種印象，擺設成清爽的感覺。玻璃餐具的透明感，以及直條紋的餐墊，都能強調出清爽的感覺。在逆光下拍攝更能呈現出玻璃的透明感與食物的光澤感，再將白平衡設成「自動」，保留晨光泛藍的色調。最後將曝光補償調成正值，再一次強調清爽的感覺。

F值 F5	快門 1/50	ISO 自動 (6400)	曝光補償 +2	WB AWB 自動

拍攝模式：A模式（光圈先決）
使用相機：Canon EOS 650D
使用鏡頭：EF-S 18-55mm F3.5-5.6 IS II（46mm）

 替便當增加一點趣味性

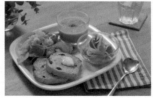

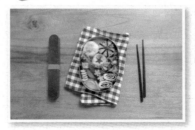

利用「太陽構圖法（→P81）」從正上方拍攝，讓便當的內容物被看得一清二楚。單純只有便當盒看起來太無聊了，將餐墊折好隨意地鋪在下方吧！即使是簡單的便當，也可以讓人食指大動！

F值 F3.5	快門 1/30	ISO 自動 (800)	曝光補償 +1	WB 陰天

拍攝模式：A模式（光圈先決）
使用相機：Canon EOS 650D
使用鏡頭：EF-S 18-55mm F3.5-5.6 IS II（23mm）

保存一年一次的生日美好回憶！

「每年生日吹熄蠟燭的瞬間只有一次，失敗了就不能重來。」

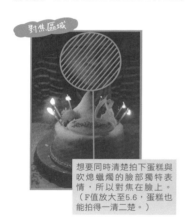

小恭の
定番
攝影技巧

- 不使用閃光燈
- 提高ISO感光度預防手震
- F值設在5.6左右
- 室內燈光不能全關
- 決定想拍攝的感覺

拍攝模式：A模式（光圈先決）
使用相機：Canon EOS 650D
使用鏡頭：EF-S 18-55mm F3.5-5.6 IS II（34mm）

對焦區域

想要同時清楚拍下蛋糕與吹熄蠟燭的臉部獨特表情，所以對焦在臉上。（F值放大至5.6，蛋糕也能拍得一清二楚。）

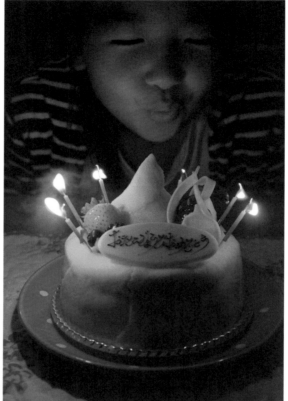

F值	快門	ISO	暖光補償	WB	閃光燈
F5.6	1/50	1250	±0	AWB 自動	OFF

室內雖然昏暗，但是使用閃光燈會破壞整體畫面！

一年一度的重要日子，總是會想把生日蛋糕拍得好看一點，但是拍攝時一旦使用閃光燈，就會使蠟燭所營造的氣氛破壞殆盡，這種經驗，各位應該都曾經有過吧？

使用閃光燈時，會發出與肉眼所見的不同光線，所以看起來很不自然。想拍出自然的照片，第一個重要關鍵就是避免使用閃光燈。但是這樣就會造成照片出現晃動模糊的現象。因此，在這種情形下，要使出第二個祕訣解決這個問題，那就是提高ISO感光度？

不過ISO感光度太高，會導致畫質變差，所以最好保留室內些微的光線，這樣就能以適當的ISO感光度進行拍攝。另外，如果F值太小就會無法同時對焦在臉部及蛋糕上，所以建議設在F5.6左右最佳。蠟燭會越燒越短，因此點火前要先想好預計拍攝的畫面哦！

Let's Try

迷人照片一拍就會♪

新手不敗！超實用攝影講座

趁著蠟燭還沒變短之前，趕快將美好的生日照片拍下來吧！只要利用這個技巧，就能解決室內昏暗的拍攝煩惱囉♪

✕ 好像不夠完美……

我還以為在昏暗場所拍照就要使用閃光燈……

別灰心！

不要使用閃光燈！

✕ 嗯～完全失敗……

臉部與蛋糕都模糊了……

拍攝時，如果不使用閃光燈，快門會因為光線太少而變慢，造成手震模糊的現象。所以，記得提高ISO感光度哦！

唉呀呀！閃光燈破壞了整個氣氛

如果室內昏暗就使用閃光燈拍攝，蠟燭的氣氛就會整個被破壞殆盡。而且採用「直幅構圖（→P80）」拍攝時，閃光燈無法照射到右側的畫面，給人很不自然的感覺。

△ 還差一點！

雖然沒有手震模糊，但畫質不是很好

將ISO感光度從400提高至2000，結果快門速度從1/13秒提高至1/60秒！這樣雖然能避免手震模糊的現象，但為了好好保留這張充滿回憶的照片，必須適度減少「雜訊（→P41）」，這時，最好將感光度稍微降低，以提高整體畫質。

改變ISO感光度！

大成功！

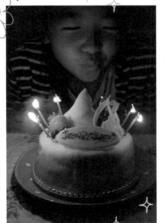

使用連拍模式，捕捉吹熄蠟燭的時間點！

打開室內小燈，讓室內稍微亮一點，再將ISO感光度由2000降低至1250！接下來只要捕捉吹熄蠟燭的瞬間，利用連拍模式拍攝，就能拍出好看的生日照片了！想加光源時，最好使用鎢絲燈這類與蠟燭同色系的光源。

改變室內的明暗度！

跟小恭這樣拍！

室內不要全暗，打開小燈

呼～

拍攝時要找出可以看見蛋糕與臉部的最佳角度。將手肘或後背靠在桌子或牆壁上，確實固定後再拍攝，這也是避免手震的好方法。

小恭♪の小叮嚀

在昏暗室內如果想避免手震模糊，必須將ISO感光度提高至1600以上。（若不想出現雜訊，務必死守在800以內！）將手震補償功能「開啟」，而快門速度須設定在1/30以上哦！

表現生活雜貨的獨特魅力與質感！

「為什麼最鍾愛的雜貨，拍起來卻不怎麼好看？」

F值 F5.6	快門 1/100	ISO自動 (320)	曝光補償 -1⅓	WB 陰影

拍攝模式：A模式（光圈先決）
使用相機：Canon EOS 650D
使用鏡頭：EF-S 18-55mm F3.5-5.6 IS II（55mm）

對焦區域

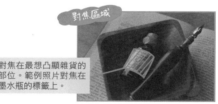

對焦在最想凸顯雜貨的部位。範例照片對焦在墨水瓶的標籤上。

小恭の 定番 攝影技巧

- 利用斜光或側光拍攝
- 聯想使用雜貨的場景
- 主角與配角的風格須一致
- 利用望遠端拍攝
- 刻意採用對角線構圖法，將雜貨擺放得斜斜的

想要凸顯主要的雜貨，就用相關物品當配角！

拍攝雜貨時，最重要的就是凸顯雜貨最有魅力的部位，因此須使用容易表現立體感與色調的斜光或側光進行拍攝。

另外拍攝主要雜貨時，最好選擇一些配角雜貨一起拍攝，營造出一種使用的場景或故事性的敘述，讓照片看起來更豐富。例如上方照片是以鋼筆與墨水瓶作為主角，因此若想呈現「時尚感十足地用英文書寫日記」的感覺時，就要「用外文寫來呈現英文氛圍」。不過選擇配角時如果沒有考慮到主角的風格，會給人不協調的感覺，要特別多加留意喔。

主角與配角決定之後，接下來最重要的就是配置。刻意採用對角線構圖法排列，或讓方向一致，看起來都不錯。排列太整齊反而會給人不自然的感覺，所以記得要稍微錯開，看起來才會比較自然。

為了避免物品變形，最好使用望遠端進行拍攝，這點也很重要！

光線

跟小恭這樣拍！

拍攝時利用左側窗戶投射進來的光線，避免光線直接照射。直射光線會出現明顯的陰影，給人沈重的感覺，所以除了是想刻意營造出這種感覺時，其他時候，最好避免直射光線。另外為了呈現雜貨的懷舊感，將白平衡設成「陰影」，並將曝光補償調成負值，拍成偏暗的照片。

打開書本，為了讓鋼筆與墨水瓶有整體感，所以放置在風格一致的托盤上

從被攝體的斜上方進行拍攝

✕ 失敗了！

準備相關雜貨這點做的還不錯，但是隨意擺放，果然也就只能拍出隨隨便便的照片……而且使用廣角端拍攝，讓雜貨都變形了。

● 從正上方拍攝

從正上方拍攝會拍出平面的畫面，所以刻意將相關的配角雜貨擺設在對角線的位置，再重疊擺上信封、外文書、郵票等物品，另外再利用托盤營造出熱鬧的感覺，照片就會變得很豐富！

也可以這樣構圖！

將書本、托盤擺得斜斜的，形成「對角線構圖法（→P81）」。

● 凸顯高度

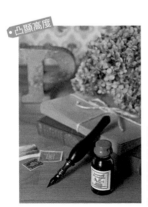

為了凸顯高度與深度，採用「直幅構圖（→P80）」進行拍攝。雜貨不夠高時，可使用「堆疊技巧」，刻意營造高度。另外，也可以使用本身高度較高的雜貨，讓畫面上方也變得豐富。而大型物品為了避免遮住主角，請擺在畫面的後方。

小恭'S ADVICE

仔細觀察，找出看起來最可愛的角度！

仔細觀察雜貨從哪個角度看起來最好看，這點也是相當重要的。平面的雜貨從上方看起來最可愛，而有一些雜貨則是從側面才能表現出高度。至於哪些雜貨適合立起來？哪些適合橫躺下來？都要仔細觀察和試試看。

當然光線的方向也很重要。基本上最好使用斜光或側光進行拍攝，但是如果想拍攝類似玻璃這種具有透明感的雜貨時，最好在逆光下拍攝，才會有閃閃發光的感覺。

無論如何，拍照都有一個共通點，就是先從各種角度找出自認最好看的地方，多方嘗試，就能找出最完美的角度！

主題式 **「被可愛的雜貨團團包圍」**

各位請注意，現在要來介紹小恭個人開設的攝影課程中，
學員們所拍攝的雜貨擺設作品！請來欣賞雜貨搭配的奧祕吧♪

將雜貨擺設成「く」字型！

F值	快門	ISO自動	曝光補償	WB
F5.6	1/8	(2000)	±0	陰影

拍攝模式：A模式（光圈先決）
使用相機：OLYMPU PEN E－P3
使用鏡頭：M. ZUIKO DIGITAL 14-42mm F3.5-5.6
ⅡR（42mm）

主角是可愛的筆記本。為了搭配主角成熟可愛的風
格，選擇配角時還真不簡單！擺設物品時，刻意從左
下方擺成「倒く」字型。請各位切記，「く字型構
圖法（→P81）」最適合用來拍攝以桌面為場景的照
片。另外復古的味道很適合用暖色調作呈現，所以將
白平衡設成「陰天」。

也可以這樣構圖！

く字型構圖法

好可惜！

利用「橫幅構圖（→P80）」拍
攝，左邊大片的留白給人空曠的感
覺，另外，作為主角的酒瓶也拍得
太小，有點可惜！

注意深度，照片看起來更豐富

這張作品也是刻意用「く字型（→P81）」
來擺設雜貨。將裝有信紙的咖啡色酒瓶當成
主角，再選擇與信紙有關的雜貨作配角，例
如郵票或英文的紙張。有點高度的乾燥花則
擺設在最後方，讓畫面產生更鮮明的立體
感。最後鋪上蕾絲紙填補畫面的空白處，視
覺上顯得更加豐富。

F值	快門	ISO自動	曝光補償	WB
F6.3	1/20	(800)	-2/3	陰天

拍攝模式：A模式（光圈先決）
使用相機：OLYMPU PEN E-P3
使用鏡頭：M. ZUIKODIGITAL 14-42mm F3.5-5.6
ⅡR（42mm）

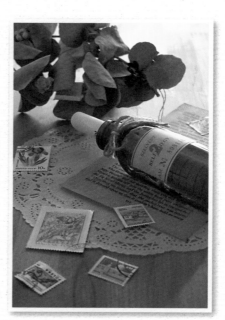

來自專家小恭的建議！
女性新手玩家の 雜貨照片

現在要來介紹一下其他人的拍攝作品，並且提供小恭的個人建議，讓大家把照片拍得更好看！

 title 貓咪好朋友準備過冬

F值 F5.6	快門 1/30	ISO 自動(6400)	曝光補償 +1	WB 陰天

拍攝模式：A模式（光圈先決）
使用相機：Canon EOS 600D
使用鏡頭：EF-S 18-55mm F3.5-5.6 IS Ⅱ（48mm）

 小恭'S VOICE

畫面沒有多餘留白處，貓咪放在布與手套上頭，內容豐富，這一點做得非常好。但是手套與貓咪的關聯性太低，建議最好搭配關聯性較高的物品。

title 童話風雜貨世界

F值 F3.5	快門 1/60	ISO 自動(6400)	曝光補償 +2	WB 陰天

拍攝模式：A模式（光圈先決）
使用相機：Canon EOS 600D
使用鏡頭：EF-S 18-55mm F3.5-5.6 IS Ⅱ（50mm）

 小恭'S VOICE

全部選用關聯性極高的廚房雜貨作搭配，這一點非常值得讚許。但是貓咪隔熱手套與盤子的面積一樣大，很難區別主角是誰。只要將主角稍微強調出來，就會更好看囉！

利用「對角線 ×く字型」讓主角更加明確！

將五彩繽紛的毛線當作主角。想像編織毛衣時的模樣，就能找出適合當成配角的雜貨。因為主角色彩豐富，所以配角或背景應選擇單一顏色的物品；再將物品擺設在「く字型構圖（→P81）」的對角線上，調整畫面的平衡感。另外應避免拍得過亮，以符合冬季的光線特色。

F值 F5.6	快門 1/10	ISO 自動(400)	曝光補償 ±0	WB 太陽光

拍攝模式：A模式（光圈先決）
使用相機：OLYMPU PEN E-P3
使用鏡頭：M. ZUIKO DIGITAL 14-42mm F3.5-5.6 Ⅱ R（42mm）

好可惜！

也可以這樣構圖！

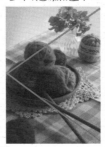

く字型構圖法

這張照片是利用側光所拍攝出來的。雖然不差，但是最好能增加一點深度，才能強調出毛線的質感。

野地的花，原來也這麼可愛！

「不知道該拍哪裡，也不知道怎麼構圖才好！怎麼辦？」

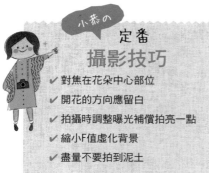

小恭の **定番**

攝影技巧

- ✔ 對焦在花朵中心部位
- ✔ 開花的方向應留白
- ✔ 拍攝時調整曝光補償拍亮一點
- ✔ 縮小F值虛化背景
- ✔ 盡量不要拍到泥土

| F值 F5.6 | 快門 1/320 | ISO 自動 (200) | 曝光補償 +2 1/3 | WB 調膚燈 |

拍攝模式：A模式（光圈先決）
使用相機：OLYMPU PEN E-P3
使用鏡頭：M. ZUIKO DIGITAL 14-42mm F3.5-5.6 II R（42mm）

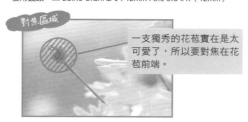

對焦區域

一支獨秀的花苞實在是太可愛了，所以要對焦在花苞前端。

除了可愛的主角花朵之外，也別忘記搭配美美的背景！

拍攝花朵時，大多是以站立的角度拍攝，但是這樣會讓泥土成為背景，而拍不出柔美可愛的照片。

像這種時候就要保持與花朵齊高的位置，找出不會拍到泥土的角度；也可以將天空當作背景，用低角度由下往上進行拍攝，使背景單純化，就能拍出好看的照片。

而且應對焦在花蕊上，看不見花蕊時則對焦在前方的花瓣上。開花的方向則須留白，才能使照片變得更好看！

此外，想拍出柔美的照片時，切記要將F值縮小。還記得F值越小背景就會越模糊吧？最後將曝光補償調成正值讓照片拍得更明亮一點，只要顏色變淡就能增添柔美的感覺。

順便提醒大家，與其在直射光線下拍攝花朵，不如在陰天或陰影下拍攝，讓「反差」變小，更能拍出柔美的照片哦！

70

Let's Try

迷人照片一拍就會♪

新手不敗！超實用攝影講座

只要是女生，都會想拍出美美的花朵吧！只要參考迷人攝影課程中的介紹，就能完全掌握拍攝路邊盛開花朵的祕訣♪

✕ 好像不夠完美……

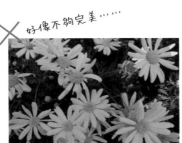

站著拍，看到什麼就拍什麼

泥土會成為背景，拍起來很凌亂，花朵間的縫隙也十分明顯。背景拍得一清二楚，缺少柔美的感覺，照片整體看起來偏暗，給人空虛的感覺。

> 直接拍攝的話會讓泥土入鏡，而且照片也會偏暗……

> 該怎麼辦？

> 改變角度！

△ 還差一點！

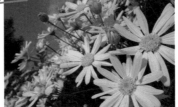

蹲下來拍拍看！讓開花的方向留白

看不見泥土，並將天空當作背景！看起來比第一張照片清爽許多，但是這樣的背景還是有點凌亂，還不夠完美。

> 是不是要把光圈縮小比較好呢……

> 我也是

> 我也要入鏡

> 拍我

> 改變色調！

大成功！

將F值縮到最小，靠近拍攝

將F值縮到最小，靠近花朵使前方的花朵拍起來呈現朦朧美，背景也會變得柔美模糊，變成很好看的照片。再將曝光補償調成正值增加亮度，而白平衡則設成「鎢絲燈」，就能拍出清爽唯美的照片了。最後，記得變焦成望遠端進行拍攝，才容易拍出模糊的效果。

跟小恭這樣拍！

> 蹲下來從低角度進行拍攝

> 對焦在看起來比較可愛且上鏡的盛開花朵上

蹲下來與花朵齊高再進行拍攝。要拍出簡潔的背景，就要找出可以將天空當作背景的角度哦！

小恭♪の小叮嚀　各位還記得將白平衡設成「鎢絲燈」，就能遮蓋掉藍色改變色調吧？這種設定能將天空拍得更藍，看起來十分夢幻！

拍出動人花兒の
提示&祕訣
Hint & Tips
+α

覺得拍來拍去都是差不多的照片時,不妨善用不同的拍攝方式,就能讓花朵有截然不同的感覺囉!

可以靠花朵進一點或遠一點,也能由下往上拍攝……只要用不同以往的拍攝角度,就能激發出更多的火花!現在就來介紹一下,利用3種不同角度所拍攝的方式與祕訣~!

拍攝花朵時,首先要考慮的是花本身的顏色與場所之間的搭配,才能呈現出花朵最迷人的一面。請各位參考小恭拍攝美麗花朵的祕訣吧!

• 低角度拍攝

• 拍出整片花海

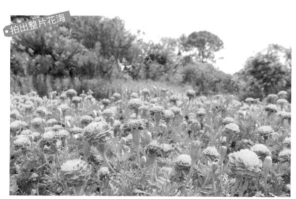

拍攝瑪格莉特這種高度較低的花朵時,最重要的就是蹲下來與花朵齊高,避免泥土入鏡。只要蹲下來,就能看見綿延至遠處的花海,而且最好選擇綠意盎然的地方作為背景。由於拍攝當日天氣不佳,所以只讓少部分的天空入鏡就好。

• 大膽近拍

近拍蓮花!將花朵放大充滿整個畫面時,就能拍出頗具衝擊性的照片。雖然整朵花入鏡的照片看起來跟圖鑑相似,但只要取捨掉花瓣邊緣不拍,就能拍出令人印象深刻的照片囉!記得尋找一個背景不凌亂的場所哦!

以仰望天空的角度進行拍攝的低角度照片。用天空作為背景就能避免多餘的物品入鏡,既能拍出俐落感,葉子與花瓣縫隙間透出的光線,也能讓照片變得更加與眾不同。如果天空太亮,主題拍起來就會偏暗,這時只要將曝光補償調成正值,就能輕鬆拍出明亮的照片囉!

拍拍看再說！

光拿

喵鳴～

還有！！

想讓花朵照片看起來更完美時，一定要了解「與被攝體應距離多遠？」以及「虛化的範圍應該多大？」再思考該讓照片主角後方虛化（背景模糊），還是讓前方變模糊（前景模糊），才能拍出完美的花朵！

好像不夠完美……

近距離拍攝花朵

先仰視拍看看！模糊的感覺好像不夠

成功讓背景變模糊！

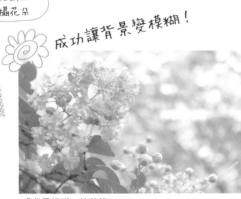

以最短的距離對焦在主要花朵上，再換成不同背景進行拍攝，這樣一來就能拍出背景朦朧的感覺了！像這樣背景模糊的狀態，又稱為「背景模糊」。順帶一提，被攝體與背景間的距離越遠，越能拍出模糊的效果哦！

「背景模糊」的狀態

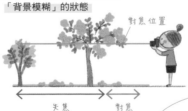

對焦位置

失焦　　　對焦

後方亮亮的部位就是「模糊光點」，就是將「透過樹葉的陽光＝點光源」，拍成模糊的圓形光點。

除了「背景模糊」，也可利用「前景模糊」的技巧拍出可愛的照片，所以當各位發現有掉落的花朵或葉片時，不妨積極地使用「前景模糊」的技巧來拍攝看看！

成功讓前景變模糊！

靠近花朵，對焦在背景上

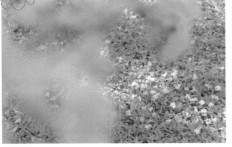

試著將掉落在地上的花瓣當作主角，更靠近前方花朵至無法對焦為止，再對焦背景處進行拍攝，就能做出前方花朵模糊的效果了！像這種前方模糊的狀態，稱作「前景模糊」。

「前景模糊」的狀態

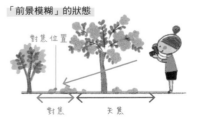

對焦位置

對焦　　　失焦

這樣の **拍攝方式** 也可以！ 花朵

主題式「路旁發現的可愛野花」

散步時發現的可愛野花。先想想「這些花朵迷人之處在哪」，然後用各種角度觀察之後再進行拍攝！

注意花莖與影子！

這應該是罌粟花吧？細細長長的花莖從花圃裡垂掛下來綻放著，影子投射在路面上一樣保持盛開的模樣，令人印象深刻，忍不住按下快門！讓花朵影子一併入鏡，就會讓人聯想到還有更多花朵盛開著。刻意不使花圃入鏡，挑起觀賞者的想像力。路面明亮呈現逆光狀態，為了避免照片偏暗，請調整曝光補償，以校正照片的明暗度。

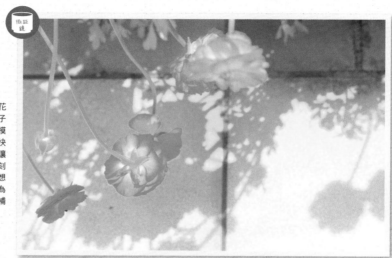

F值 F5.6	快門 ¹/80	ISO 自動 [320]	曝光補償 +2¹/₃	WB 陰天

拍攝模式：A模式（光圈先決）
使用相機：Canon EOS 600D
使用鏡頭：EF-S60mm F2.8 Marco USM（60mm）

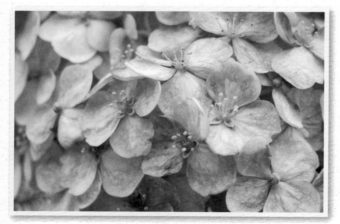

變化不同角度

近拍繡球花，就能拍出花海般的感覺。拍攝繡球花時，通常習慣將距離拉遠，但其實變化不同的角度，近距離拍攝，也能拍出別有風味的照片哦！花朵太多時會讓人不知道該對焦在哪裡才好，其實對焦在最前方的花朵上，由前往後慢慢變模糊的感覺，看起來最自然。

對焦區域

找出盛開且沒有縫隙的花朵，對焦在最前方的花朵上。

F值 F5.6	快門 ¹/160	ISO 自動 [200]	曝光補償 +1²/₃	WB 陰天

拍攝模式：A模式（光圈先決）
使用相機：OLYMPU PEN E-P3
使用鏡頭：M. ZUIKO DIGITAL 12-42mm F3.5-5.6 II R（42mm）

 ## 把花朵拍小一點，更惹人憐愛！

被拍得小小的鳳梨鼠尾草，模樣楚楚可憐。只要利用廣角端，就能拍出這樣的效果，但卻不容易拍出模糊效果，所以不妨距離花朵遠一點，再用望遠端進行拍攝；想拍出失焦效果時，只要對焦後，在半按快門按鈕的狀態下將相機前後移動即可。這樣看起來是不是更惹人疼愛呢？

F值	快門	ISO自動	曝光補償	WB
F5.6	1/13	(6400)	+1 2/3	陰天

拍攝模式：A模式（光圈先決）
使用相機：Canon EOS M（此款為輕單眼相機）
使用鏡頭：EF-S 18-55mm F3.5-5.6 IS Ⅱ（55mm）

使用kit鏡拍攝時…

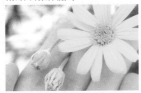

變焦至望遠端，就能將花朵拍得很大。為了修飾背景，不妨用手托住花朵加以掩飾，手部入鏡也能增添可看性，各位不妨試看看！

更換微距鏡後……

 微距鏡

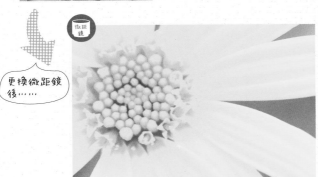

更換微距鏡進行拍攝。花朵中央看似星形的小花綻放的模樣很可愛吧！再刻意將花蕊移至畫面左方，讓照片更加生動。微距鏡最大的魅力，就是可以將小東西放大處理，近拍時還可以減少背景入鏡的可能，並加強模糊的效果，看起來更加俐落。

小恭'S ADVICE

大膽近拍小花，別有一番風情！

一發現花朵，不妨先試著以最短對焦距離進行拍攝，畫面中花朵佔的比例愈大，愈能避免多餘的背景入鏡，自然就能拍出好看的照片。不過想把小花放大拍攝，還是會有極限的，此時最好的方式是利用「微距鏡」（↓P146）進行拍攝。其實拍攝花朵照片時，通常都會使用微距鏡，微距鏡最大的特色，就是近距離拍攝的功能更甚於標準鏡頭，拍出來的照片彷彿置身姆指姑娘的世界一般！當然除了拍攝花朵之外，也能用來拍攝美食、雜貨與一般照片，十分推薦給想購買第二顆鏡頭的人。

拍出浪漫唯美的落日景色！

「明明拍的是夕陽，結果卻亮的像大白天……」

F值	快門	ISO自動	曝光補償	WB
F8	1/250	(100)	±0	陰天

拍攝模式：A模式（光圈先決）
使用相機：Canon EOS 650D
使用鏡頭：EF-S 18-55mm F3.5-5.6 IS Ⅱ（18mm）

對焦區域

對焦在人物身上，將光圈設成F8，使對焦範圍變大。

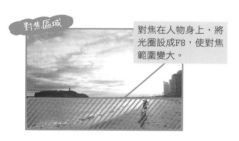

小恭の

定番 攝影技巧

✓ 將白平衡設為「陰天」或「陰影」

✓ 調整曝光補償，使照片變暗

✓ 天空入鏡的比例多一點，並放大F值

✓ 不要直接對焦在太陽上

想提升夕陽的質感，就靠白平衡與曝光補償！

黃昏的天空如夢似幻，但卻很難拍出肉眼所見的顏色，原因就出在數位相機會自動校正整體的明暗度與色調。

將白平衡設成「陰天」或「陰影」，就能拍出夕陽的感覺。另外，照片太亮會讓夕陽的質感大打折扣，所以請透過曝光補償調整明暗，以適當的明暗度進行拍攝。

以黃昏的天空為主角時，為了凸顯意境氛圍，在拍攝畫面中，天空必須占較大的比例。此外，F值也必須放大，才能大範圍地對焦在天空、風景和人物上。拍攝天空時，請記得對焦在雲朵上，因為直接對焦在太陽上會傷害眼睛與相機，這一點要特別注意！

如果想拍出唯美的夕陽景色，最好選擇天空雲朵較少的日子喲！

小恭♪の小叮嚀 　拍攝夕陽的祕訣就在於白平衡。設成「陰天」會偏橘色調，設成「陰影」則會偏紅色調，這兩種都更能表現出夕陽染紅天空的感覺，不妨依照個人喜好進行設定調整♪

失敗……

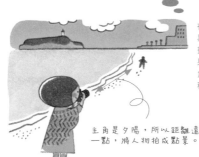

跟小恭這樣拍！

在海邊拍照時，容易將水平線安排在畫面正中央，但如果想以夕陽為主角，最好讓天空面積占較大的比例。

主角是夕陽，所以距離遠一點，將人物拍成點景。

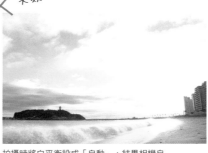

拍攝時將白平衡設成「自動」，結果相機自動校正，刪除了夕陽的紅色調，照片與肉眼所見風景完全不同。甚至連雲朵也變得泛白，完全看不出夕陽的感覺……

小恭'S ADVICE

調整曝光補償，改變色調濃淡！

想要將夕陽的天空顏色拍得濃一點，除了調整白平衡外，也可以透過曝光補償來進行調整。

只要調整曝光補償改變明暗度，就能改變照片顏色的濃淡。調成正值照片會變亮，同時顏色也會變淺變淡；調成負值則會變暗，同時顏色也會變濃變深。所以請各位記得，「變亮＝增加白色顏料」、「變暗＝增加黑色顏料」。

單純改變白平衡仍無法充分展現夕陽美感時，不妨將曝光補償調成負值吧！讓色調變深變濃，天空的顏色也會令人更加印象深刻。

曝光補償±0

曝光補償＋1

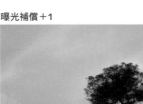

顏色變淡！

將曝光補償調成正值後，天空顏色就會變淡，整體色調偏亮。

曝光補償－1

顏色變深！

曝光補償調成負值，天空顏色就會偏深紅，整體色調偏暗。

下雨天，也能拍出迷人景緻！

「怎麼辦？雨天的天色太暗，根本拍不出好照片！」

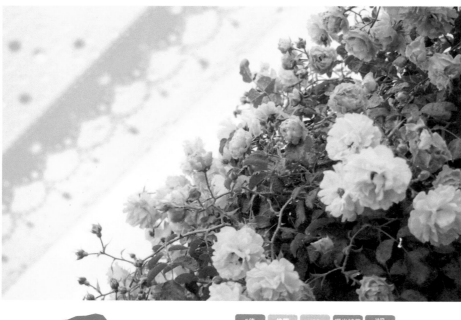

定番 攝影技巧

✓ 對焦在水窪或路面的倒影上
✓ 讓水滴閃閃發亮
✓ 使用可愛圖案的雨具
✓ 將白平衡設成「鎢絲燈」強調濕答答的感覺

F值	快門	ISO自動	曝光補償	WB
F5.6	1/100	(1600)	+1 2/3	鎢絲燈

拍攝模式：A模式（光圈先決）
使用相機：OLYMPU PEN E-P3
使用鏡頭：M. ZUIKO DIGITAL 14-42mm F3.5-5.6 II R（40mm）

對焦區域

為了讓前方的雨傘模糊得恰到好處，所以對焦在距離雨傘較遠的花朵上。

出門找找水滴、水窪，下雨天獨有的美麗景色

千萬別因為下雨了，就猶豫著該不該出門，因為有許多照片只有在下雨天才拍得出來。

一提到下雨天，就會讓人聯想到水窪或路面上的倒影。透過倒影所看見的景色十分夢幻，各位千萬別錯過囉！

拍雨滴時，記得使用「微距鏡（→P.146）」近拍，也能透過滴滴落在玻璃上的雨滴，將另一頭的迷人景色拍攝下來。另外，將圖案可愛的雨傘等雨具一併入鏡的話，就能讓平淡無奇的景色變得五彩繽紛。

上方照片就是使用帶有花色的塑膠雨傘拍攝而成的，帶有一點拼貼藝術的味道，是不是變得更有趣呢？

如果各位覺得陰沈平淡的景色太過無聊，不妨將白平衡設成「鎢絲燈」，增添藍色調，加強雨滴濕濕落落的感覺，所以請各位一定要試著拍看看！

下雨天拍照時，記得拿小毛巾蓋在相機上，不但方便擋雨，也能在弄濕時拿來擦乾。

 這樣の**拍攝方式** 也可以！

日常景色②

主題式「拍下生氣蓬勃的小雨滴」

想拍出雨滴閃閃發光的美麗照片，就要趁著下雨天出門，
利用微距鏡拍下夢幻的世界。

拍下反映季節景色的水窪

F值	快門	ISO自動	曝光補償	WB
F16	1/15	(1600)	+1 2/3	鎢絲燈

拍攝模式：A模式（光圈先決）
使用相機：Canon EOS 650D
使用鏡頭：EF-S60mm F2.8 Marco USM（60mm）

雨後放晴時，拍下水窪中的倒景。大膽地靠近水面拍攝，並對焦在倒影上，水面上的落葉就會變得模糊。F值越小水面落葉就越模糊，所以將F值放大至16。白色斑點則是水底下的路面虛化後的模樣。從照片中發現一個神奇的世界。

近拍雨滴，營造神秘感

F值	快門	ISO自動	曝光補償	WB
F2.8	1/200	(200)	+2	鎢絲燈

拍攝模式：A模式（光圈先決）
使用相機：OLYMPU PEN E-P3
使用鏡頭：M. ZUIKO DIGITAL ED 60mm F2.8 Macro（60mm）

這張作品是在雨後的早晨拍攝的。圓滾滾的雨滴停留在多肉植物的葉片上，閃閃發亮，十分吸引人。使用微距鏡大膽靠近拍攝，雨滴中的世界看起來十分美麗，所以要小心翼翼地對焦拍攝。為了呈現出神秘感，還特地將白平衡設成「鎢絲燈」。

雨滴與漣漪是最佳拍檔

水面上跳動的雨滴，製造出層層的漣漪，實在太動人了，忍不住按下快門。從正上方拍攝會看不出雨滴跳動的樣子，不妨以蹲姿進行拍攝，再將白平衡設成「鎢絲燈」加強藍色調，以凸顯雨滴濕答答的感覺。最後利用水底下的枯葉，做出跳色的效果，提升照片的整體可看度！

F值	快門	ISO自動	曝光補償	WB
F5.6	1/13	(6400)	+2 1/3	鎢絲燈

拍攝模式：A模式（光圈先決）
使用相機：Canon EOS 650D
使用鏡頭：EF-S60mm F2.8 Marco USM（60mm）

跟小恭這樣拍！

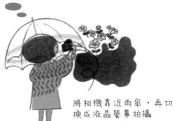

將相機靠近雨傘，再切換成液晶螢幕拍攝

為了避免相機被淋濕，讓雨傘稍微蓋住鏡頭前方，使圖案一併入鏡，但必須小心雨傘與鏡頭不能過近，以免圖案與水滴模糊到看不出來。因為想要呈現下雨天溼答答與夢幻的情景，不妨將白平衡設成「鎢絲燈」，以加強藍色調；曝光補償則調至正值，讓照片變亮、變淡，避免藍色調過於強烈。

新手也能拍出最完美的構圖

一聽到構圖，直覺反應就是很困難，但其實簡單來說，完美的構圖就是將被攝體配置在畫面看起來最舒服的位置。快來看看幾種構圖方式與變化吧！

照片總覺得少了點什麼，原因可能出在「構圖」！

所謂的構圖，就是畫面的組成方式。舉例來說，就是被攝體該如何配置，又該以多大的尺寸作分配等等。即使是同一個被攝體，只要利用不同的構圖，就會呈現出完全不同的感覺。

構圖法千變萬化，依照不同構圖法配置被攝體，就能拍出截然不同的好看照片。因此等各位摸熟相機後，請務必精通各式構圖法。

話雖如此，真正要進行拍攝時，千萬別因為搞不清楚該用什麼構圖法，而錯失了快門時機，這樣可就本末倒置了。所以請各位先選擇簡單的構圖，再逐一嘗試，自然就能更精確地掌握構圖的方法了。

最後提醒各位，構圖只是一種方法，只要攝影者認為自己拍的照片是好看的、舒服的，那就OK囉！

超完美構圖練習 No.1
善用「直幅構圖」與「橫幅構圖」！

先來研究一下直拍與橫拍的不同吧！大家平時很容易習慣以「橫幅構圖」進行拍攝，其實在不同拍攝場景下，只要靈活運用，就能拍出超乎想像的好看照片哦！

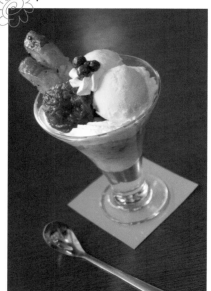

大成功！

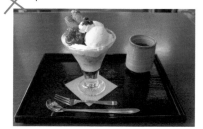

✗ 失敗了！

冰淇淋聖代的杯子高度較高，如果用橫幅構圖，無法呈現豐盛美味的感覺……

相機擺直，將冰淇淋聖代配置在畫面的對角線上，從斜上方拍攝，就能同時拍出聖代的高度，以及裝飾得很美的照片了！

「橫幅構圖」可以拍出遼闊與空氣感；「直幅構圖」則能呈現高度與深度

橫幅構圖　　直幅構圖

攝影協力▶甘味處　川越AKARI屋
埼玉縣川越市新富町1-9-2　TEL：049-222-0413
URL：http://kawagoesansaku.com/akariya（照片為「芋泥冰淇淋聖代」）

超完美構圖練習 No. 2

六大常用「構圖法」完全掌握！

學會如何靈活運用「直幅構圖」與「橫幅構圖」後，接下來就要學學構圖法，試試如何配置被攝體與色彩的分界線。現在，就來介紹一下本書最常使用的6種構圖吧！

拍攝雜貨、樹木、人物等被攝體時，只要能呈現出單獨一種感覺，就是成功的作品。

1. 太陽構圖法 將被攝體配置在畫面正中央的構圖，可以強調被攝體的存在感，而且將被攝體拍成與日本國旗相同比例，會看起來更好看！

只要將圓形被攝體捨棄一部分，就能拍出「C字型構圖」！

2. C字型構圖法 拍攝花朵或餐盤等圓形物品時，刻意取捨部份邊緣，拍成C字型就能從「說明性照片」，化身為「故事性照片」了。

拍攝風景、桌面等多種場景都可以使用的構圖法！快學起來～

3. 井字構圖法 將畫面從縱向及橫向，分別以三等份分割成「井」字型，再將被攝體配置在井字線上，就能取得視覺的平衡，是萬能不敗的構圖法。適合用來配置地平線與色彩的分界線。

非常適合在食物、餐具、雜貨等相互搭配時，使用的拍攝構圖法。

4. く字型構圖法 將雜貨或餐具配置成く字型，不僅能呈現景深，更能產生節奏感，形成活潑的構圖。當然「倒く字型」也OK！

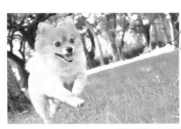

適合用來拍攝高塔等高度較高的被攝體，或是動感場景。

5. 對角線構圖法 將被攝體或色彩的分界線配置在對角線上，最適合拍攝有點高度或景深的主題；將畫面擺斜更能呈現動態感！

將相同形狀的物品排列在一起，看起來也很有趣！

6. 圖案構圖法 將相同物品大量排列在畫面中。數大便是美，無論如何排列，只要數量夠多就OK。

絕世美照！把人物拍得自然又好看

「每次拍出來都像紀念照，硬梆梆地好不自然……」

F值	快門	ISO 自動	曝光補償	WB
F5.6	1/100	(3200)	+1²/³	陰影

拍攝模式：A模式（光圈先決）
使用相機：Canon EOS 650D
使用鏡頭：EF-S 18-55mm F3.5-5.6 IS II（55mm）

小恭の 定番 攝影技巧

- ✔ 將人物配置在左側或右側
- ✔ 避免頭頂上方留白
- ✔ 視線保持自然，避免緊盯鏡頭
- ✔ 將曝光補償調成正值
- ✔ 逆光下拍攝會令人更印象深刻

對焦區域

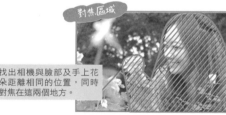

找出相機與臉部及手上花朵距離相同的位置，同時對焦在這兩個地方。

畫面中人物配置得宜，才能拍出專業級美照！

拍攝人物時，大家是不是很習慣將臉部放在畫面的正中央呢？可能就是犯了這個迷思，所以總是無法拍出很吸引人的人物照片。

想將人物拍得好看，切記要將人物配置在畫面的左側或右側，頭頂上的空間盡量不要留白。大家應該都還記得，想將人物配置在畫面上希望的位置時，必須在對焦後，保持半押快門的狀態，再移動相機吧！如果使用臉部辨識或觸碰快門功能，拍起來就更簡單了。另外，模特兒的視線最好不要緊盯鏡頭，擺出自然的神情，才能拍出好看的照片。像這種最佳快門瞬間總是突如其來，所以千萬不要錯過囉！

如果想把女孩拍得更漂亮，最好調整曝光補償，只要將照片拍亮點，就能讓肌膚看起來更透亮。另外，討人厭的逆光有時也是魔法之光！只要將曝光補償調成正值，就能讓頭髮看起來閃閃動人。在戶外拍攝時，也別忘了使用閃光燈減少陰影，讓肌膚更加白皙美麗。

小恭♪の小叮嚀　有些機種會搭載優先對焦在人物臉部或眼睛的「臉部辨識功能」，也有些機種內建「觸碰快門功能」，一碰畫面就能拍攝。十分推薦用它們來拍攝人物，因為真的非常方便♪

Let's Try

迷人照片一拍就會♪

新手不敗！超實用攝影講座

只要一說「要拍囉！」好朋友們就會不自覺地比出「YA」的動作。其實拍攝人物照片的祕訣，就是越自然越好看♪

✕ 好像不夠完美……

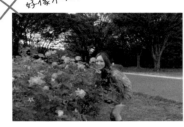

改變色調

這樣就變成普通的紀念照，可惜了……

耶～

哟，笑一個！！

主角到底是人還是花啊？
白嫩的肌膚全都白費了……

想將美麗的玫瑰花一併收入鏡頭，但將人物放在畫面正中央後，卻變成這副德性……頭頂與畫面右側的留白太多，模特兒的動作也太過刻意，而且照片偏暗，肌膚看起來特別黯沈。

還差一點！

拍出健康的小麥膚色！
不過看起還是不夠自然……

將曝光補償調成正值，再將白平衡設成「陰影」，讓照片呈現暖色調。調整設定後，肌膚看起來不再黯沈，呈現健康的膚色！不過，再讓人物與花朵近一點拍攝會更好。

按快門的時不要說「1、2、3」

大成功！

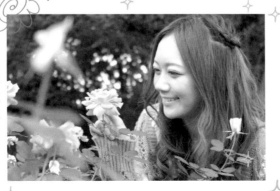

利用變焦功能
拍下自然的表情！

靠近人物與玫瑰花，變焦後用望遠端進行拍攝。手指輕觸花朵的姿勢非常自然，此時，請馬上按下快門。人物盡量放在畫面的右側，避免頭頂上留白太多，就能讓照片變得很好看。

跟小恭這樣拍！

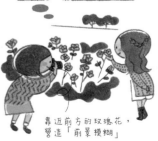
靠近前方的玫瑰花，營造「前景摸糊」

配合玫瑰花與臉部的高度，拍攝時身體稍微往前彎，再大膽地靠近玫瑰花，就能拍出「前景模糊（→P73）」的夢幻效果囉！

請多指教～

拍出完美人像的第一個重點就是光線的方向！在戶外拍攝人物時，最重要的就是觀察太陽位於被攝體的哪個方位。

有句話說得十分貼切，運用不同的拍攝手法就能讓人物「拍起來更上相」。所以，現在就來介紹拍攝人物的2大重點吧！

就像右側的照片，根據不同方向的光線，出現在臉部的陰影就會不同，連帶也會使表情改變。現在就來看看4種不同方向的光線，在拍攝時陰影會出現什麼樣的變化！

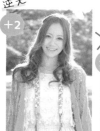

逆光 +2
失敗……
±0

在逆光下，切記要將曝光補償調成正值，照片才會變得更亮，頭髮也會閃閃發光！臉部的陰影變得柔和許多，表情看起來比較開朗。不過直接這樣拍攝，還是會出現美中不足、畫面偏暗的情形，要特別注意！

側光

光線與陰影很平均，也能呈現出頭髮的光澤，成為令人印象深刻的作品，表情也很自然！

第二個重點，就是盡可能靠近人物拍攝！當照片以表情作為重點時，務必變焦後使用望遠端拍攝。

P51已針對望遠端與廣角端進行過說明，利用廣角端拍攝時，臉部會像下方照片一樣變形，照片上的鼻子會變得很大，所以要特別注意！

失敗了！

以焦距18mm的廣角端進行拍攝，臉部形狀變得很奇怪……

大成功！

以焦距55mm的望遠端進行拍攝，輪廓依舊維持原貌！

＊使用Canon EOS 650D與Canon EF-S 18-55mm F3.5-5.6 IS II進行拍攝。

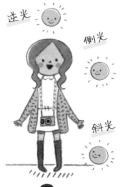

逆光
側光
斜光
順光

斜光

臉部出現一點陰影，讓五官看起來更立體。但在光線直射下，陰影稍嫌重了些。

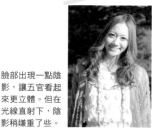

順光

膚色看起來很棒，但是缺少立體感，表情變得有點呆板。而且太陽光從正前方照射過來，表情就是一副「好刺眼」的感覺……

這樣の 拍攝方式 也可以！

人物

主題式 「拍出日雜風人像照」

想拍出有別於紀念照，像是寫真集般的照片！
為了帶出人物的自然表情，特別將美麗的綠意一併入鏡。

刻意後退再拍攝！

利用「井字構圖法（→P81）」，將人物與地平線配置在三等分的線條上進行拍攝。畫面看起來更平衡，而且對著羊駝說話的感覺十分自然又上鏡。雖然拍攝時會習慣靠近人物一些，不過當風景很美時，不妨後退幾步，更能表現出充滿空氣感的人物照片。

可以這樣構圖！

井字構圖法

F值	快門	ISO自動	曝光補償	WB
F5.6	¹/800	(400)	+2¹/₃	太陽光

拍攝模式：A模式（光圈先決）
使用相機：Canon EOS 650D
使用鏡頭：EF-S 18-55mm F3.5-5.6 IS II（18mm）

讓背景模糊不清，呈現夢幻感！

和女兒邊拍照邊散步時所拍下的照片。由下往上仰望，使背景充滿樹木的綠意，再縮小F值至1.8，運用樹木間的透出的光線，製造模糊看不清楚的背景，整張照片充滿了夢幻感。

F值	快門	ISO自動	曝光補償	WB自動	WB補償
F1.8	¹/250	(800)	+3	AWB	R-7,G-5

詳細內容請參閱P130

拍攝模式：A模式（光圈先決）
使用相機：OLYMPU PEN E-P3
使用鏡頭：M. ZUIKO DIGITAL 45mm F1.8（45mm）

在逆光下，以低角度進行拍攝

請模特兒站在玫瑰花叢的另一側，再以低角度進行拍攝，呈現出宛如置身在花田的樣子。玫瑰花變模糊後，模特兒看起來也會溫柔許多。由於是在逆光下拍攝，將曝光補償調成正值，拍亮一點，就能提升柔美的感覺。另外頭頂不要留白太多，才能平衡畫面的視覺。

F值	快門	ISO自動	曝光補償	WB
F5.6	¹/100	(800)	+1¹/₃	太陽光

拍攝模式：A模式（光圈先決）
使用相機：Canon EOS 650D
使用鏡頭：EF-S 18-55mm F3.5-5.6 IS II（55mm）

小恭♪の小叮嚀　使用「變焦鏡（→P148）」的望遠端進行拍攝，就能拍出背景十分模糊，更能凸顯人物的照片囉！

把嬰兒的表情拍得幸福洋溢！

「想把自己的孩子拍得比任何人都可愛！」

小恭の

定番

攝影技巧

- ✔ 選擇自然光照射進來的窗邊
- ✔ 關掉室內照明
- ✔ 調整曝光補償，拍亮一點
- ✔ 提高ISO感光度
- ✔ 縮小F值

F值	快門	ISO	曝光補償	WB
F5.6	1/50	6400	+2	AWB 自動

拍攝模式：A模式（光圈先決）
使用相機：Canon EOS 650D
使用鏡頭：EF-S 18-55mm F3.5-5.6 IS Ⅱ（55mm）

✗ 失敗了！

將ISO調成200，結果快門速度跟不上小寶貝的動作，造成照片晃動模糊……

藉由自然光的魔法，讓寶貝的表情更生動

如果想拍攝小嬰兒如同天使般閃耀的笑容，最好選在自然光會照射進來的窗邊拍攝。而且拍攝時避免光線直射，建議利用蕾絲窗簾透出的光線，或是陰天柔和的光線，表情會更加生動，表現肌膚的吹彈可破。記得關掉室內照明，雖然看起來暗暗的，但事實上根本不用擔心，只要將曝光補償調成正值，照片就會自然變亮了。拍攝動個不停的小嬰兒時，如果快門太慢，就會發生「被攝體晃動（→P40）」的情形，應將ISO感光度調至3200以上，拍照時才不必擔心模糊。

將F值調小就能放大光圈，使大量光線進入相機內，這樣除了能防止晃動現象，也容易拍出虛化的效果，更能特別拍出充滿幸福洋溢的照片哦！想要特別拍出模糊效果時，最好變焦至望遠端進行拍攝。

陪著小嬰兒玩耍，不時逗弄一下，就能拍出自然的可愛笑臉。

這樣の **拍攝方式** 也可以！
家人①

主題式「小寶貝，你好啊！」

做父母的總是會想幫每天不斷長大的孩子拍照，留下寶貴的成長記錄。除了紀錄表情之外，不妨試著用不同角度來拍看看！

📷 和最愛的媽咪一起合照

將小孩拿著點心分給媽媽吃的自然模樣拍下來！除了拍小孩外，也趁機將爸爸媽媽與小孩相處時的模樣拍下來，成為很棒的回憶喔！雖然在逆光下拍攝臉部容易變暗，但是只要將曝光補償調成正值，就能拍出閃閃發光的頭髮和幸福滿點的特別照片。

F值	快門	ISO	曝光補償	WB
F2.8	1/125	3200	+2	AWB自動

拍攝模式：A模式（光圈先決）
使用相機：Canon EOS 650D
使用鏡頭：EF40mm F2.8 STM（40mm）

📷 把「小腳丫」當作主角

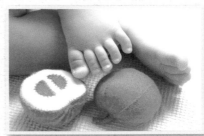

除了拍攝臉部之外，也能拍出嬰兒時期才有的身體特徵。例如，緊握起來的小手、Q彈的小屁屁、柔軟無比的胎毛……，用這些主題作拍攝，一定能拍出與眾不同、充滿回憶的照片！也可以和玩具一起拍，甚至讓爸媽的手一起入鏡，這樣一來，日後就能從照片中回憶小手小腳的模樣了。

F值	快門	ISO	曝光補償	WB
F5.6	1/100	6400	+2	AWB自動

拍攝模式：A模式（光圈先決）
使用相機：Canon EOS 650D
使用鏡頭：EF-S 18-55mm F3.5-5.6 IS II（55mm）

📷 以低於小寶貝的角度進行拍攝

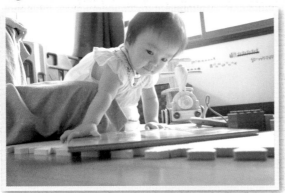

從低角度進行拍攝，就可以站在不同的視點，拍出前所未有的感覺。再利用廣角端進行拍攝，讓照片充滿遠近感，營造出一隻小怪獸迎面而來的感覺。將小孩認真玩耍的樣子記錄下來，日後就能當作聊天話題，回憶兒時最喜歡玩的遊戲了。

F值	快門	ISO	曝光補償	WB
F4.5	1/25	3200	+2	AWB自動

拍攝模式：A模式（光圈先決）
使用相機：Canon EOS 650D
使用鏡頭：EF-S 18-55mm F3.5-5.6 IS II（21mm）

跟小恭這樣拍！

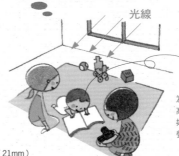

光線

基本上必須對焦在臉部，不過也可以對焦在肚臍或胸部

為了在低於小寶貝的高度下進行拍攝，不妨使用「可動式液晶螢幕（→P23）」。

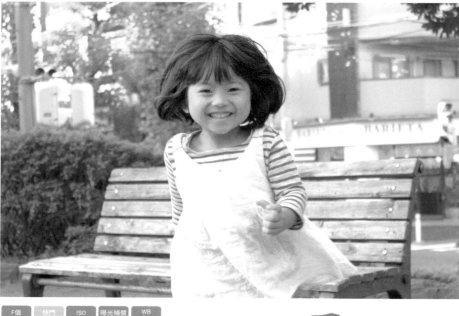

在戶外，捕捉孩子活蹦亂跳的身影

「小孩不受控制，拍出來的照片都是模糊的？」

F值	快門	ISO	曝光補償	WB
F5.6	1/320	6400	+2⅓	陰影

拍攝模式：A模式（光圈先決）
使用相機：Canon EOS 650D
使用鏡頭：EF-S 18-55mm F3.5-5.6 IS II（49mm）

對焦區域

基本上應對焦在臉部，但是動作太快難以對焦時，也可以對焦在肚臍或胸部上。

小茶の 定番 攝影技巧

- ✔ 縮小F值
- ✔ 將曝光補償調成正值，拍亮一點
- ✔ 提高ISO感光度
- ✔ 設定成連續自動對焦＆連拍
- ✔ 陪同邊玩邊拍

拍攝好動的孩子時，想幫用小光圈萬事OK！

當小朋友在戶外玩耍時，想幫他們拍照可是一件難事，不但會晃動模糊，而且表情或背景總覺得少了點什麼……

首先想要解決晃動與背景的問題，只要縮小F值即可。這樣不但能使背景變模糊，而且光圈放大的狀態下光線也容易進入相機內，所以也能預防快門速度太慢的情形。

假使這樣依舊會晃動的話，可再將ISO感光度調高。尤其在陰影或夕陽西下時拍照，ISO感光度有時須設定在3200以上才行。

開啟「連續自動對焦AF（→P33）」與連拍功能進行拍攝，就能提高照片的成功率！儘管如此，還是別忘了預測小孩的動作，自己追上去拍攝才行。

如果想讓孩子們展現笑容並且同時看向鏡頭，最好陪同一起邊玩邊拍。因為孩子跟大人一樣，一個人玩根本玩不起勁，邊拍邊玩會更有趣哦！

失敗了！

想將小朋友玩盪鞦韆的樣子拍攝下來，結果發現光線不足，快門速度太慢，導致照片出現晃動模糊現象。以A模式拍攝時，即使F值調到最小也會出現晃動的情形，所以應提高ISO感光度，避免晃動模糊。如果還是會晃動模糊，請使用「S模式（→P38）」＊，將快門速度調快再進行拍攝。

＊使用S模式拍攝移動被攝體的攝影技巧，請參閱P118。

跟小恭這樣拍！

趁著小孩和其他小朋友在玩你追我跑的遊戲時，一邊喊著「等等我～」一邊追上去拍照。事先準備好望遠端，將F值設至最小，提高ISO感光度，並開啟連續自動對焦AF連拍功能，等快門時機一來，就能完全捕捉下來！

 這樣の拍攝方式也可以！ 家人②

主題式「捕捉小孩的生動表情」

幫小朋友拍攝圓滾滾的模樣，以及變來變去的動作時，別忘了開啟連拍功能，這樣才能留下最好看、最值得紀念的照片哦！

 逆光＆眼睛往下看，簡直像個小大人！

不知道看什麼看到出神而呆住不動時，恰好在逆光下拍出令人印象深刻的照片。頭髮閃閃發光，看起來就像個小大人。如果要避免臉部變暗，記得調整曝光補償，拍亮一點，再讓太陽從畫面邊邊稍微入鏡，強調光線柔美的感覺。

F值 F5.6　快門 1/100　ISO自動（800）　曝光補償 +2⅓　WB 太陽光

拍攝模式：A模式（光圈先決）
使用相機：Canon EOS 650D
使用鏡頭：EF-S 18-55mm F3.5-5.6 IS II（55mm）

 保持與小朋友齊高，邊跑邊拍！

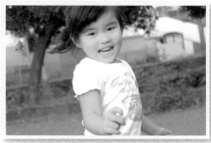

半蹲下來，邊跑邊拍。因為正好遇上光線較少的時間，為了避免快門過慢，將ISO感光度調成6400。因此快門速度加快到1/640秒，才能拍下動作凝結的瞬間。想要對焦在動個不停的小朋友身上時，記得將「AF區域（→P31）」設成多點。

F值 F5.6　快門 1/640　ISO 6400　曝光補償 +1⅔　WB 陰影

拍攝模式：A模式（光圈先決）
使用相機：Canon EOS 650D
使用鏡頭：EF-S 18-55mm F3.5-5.6 IS II（55mm）

拍全家福，在重要節日留下珍貴回憶！

「即使對焦在人物表情上，還是覺得少了點什麼……」

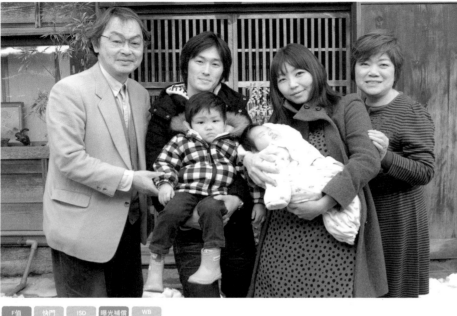

F值	快門	ISO自動	曝光補償	WB
F11	1/50	(800)	+1	AWB (自動)

拍攝模式：A模式（光圈先決）
使用相機：Canon EOS 650D
使用鏡頭：EF-S 18-55mm F3.5-5.6 IS II（27mm）

對焦區域

為了將全家人都放在有效焦距內，請將F值放大，這樣一來，即使位在前方的小朋友，一樣能拍得清晰無比。

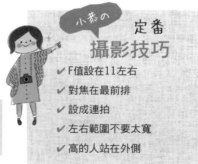

小恭の 定番
攝影技巧

✔ F值設在11左右
✔ 對焦在最前排
✔ 設成連拍
✔ 左右範圍不要太寬
✔ 高的人站在外側

平常不太有機會全家人聚在一起拍照，所以越是重要的日子，越想留下全家福的照片。拍攝全家福的秘訣，就是將F值放大。

將F值設在11左右，使「景深（→P37）」變深，這樣照片就不容易變得模糊，即使站了兩排以上的人，後排的人也不容易變得模糊不清。

至於對焦，則是要放在最前排的人身上。這種方法同樣適用於人物與風景想同時入鏡的照片，所以大家一定要學起來哦！

另外人數一多，就容易出現閉眼睛或東張西望的情形。由於NG照片會變多，所以最好設成連拍模式，連續拍攝數張照片。

排排站時不要距離太寬，最好靠攏一點看起來比較溫馨。人數眾多排成好幾排時，記得要請後排的人從人頭縫隙間露出臉來。

使用數位單眼，也會有不想拍出模糊效果的時候

注意！

P90也說明過了，包括拍攝全家福照片的時候也一樣，拍攝團體照最重要的就是「對焦在全部的人身上」。因此請各位回想一下P37說明過的「景深」與「小光圈」。

家人③

拍出歡樂全家福の 提示&祕訣 +α
Hint & Tips

包括拍攝全家福照片的時候也一樣，拍攝團體照等人數眾多的照片時，必須注意下述幾個重點。讓大家的心凝聚在一起，拍出好看的照片來吧！

● 何謂「F值小＝淺景深」？

如果對焦範圍限於前方，就只有站在前方的人才能拍得清楚，後方的人則會模糊，不適合用來拍全家福、團體照、人物＆風景照了。

模糊

對焦

對焦位置　F值小

● 何謂「F值大＝深景深」……

對焦範圍擴及至後方，就能同時將前後的人物收進有效焦距中。基本上只要對焦在最前排就可以囉！

模糊

對焦

對焦位置　F值大

這樣就能避免後方人物變模糊，而拍出失敗作品了！不過拍攝團體照還有個常發生的陷阱……那就是人物經常會出現「眼睛閉上」、「沒有看鏡頭」等這些令人扼腕的失誤，而讓難得的紀念照變得美中不足……

失敗了！

所以，拍團體照時要設定成連拍模式，再從數張照片中挑選出最好看的一張。

跟小恭這樣拍！

讓所有人往中間靠攏。（分散站立時須注意距離不要太寬）

除此之外，如果想讓所有家人都入鏡，請使用三腳架與定時器，而且最好準備搖控器。這樣即使距離相機很遠也能按下快門，更能精準掌握按下快門的時機。

SLIK Baby（粉紅色）
〔Kenko Tokina〕

搖控器　RC－6
〔Canon〕

小小孩要抱起來，靠近大人臉部的高度，並讓全家人靠攏往中間站，再加上笑容後，看起來就十分融洽囉！另外還要注意不要讓頭頂留白太多。

＊商品製造公司詳細資料請參閱書末。

拍出日雜風格！我的親密好友

「拍人物時，背景不想入鏡的物品太多，看起來好雜亂！」

F值	快門	ISO自動	曝光補償	WB
F5.6	1/80	(100)	+2	陰天

拍攝模式：A模式（光圈先決）
使用相機：Canon EOS 650D
使用鏡頭：EF-S 18-55mm F3.5-5.6 IS II（49mm）

對焦區域

對焦在人物身上（半押快門按鈕後，移至左邊將花配置在前方）。

小恭の 定番 攝影技巧

- ✔ 尋找背景較不凌亂的地方
- ✔ 採由下往上的角度拍攝
- ✔ 利用「前景模糊」掩飾多餘物品
- ✔ 縮小F值
- ✔ 曝光補償調高，把臉部拍亮一點

雖然想模仿雜誌拍出好看的街拍照，但電線或看板這類多餘的物品卻通通入鏡，讓照片看起來沒那麼好看……

地點的選擇很重要，例如：漂亮的建築物前方，或是巷弄裡的小路，這些都是很棒的拍攝地點，而且必須在畫面中，找出看起來乾淨的地點與角度。

不過，乍看之下凌亂不堪的地點，如果採由下往上的角度拍攝，有時看起來就不會那麼凌亂囉！採用低角度還能拍出長腿效果，所以是一石二鳥的好方法。

另外，也可以像上方照片那樣，利用花朵或葉子營造出「前景模糊（→P73）」的效果，甚至還能掩飾多餘物品。

F值越小前景會越模糊，是十分推薦的拍攝方式。雖然距離人物太遠，很難拍出模糊的效果，但卻能營造出前景模糊，最後再將曝光補償調成正值，拍得明亮一點，就能創造出更棒的美肌效果囉！

避免凌亂背景入鏡，是拍出好照片的要訣

善用階梯，用仰望
的方式拍攝朋友

跟小恭這樣拍！

請朋友站在比自己高的位置，由下往上拍攝。腳邊的盆栽正好開花，可以透過花朵營造出「前景模糊」的效果，順便將電線桿髒汙的部位掩飾掉，讓照片看起來不會雜亂。因為陽光太強所以待在陰影處拍攝，這樣就不用在意臉上陰影的問題，還能讓肌膚拍起來更美。

請朋友在陰影處，
不要看向鏡頭

失敗了！

發現好美的坡道，趕快按下快門留下紀念！但是感覺好像怪怪的……大概是因為消防栓、路邊的花盆和店家看板入鏡的關係，看起來十分雜亂。另外，直射的太陽光也過於刺眼，造成臉上出現嚴重的陰影，還有臉居然放在畫面的正中央……

這樣の **拍攝方式** 也可以！

好朋友

主題式 「今日我最美！時尚街拍」

發現不錯的景點後，就要趕緊去拍照試試。
拍攝時也要考量到人物與建築物間的關係，以及色彩的搭配！

柔美的前景模糊效果＋鮮豔的色彩！

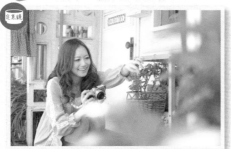

發現好看的二手衣店。利用前方的葉片拍出「前景模糊」的效果，表現深度與柔美感！另外，再將紅色的果實與粉紅色的背景作為跳色效果，讓照片看起來更可愛。綠色與紅色的對比搭配，讓畫面變得鮮豔豐富。而營造「前景模糊」時，必須注意不要將想表現的物品給蓋住了！

F值	快門	ISO自動	曝光補償	WB
F2.8	1/250	(400)	+2	陰天

拍攝模式：A模式（光圈先決）
使用相機：Canon EOS 650D
使用鏡頭：EF 40mm F2.8 STM（40mm）

望遠端＆直幅構圖，拍出俐落背景！

站在漂亮小店前，在走進去的瞬間按下快門！為了避免建築物線條扭曲，所以變焦至望遠端，拍攝時保持水平與垂直。另外，再以「直幅構圖（→P80）」的方式進行拍攝，避免多餘物品入鏡，拍出簡潔的照片。

F值	快門	ISO自動	曝光補償	WB
F4.5	1/2000	(400)	+1 2/3	陰天

拍攝模式：A模式（光圈先決）
使用相機：Canon EOS 650D
使用鏡頭：EF-S 18-55mm F3.5-5.6 IS Ⅱ（34mm）

| F值
F5.6 | 快門
1/160 | ISO
自動
(100) | 曝光補償
+2 1/3 | WB
AWB
自動 | WB補償
B9,G9 |

拍攝模式：A模式（光圈先決）
使用相機：Canon EOS 650D
使用鏡頭：EF-S 18-55mm F3.5-5.6 IS II（33mm）

想拍出大海一望無際的遼闊感！

「大海太廣闊了，不知道怎麼拍攝才好！」

對焦區域！

→ 詳細內容請參閱P130。

不要對焦在大海，對焦在泳圈上，才能將主角凸顯出來。

小恭の
定番
攝影技巧

✓ 利用廣角端拍攝
✓ 考量水平線的位置
✓ 利用井字構圖法

跟小恭這樣拍！

將相機稍微傾斜，使大海與天空間的水平線變得傾斜

使用「可動式液晶螢幕（→P23）」，從低角度趁著沙灘上海水退去的瞬間按下快門，拍出泳圈漂浮在海上的感覺。天空倒映沙灘上，看起來很美吧！

配置，就能拍出好看的照片囉！

空＝大海＝1：2或2：1的比例上，畫面看起來才會協調。以天線與被攝體配置在三等分的線條就是將畫面分割成三等分，將水構圖法（↓P81）。簡單來說，

水平線的配置最好採用「井字快門吧！

先思考自己想表達的主題，再按下變照片給人的感覺。所以，拍照前是說，光靠水平線的位置，就能改例較大，則大海就成為主題。也就大，天空就會是主題；如果大海比主題。舉例來說，如果天空比例較被攝體所佔的面積會影響照片

照片變得耳目一新！將水平線當作主角，

94

變化不同角度，
大海就會有不同的感覺！

猛拍

如果不想再拍一成不變的大海照片，請先脫離平時對大海的印象，再從各種角度進行觀察，思考一下想以什麼可以作為拍攝重點！

想拍出大海與天空的鮮豔色彩時，記得背向太陽，在「相片風格（→P126）」中將顏色調濃，就能讓大海的顏色變得更藍，拍出豔陽下的蔚藍海洋囉！

外出＆旅行①

拍出優美景緻の 提示＆祕訣 ＋α
Hint & Tips

只要稍微改變角度，就能讓大海看起來變化多端！不論是驚天巨浪或是平靜無浪的大海都可以充分的展現出來，千萬別錯過變化萬千的瞬間，趕緊將景色截取下來吧！

1 先依照平常方式拍攝

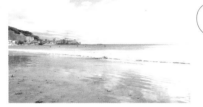

從雲朵縫隙看見的藍天、橘色屋頂、衝浪的人……將充滿湘南美景的感動拍下來！但天空與大海的比例相同，很難看出想傳達什麼……

採低角度拍攝！

2 將倒映的天空當作重點

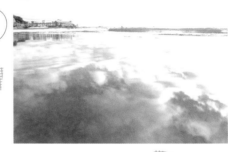

海浪從沙灘上退去後的瞬間所倒映出來的天空好美！將沙灘的比例提高，不管是什麼人看到照片，都可以知道照片的主題就是沙灘上的倒影，就像走在空中，很不可思議。在海邊拍照時，千萬別錯過沙灘上的倒影唷！

採高角度拍攝！

4 將海浪的動感當作主題

改由望遠端拍攝！

觀察大海時，發現浪花十分特別，所以趁著浪花濺起的瞬間按下快門。太近容易被濺濕，所以請變焦至望遠端，從遠處進行拍攝。很多人會因為大海廣闊，而習慣以廣角端拍攝，其實依照不同的表現主題，善用變焦功能來拍才是最棒的。

3 以天空為主題進行拍攝

雲朵從藍天的縫隙間露臉的立體感令人印象深刻，所以刻意提高天空所占的比例，並且將水平線放在畫面最下方，傳達出天空與大海廣闊的感覺！3名沖浪客分散在廣闊大海裡乘風破浪的樣子，更能突顯天空的開闊廣大！

邂逅美好！發現建築物之美

「單調排列的建築物、高塔，怎麼拍才特別？」

F值	快門	ISO自動	曝光補償	WB
F5	1/40	(5000)	+2 1/3	陰影

拍攝模式：A模式（光圈先決）
使用相機：Canon EOS M
使用鏡頭：EF-S 18-55mm F3.5-5.6 IS STM（29mm）

小恭の 定番
攝影技巧

- ✔ 畫面保持水平
- ✔ 避免整體入鏡
- ✔ 斜拍，呈現建築物高度感
- ✔ 拍攝壁面時，使用望遠端
- ✔ 使用廣角端，呈現遠近感

建築物怎麼拍最好？
祕訣是「別太貪心」！

旅行時看見美麗的建築物或街景時，就會想將它們拍下來帶回家作紀念。但是一定要避免過於貪心，什麼都想要入鏡的拍攝方式。

許多人在拍攝時，很容易將全景拍進畫面中。其實，重點只要落在建築物最好看的部分即可。上方照片就是針對別緻的店內裝潢，以及老舊機車與紅色郵筒所呈現的復古感這三種要素進行拍攝，這樣才能拍出有內涵、有重點的照片。

另外，拍攝建築物時，必須保持畫面的水平。因為建築物最明顯的就是直線部位，只要稍微傾斜就會給人不穩定的感覺。不過，有點高度的建築物反而可以刻意拍成斜斜的，只要拍攝時配置在畫面的對角線位置，就能強調高度囉！

變換鏡頭廣角端或望遠端，也能拍出不同感覺的照片，想強調寬闊感與遠近感時，可以用廣角端拍攝；如果想避免壁面變形，則應使用望遠端拍攝。

Let's Try

迷人照片一拍就會♪

新手不敗！超實用攝影講座

好不容易發現美麗的街景，拍成照片後看起來卻一點也不特別……如果想避免發生這種情形，就趕快來學學如何掌握好看的關鍵點吧！

好像不夠完美……

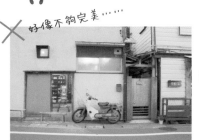

建築物明明是直挺挺的，怎麼拍出來變得歪斜？

來到鎌倉，發現這裡充滿了古代庶民風格的建築物。玄關門口停著一輛藍色機車，再加上紅色郵筒，給人復古又可愛的感覺，所以拿起相機拍下來！但是建築物的線條好像歪歪的，讓人看不出照片想表達的重點在哪……

換成望遠端！

沒辦法拍得很直，而且也無法整個入鏡！！

後退 後退

妳的身體很歪耶！喵～

還差一點！

針對想拍的位置，變焦後利用望遠端拍攝

將玄關、機車、郵筒這三樣東西當作主要的被攝體，在相片中呈現出來！只要距離建築物遠一點，再利用望遠端拍攝，就不會讓直線變得歪斜。雖然照片拍成這樣已經算及格了，但還可以再更漂亮一點……

大成功！

加入人物！

將路人拍攝入鏡，增加臨場感！

趁著路人經過時趕緊按下快門！照片的主角是建築物，所以路人不可以過於明顯，要趁著路人走到畫面邊緣時趕緊拍下來。由於拍攝時正好是夕陽西下的時間，光線不足下，快門速度只能達到1/40秒，因此步行的人物會出現晃動現象，但也正好成為照片的亮點。各位不覺得讓路人入鏡後，更能看出當地的風情嗎？

跟小恭這樣拍！

拍機擺在建築物一半高度的位置

為了讓壁面保持水平、垂直的狀態，決定好拍攝畫面後，就要站在主要建築物的正前方，再將視線高度降低至建築物的一半，半蹲下來進行拍攝。

外出旅行②

主題式「建築物就要這樣拍!」

建築物擁有各式各樣的外型與高度,所以拍攝建築物時,
記得要強調建築物最特別的地方,才能吸引眾人的目光。

 天空在畫面中占較大比例,呈現寬闊的感覺

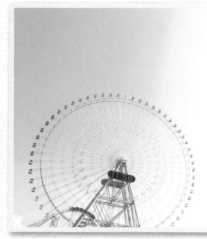

這是橫濱的摩天輪。拍攝時盡量避免讓整座摩天輪占滿畫面,而是最好將天空的比例放大,呈現出寬闊的感覺。另外,也可以採用摩天輪倒C字型的構圖。為了讓天空的顏色更美,所以透過「白平衡補償(→P130)」使照片偏藍色調。如果想拍下電子看板上一閃一閃的時鐘數字,則必須將F值放大至F11,使快門速度變慢,才能避免因快門速度過快,而造成忽明忽暗的閃爍現象。

 也可以這樣構圖!

 失敗了!

| F值 F11 | 快門 ¹/₁₀₀ | ISO 自動【200】 | 曝光補償 +2²/₃ | WB AWB 自動 | WB補償 B7 |

拍攝模式:A模式(光圈先決)
使用相機:OLYMPU PEN E-P3
使用鏡頭:M. ZUIKO DIGITAL 14-42mm
　　　　　F3.5-5.6 Ⅱ R(14mm)

 詳細內容請參閱P130。

C字構圖法

利用自動模式所拍攝的摩天輪,看起來暗暗的,無法呈現出五彩繽紛的熱鬧景象。而且摩天輪位在畫面的正中央,與常見的景象沒什麼差別,毫無亮點⋯⋯

 利用廣角端拍攝,創造遠近感!

| F值 F3.5 | 快門 ¹/₄₀₀ | ISO 自動【200】 | 曝光補償 +2²/₃ | WB 陰天 |

拍攝模式:A模式(光圈先決)
使用相機:Canon EOS M
使用鏡頭:EF-M 18-55mm
　　　　　F3.5-5.6 IS STM(18mm)

這棟充滿西洋風情的美麗建築物,位在橫濱大棧橋旁邊,因為是建在有點彎曲的十字路口上,所以利用廣角端將寬闊的感覺拍攝出來。利用廣角端拍攝還能強調遠近感,讓照片看起來比肉眼所見更為寬廣。善用鏡頭呈現的效果還真有趣!

番外篇

\來自專家小蓉的建議！/
女性新手玩家の**建築照片**

愛拍照的女生不妨用數位單眼，挑戰看看不同的拍攝場景！現在就來介紹愛拍照的女生外出旅行、散步途中所拍攝的建築物照片！

title 川越代表建築當然是…

F值 F5	快門 ¹/320	ISO 自動 (100)	曝光補償 +²/3	WB AWB 自動

拍攝模式：A模式（光圈先決）
使用相機：Canon EOS 600D
使用鏡頭：EF-S 18-55mm F3.5-5.6 IS II（44mm）

小蓉'S VOICE
拍攝較高的建築物時，基本上應採取「直幅構圖」，但有時也能刻意採用「橫幅構圖」拍攝局部的建築物，而且將建築物與雲朵配置在對角線上，畫面看起來會比較平衡。

title 保留日式風情的棧橋

F值 F4.5	快門 ¹/100	ISO 自動 (800)	曝光補償 +²/3	WB 陰天

拍攝模式：A模式（光圈先決）
使用相機：Nikon D3100
使用鏡頭：TAMRON AF 18-200 F/3.5-6.3 XR Di II（25mm）

小蓉'S VOICE
這張棧橋充滿了歷史的味道，照片也不會過亮，呈現出穩重感。最重要的是利用了「井字構圖法（→P81）法」，將棧橋配置的恰到好處，使得照片看起來十分諧調。

📷 讓有高度的建築物看起來更高！

這是橫濱最具代表的建築物──海洋塔。站在海洋塔正下方拍攝時，會因為建築物過大而無法全部入鏡，所以千萬別勉強讓整座海洋塔入鏡，只需取其象徵性的位置進行拍攝即可。這時候最好將海洋塔配置在對角線上，善用對角線的長度，就能讓海洋塔看起來更高囉！

F值 F5.6	快門 ¹/125	ISO 自動 (200)	曝光補償 +3	WB 陰天

拍攝模式：A模式（光圈先決）
使用相機：OLYMPU PEN E-P3
使用鏡頭：M. ZUIKO DIGITAL 14-42mm
　　　　　F3.5-5.6 II R（42mm）

也可以這樣構圖！

對角線構圖法

✕ 失敗了！

利用自動模式所拍攝下來的照片，整體偏暗，看起來就像剪影。雖然利用廣角端拍攝全景的方式並沒有不好，但會使海洋塔看起來矮小許多。

越夜越美麗！捕捉夢幻的午夜時刻

「夜景好難拍！我只會開閃光燈⋯⋯」

善用夜晚的自然光線，千萬避免使用閃光燈！

拍攝美麗的夜景光影時，千萬不能使用閃光燈，擔心有手震問題的人，只要調高ISO感光度即可。

手震模糊是因為快門速度過慢所引起的。拍夜景時光線較少，相機便會放慢快門速度盡量使光線進入相機中，所以才須提高ISO感光度，使相機容易感光。手持相機拍攝的人，請盡量將快門速度設定在1/30秒以上。不過ISO感光度越高，畫質越差，因此請先參考快門速度再進行設定。

另外為了讓光線容易進入相機中，須使用光圈先決模式，並將F值設成最小值。光圈愈大光線越容易進入相機裡，所以也能避免快門速度變慢。

如果想強調燈光一閃一閃的感覺，最好將曝光補償調成正值，並且利用傍晚時刻拍照，趁著天空還保留些許色彩時，才更能拍出印象深刻的照片哦！

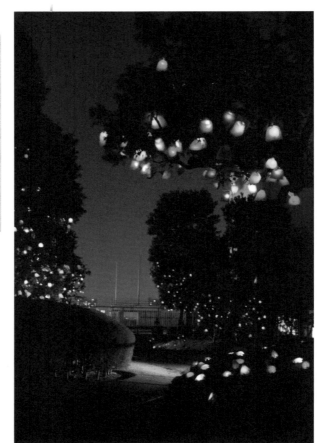

| F值 F5.6 | 快門 1/13 | ISO 12800 | 曝光補償 ±0 | WB | 閃光燈 OFF |

小恭の定番 攝影技巧

- 手持相機時，將ISO感光度設至3200以上
- F值調至最小
- 單拍夜景時，請務必關閉閃光燈
- 拍亮一點，就能增加閃爍的感覺
- 傍晚拍攝最佳

拍攝模式：A模式（光圈先決）
使用相機：Canon EOS 650D
使用鏡頭：EF-S 18-55mm F3.5-5.6
　　　　　IS II（45mm）

對焦區域

對焦在燈飾最好看的部分。

外出旅行③

100

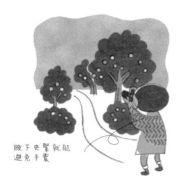

脇下夾緊就能
避免手震

跟小恭這樣拍！

燈飾的光線十分微弱，所以將ISO感光度調到最高，快門速度則設在不會出現手震的程度即可。除了將相機拿穩之外，也可以設成連拍模式，再從中找出最成功的照片。按下快門按鈕時最容易引起手震，所以通常第2張照片以後會比較成功。

✕ 失敗了！

光線昏暗，所以開了閃光燈，結果前方的樹木全部被閃光燈給照亮了，根本看不出燈飾閃閃發光的感覺，難得的氣氛完全被破壞殆盡⋯⋯

這樣の 拍攝方式 也可以！

外出旅行③

主題式「令人難忘的絕美夜景」

拍下閃閃發光的燈飾。只要知道這些祕訣，就能將夜空中閃爍的燈光拍成美麗的童話風景！

模糊的光影變成閃閃發光的夢幻景色

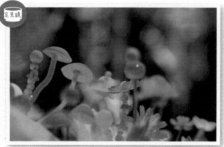

這個夢幻般的景色，是橫濱燈飾節中所展示的可愛光影世界。拍攝時可大幅調降F值的鏡頭，並將背景的LED燈拍成朦朧的「模糊光點（→P73）」，讓整張照片充滿夢幻的感覺。另外，為了表現香菇的妖豔模樣，刻意將曝光補償設成＋1/3，拍出奇幻色調。

F值	快門	ISO自動	曝光補償	WB
F1.8	1/13	(800)	+1/3	太陽光

拍攝模式：A模式（光圈先決）
使用相機：OLYMPU PEN E-P3
使用鏡頭：M. ZUIKO DIGITAL 45mm F1.8（45mm）

利用天空與燈泡，營造出色彩的反差

在P100中曾提過，傍晚時拍攝的夜景最好看，而且建議各位趁著天空還保留些許色彩時進行拍攝，才能拍出建築物的剪影效果！這張照片給人很難忘的印象吧！將白平衡設成「日光燈」，天空會泛著淡淡的紫色，天空的深藍色與燈泡的橘色所形成強烈的反差，讓照片更有看頭。

F值	快門	ISO自動	曝光補償	WB
F5.6	1/40	(800)	+2/3	日光燈

拍攝模式：A模式（光圈先決）
使用相機：Canon EOS 600D
使用鏡頭：EF-S 18-55mm F3.5-5.6 IS II（24mm）

寺廟、神社也能拍得時尚有型！

「拍不出在旅遊雜誌上看過的時尚氛圍，怎麼辦？」

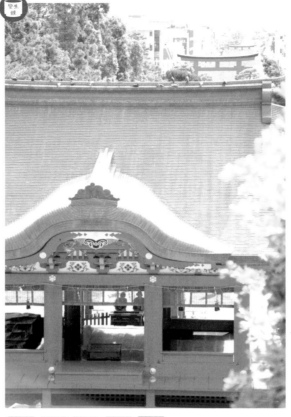

F值	快門	ISO自動	曝光補償	WB
F5.6	1/125	(400)	+2⅓	晴天

小恭の 定番 攝影技巧

✔ 決定拍攝主題，不要盲目通拍
✔ 思考構圖
✔ 檢視神社的裝飾物品
✔ 和綠意一起入鏡更佳

拍攝模式：A模式（光圈先決）
使用相機：Canon EOS 650D
使用鏡頭：EF-S 18-135mm
　　　　　F3.5-5.6 IS STM（85mm）

也可以這樣構圖！

井字構圖法

善用「構圖技巧」，捕捉廟宇最美的一瞬！

　神社也是很多人想拍攝的主題之一，但卻不容易拍出完美的感覺。其實拍攝神社時，必須先找出最好看的地方！而且要避免神社整個入鏡，拍攝重點部位即可。

　因此這種時候就得注重「構圖（→P80）」技巧，最好用的就是「井字構圖法（→P81）」。將畫面以縱向或橫向分割成三等分後，再將神社、重點部位、色彩的分界線配置在線條上，就能達到視覺的完美平衡。

　神社裡的精緻裝飾物品，也是值得拍攝的重點之一。仔細觀察，就能發現裡頭充滿著許多美麗的花朵或動物裝飾，建議各位可以使用長焦距的「高倍率變焦鏡」，並以望遠端放大拍攝。有些籤條看起來也很可愛，一定要仔細找找看哦！

　另外，當神社整面都是朱紅色時，加入一點互補的綠色，就能讓畫面更加鮮豔。所以拍攝神社時，別忘了加進一點樹木的綠意。

攝影協力▶鶴岡八幡宮
　　　　　神奈川縣鎌倉市雪之下2-1-31　TEL：0467-22-0315
　　　　　（註：P103右下方的照片除外）

跟小恭這樣拍！

採用「井字構圖法（→P81）」，將紅色的柱子、屋頂、後方景色分割成直幅構圖中的3個區塊，從左下方開始將神社與鳥居往右上方配置，以強調立體感。另外再將前方的樹葉拍成「前景模糊（→P73）」的效果，增加立體感與顏色的反差。

變焦至望遠端進行拍攝。只拍屋頂，就能避免觀光客入鏡，讓照片更為簡潔

✕ 失敗了！

站在樓梯上眺望時，利用廣角端拍攝全景，結果整張照片看起來十分凌亂。大概是因為前方的欄杆，以及遊客等雜七雜八的物品入鏡的關係……

這樣の 也可以！
外出旅行④

主題式「神社原來這麼可愛！」

在神社內參拜時發現的好看裝飾、授與品……
拍攝時，試著將鮮豔色彩的物品當作主角強調出來！

將生動色彩的圖案當作主角

廣角鏡

鶴岡八幡宮舞殿的屋頂裝飾十分色彩繽紛，主要的花朵圖案充滿著少女情懷！為了放大拍攝屋頂的裝飾，使用了望遠鏡頭，並將主題以「井字構圖法（→P81）」配置在左側1/3的線條上。屋頂的邊緣則運用三角尺的概念進行配置，讓畫面看起來更協調。

就是依三角尺的形狀，配置在畫面上！

F值 F5.6	快門 1/200	ISO 自動（640）	曝光補償 +1 2/3	WB 陰天

拍攝模式：A模式（光圈先決）
使用相機：Canon EOS 650D
使用鏡頭：EF-S 18-135mm F3.5-5.6 IS STM（135mm）

紅色×藍色的反差最活潑可愛！

在江島神社發現了可愛的籤條，忍不住按下了快門。這張照片也是利用「井字構圖法（→P81）」進行拍攝的，為了呈現出深度，我將視線放低至遠處，讓背景得以入鏡，再將背景處理成完全模糊的效果。

F值 F5.6	快門 1/25	ISO 自動（400）	曝光補償 +2 1/3	WB 陰天

拍攝模式：A模式（光圈先決）
使用相機：Canon EOS 650D
使用鏡頭：EF-S 18-55mm F3.5-5.6 IS II（55mm）

出發嚕！

kamakura

抵達鎌倉車站前
的小町街～♪

10：00

距離鎌倉車站最近且遠近馳名的觀光景點就屬
這裡！不過實在太受歡迎，所以觀光客和車子
都非常的多……很擔心背景會過於凌亂！

大成功！

低角度拍攝，讓背景單純一點！
拍出旅遊雜誌的經典風格♪

利用數位單眼紀錄出遊的美好回憶

in

鎌倉、江之島

和好朋友外出旅行時，如果想留下美好的回憶，拍照是最好的方式。

不只是單純的記錄，而是將好友與自己的身影，旅行途中的建築物、美味的餐點、漂亮的風景，結合起來更具有紀念價值。

接下來，讓我來介紹如何在旅行途中留下好看照片的方法。

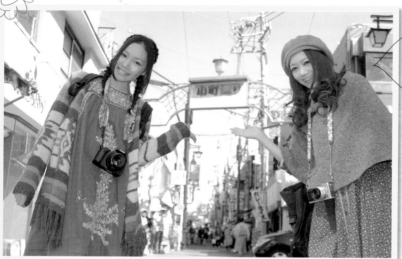

將「天空×景點看板」做背景，別人就會知道你去的是鎌倉囉！

拍攝模式：A模式（光圈先決）
使用相機：Canon EOS 650D
使用鏡頭：EF-S 18-55mm
F3.5-5.6 IS Ⅱ（29mm）

| F值 F4.5 | 快門 1/200 | ISO 自動 [100] | 曝光補償 +2 | WB 陰影 | 閃光燈 ON |

跟小恭這樣拍！

使用閃光燈，將人物臉部拍亮一點

留下畫面中央的空間，將小町街從頭到尾完整拍攝下來，再採用由下而上的拍攝方式，讓畫面中的看板與人物看起來更為協調。在逆光下拍攝時，可以調整成如範例照片所示，將曝光調成正值，把照片拍亮一點。不過，曝光補償調整過度，會使畫面整體過亮造成背景「泛白（→P134）」，有時甚至會看不清楚，所以曝光補償的調整要拿捏得宜。

好像不夠完美……

在有名的觀光景點拍照時，很容易將人物配置在畫面中央，這樣不但無法將小町街的模樣展現出來，更會造成後方建築物過亮，前方人物卻偏暗的情形。

matryoshka

抵達由比濱車站，
發現很棒的木偶店！

從由比濱車站下車後，發現一家很棒的木偶店！
映入眼簾的是數不盡的俄羅斯娃娃。實在是太
可愛了，讓人拍照時不知從何下手才好！

趁好友忙著拍照時偷偷按下快門
自然的表情看起來很棒吧！

跟小恭這樣拍！

從櫃子的另一頭，將好朋友正在拍攝
俄羅斯娃娃的模樣拍下來！由於在逆
光下拍攝，所以要將曝光補償調成正
值，照片才能拍得亮一點。這樣除了
可以增加柔美的感覺之外，還能讓營
造出快樂的氣氛喔！把好朋友自然的
表情拍成照片，就能將現場的興奮感
重現，相信日後在聊天回憶時，一定
會激盪出更多的火花。

找出俄羅斯娃娃與好友
的臉部不會重疊的位置

| F值 F4 | 快門 1/40 | ISO 自動 (2500) | 曝光補償 +2 1/3 | WB AWB 自動 |

拍攝模式：A模式（光圈先決）
使用相機：Canon EOS 650D
使用鏡頭：EF-S 18-55mm F3.5-5.6 IS Ⅱ（28mm）

「這是什麼？好美！」
將感動的表情記錄下來♪

在販賣俄羅斯娃娃與木偶的店
內拍下的照片，將好朋友的生
動表情作為主題，拍照時須對
焦在眼睛，並留意背景的木偶
櫃是否保持水平與垂直狀態，
這點十分的重要。倘若拍攝現
場同時有來自室內與室外的光
線，請試著找出可拍出自然色
彩的白平衡設定模式。

| F值 F4.5 | 快門 1/60 | ISO 自動 (2500) | 曝光補償 +2 1/3 | WB AWB 自動 |

拍攝模式：A模式（光圈先決）
使用相機：Canon EOS 650D
使用鏡頭：EF-S 18-55mm
F3.5-5.6 IS Ⅱ（37mm）

可以拍到好看的
俄羅斯娃娃喔！

坐在店門口前的照片。在意玻璃窗反光的人，拍攝時記
得找看不會出現反光的地方，再抓緊行人不會路過的
時間點按下快門。因為拍攝地點在陰影下，為了避免照
片偏藍，所以將白平衡設定成「陰影」。拍攝人物照片
時，如果是坐姿，攝影者記得要將相機擺在低於人物視
線的高度，再進行拍攝哦！

外頭的櫥窗展示
也好可愛

擺在窗邊的展示也要拍下來。
而且刻意捨棄最右邊，營造出
右邊的延伸空間感。

攝影協力▶鎌倉木偶娃娃
　　　　　神奈川縣鎌倉市長谷1-2-15　TEL：0467-23-6917
　　　　　URL：http://www.kokeshka.com/

12：30

肚子餓了，
在古樸的咖啡廳稍作休息……呼

旅行時，怎麼能少了午餐與甜點時間呢？但是也不能只顧著吃，而讓照片拍得很簡單，表情和氣氛也別忘了要完全收錄下來！

在雅緻古樸的咖啡廳前，
營造突擊採訪風格的照片♪

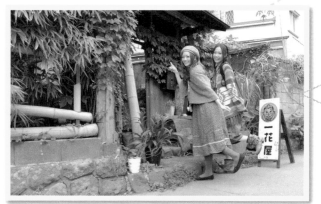

F值 F3.5	快門 ¹/30	ISO 自動 (500)	曝光補償 +1¹/₃	WB 陰天

拍攝模式：A模式（光圈先決）
使用相機：Canon EOS 650D
使用鏡頭：EF-S 18-55mm
F3.5-5.6 IS Ⅱ（21mm）

跟小恭這樣拍！

為了呈現出深度，刻意將牆面拍成斜斜的

買完東西之後，來到了古樸風格的咖啡廳「一花屋」！走進店裡之前，趕緊擺個姿勢拍張照。拍攝咖啡廳外觀時，若能將人物一併入鏡，拍起來會更有臨場感，也會更加有趣。而且拍攝時要找好角度，避免人物遮住看板等具有特色的地方。

店內的氣氛也要拍下來！

想拍出古樸風格所具有的獨特面貌，偏暗且帶著綠意的氛圍時，必須將曝光補償調至＋1。這樣才能拍出偏暗的照片，呈現溫厚沉穩的氣氛。

坐在緣廊的兩人♪

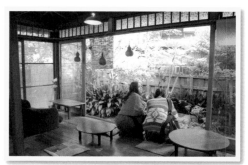

一走進店裡，就被緣廊給深深吸引，因為最近有緣廊的房子已經很少見了。如果拍照時處於逆光狀態，就得將曝光補償調成正值，避免人物過暗；但是拍亮一點代表快門速度會變慢，所以得注意手震問題。建築物內的直線條十分顯目，畫面不能傾斜，拍攝時得留線條，保持水平與垂直。

在緣廊邊發現了金魚的家。橘色金魚與綠色水草呈現的反差很可愛吧！拍照時刻意採取2人從緣廊眺望庭院的角度，拍出充滿臨場感的照片。

F值 F10	快門 ¹/15	ISO 自動 (6400)	曝光補償 +1	WB 陰天

拍攝模式：A模式（光圈先決）
使用相機：CANON EOS M
使用鏡頭：EF-M 18-55mm F3.5-5.6 IS STM（18mm）

大成功！

閃光燈×曝光補償
讓人物與背景都能拍得好看

F值	快門	ISO自動	曝光補償	WB	閃光燈
F4.5	1/5	【400】	+1	陰天	ON

拍攝模式：A模式（光圈先決）
使用相機：Canon EOS 650D
使用鏡頭：EF-S 18-55mm F3.5-5.6 IS Ⅱ（24mm）

好可惜……

調整曝光補償，但曝光過度造成畫面過亮。雖然肌膚變白了，但是連庭院的綠意美景，也因為過亮而看不清楚。

失敗了！

雖然可以看見庭院裡的綠意，但是過強的閃光燈，讓臉上油光變得明顯。

跟小恭這樣拍！

閃光燈過強時，必須調整與人物間的距離，以改變進光量

當室外的光線很強時，必須配合人物的明暗度調整曝光補償。但如果想連同室外的景色也清楚地拍攝下來，卻不會造成「泛白（→P134）」，就不能使用這種拍攝手法。必須先調整曝光補償，使室外的景色可以拍得一清二楚，另外還得使用閃光燈，才能避免人物表情過暗。

這種姿勢也能營造臨場感！

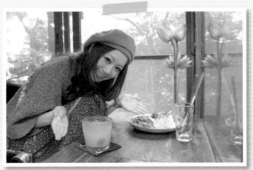

將「美食上桌囉！」的開心表情拍攝下來。臉部必須靠近美食，想辦法在畫面中，與食物保持一定大小。而且要趁熱趕快拍喲！

吃蛋糕前也要拍張照片！除了將甜點整個拍攝下來之外，記錄開動的瞬間也能成為美好的回憶哦！

攝影協力▶手巾咖啡廳　一花屋
神奈川縣鎌倉市板之下18-5　TEL：0467-24-9232
URL：http://ichigeya.petit.cc/

大成功！

 enoshima

前往江之島～！

14：30

離開鎌倉後，搭著江之島電車一路搖晃到江之島。想要拍下最具代表性的景色，背景一定是大海才行！趕快把歡樂滿點、最開心的時刻拍下來吧！

數到三，一起跳起來！
低角度更能拍出跳躍感

F值 F8	快門 1/320	ISO 自動 (800)	曝光補償 +2²/₃	WB 陰天

拍攝模式：A模式（光圈先決）
使用相機：Canon EOS 650D
使用鏡頭：EF-S 18-55mm F3.5-5.6 IS II（27mm）

✕ 失敗了！

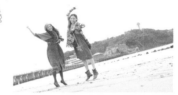

在倒數的瞬間按下快門，時間沒有抓好，拍出腳仍未離地的照片

 預備，跳！

 預備，跳！

將相機準備好由下往上拍，和人物一起倒數，再按下快門

▶ 跟小恭這樣拍！

抵達江之島後，用跳躍照片來表現開心的感覺吧！只要事先設定好連拍模式，就能抓住最佳的拍攝時機。想拍出動作靜止的時刻，原本應該使用S模式，並設置1/250秒以上的快門速度；不過因為天氣不錯，以A模式下拍攝，快門速度也不至於過慢，所以決定以A模式模式拍攝。因為想把人物與背景都拍得一清二楚，就將F值設至8。

邊走邊吃～♪
吃甜食有另一個胃

利用高角度，拍出
邊走邊吃的可愛表情！

F值 F4	快門 1/80	ISO 自動 (100)	曝光補償 +1²/₃	WB 陰天

拍攝模式：A模式（光圈先決）
使用相機：Canon EOS 650D
使用鏡頭：EF-S 18-55mm F3.5-5.6 IS II（18mm）

感情融洽地舔著雙淇淋。以五彩繽紛的紀念品店為背景，將江之島的熱鬧氣氛一起拍下，而且要趁著路人少時，趕快按下快門。使用「可動式液晶螢幕（→P23）」從高於視線的位置進行拍攝，就能像雜誌照片一樣拍出眼珠往上看的可愛表情，還能從特別的角度把背景拍攝下來哦！

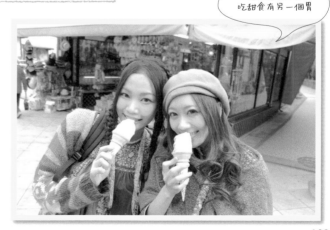

到江島神社祈求好運！

15：00

來到江島神社，除了祈求戀愛成功和財運亨通外，還有絕佳的景點可以欣賞。將鮮豔朱紅色的鳥居當作背景，拍出能帶來好運的照片。

好可惜……

omamori

鳥居無法完全入鏡，還拍到後方的路人……拍攝時要慎選背景，也要避免在逆光下，造成照片偏暗。

大成功！

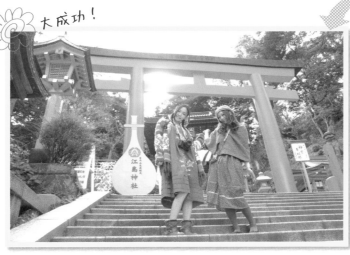

善用石階，就能拍出完美長腿！

利用江島神社的鳥居與琵琶作為背景。拍攝這張照片時，因為背景處有2個重點都想入鏡，所以要分配適當的位置，才能使2個重點都完美地呈現在畫面中。採用廣角端拍攝，焦距設定為18mm，以強調遠近感。另外，只要站在比人物低一點的地方拍攝，就能拍出長腿的效果。在逆光的狀態下，別忘了調整曝光補償，將照片拍得亮一點。另外順便提醒大家，參道正中央可是神明通行的道路，所以在神社拍照時，必須遵守禮儀，避免站在正中央哦！

F值 F4｜快門 ¹/50｜ISO自動 {100}｜曝光補償 +2²/₃｜WB 陰天

拍攝模式：A模式（光圈先決）
使用相機：Canon EOS 650D
使用鏡頭：EF-S 18-55mm F3.5-5.6 IS Ⅱ（18mm）

神社境內的照片！

我們下次再來吧♪

嗯！

神明，請您保祐！

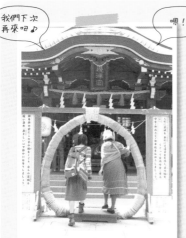

綁籤詩的瞬間也不容錯過，趕緊按下快門吧！因為想表現快樂的氣氛，所以在逆光下拍攝，並將曝光補償調成正值，讓照片能偏亮一點。

穿過茅輪的瞬間也要拍下來！安排位置時，也要考慮與神社之間的協調性。採用「橫幅構圖（→P80）」容易拍進周圍的路人，所以改用「直幅構圖（→P80）」拍攝。

說到神社就會想到籤詩！數大便是美就是這樣！

攝影協力▶江島神社
神奈川縣藤澤市江之島2-3-8　TEL：0466-22-4020

太犯規！把毛小孩拍得可愛無敵

「按快門時，毛孩子的表情和動作卻變了，好可惜！」

F值	快門	ISO	曝光補償	WB
F5.6	1/1000	6400	+1⅓	☀ 太陽光

拍攝模式：A模式（光圈先決）
使用相機：Canon EOS 650D
使用鏡頭：EF-S 18-55mm F3.5-5.6 IS II（45mm）

對焦區域

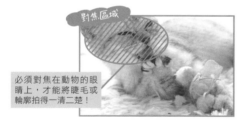

必須對焦在動物的眼睛上，才能將睫毛或輪廓拍得一清二楚！

小森の 定番 攝影技巧

- ✔ 用望遠端來拍攝
- ✔ 提高ISO感光度
- ✔ F值縮小
- ✔ 對焦在眼睛上
- ✔ 善用玩具或零食
- ✔ 設定連拍模式

悄悄靠近毛小孩，用玩具、零食吸引目光！

雖然很想將寵物的自然神情拍下來，但是一靠近牠們就停下來，或是反過來動個不停造成晃動現象，拍攝起來真的很不容易……

這種時候，首先須利用望遠端來拍攝。從遠處悄悄地拍，比較容易捕捉自然的神情，也能輕易拍出背景模糊的效果。只要利用光圈先決模式將F值縮小，就能讓背景拍得很模糊，看起來也比較不凌亂！

還有當牠們動個不停時，只要提高ISO感光度，就能避免拍出晃動模糊的照片。在室內拍照時，建議設定在1600以上，如果還是會晃動模糊，再將相機的感光度調高。記得要先確認一下相機的設定，以便隨時按下快門。最好設定成連拍模式比較保險。

想要拍出可愛照片時，須對焦在眼睛上，而不是對焦在鼻子上。如果還能善用玩具或零食的話，不僅能讓表情與動作變得更生動，還能藉由玩具的色彩讓照片看起來更加可愛哦！

Let's Try
迷人照片一拍就會♪
新手不敗！超實用攝影講座

接下來要介紹如何把毛小孩拍得更可愛！幫表情、動作不斷變來變去，喜怒無常的貓咪拍照真不簡單，現在就趕快將玩具拿在手上試試看吧！

✗ 好像不夠完美……

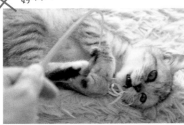

站著拍攝，拍不出自然的表情與視線

想拍下和貓咪一起玩玩具的樣子，這種照片一定會很有趣吧！但採用平時觀看貓咪的高角度進行拍攝，看起來不自然也不夠可愛，少了些柔美的感覺，而且精心準備的玩具也沒辦法拍得很清楚……

改變角度！

趴下來陪貓咪一起玩，再設成連拍模式!!
看這裡
好機，人家受不了了啦～

△ 還差一點！

趴下來與貓咪齊高，但背景卻怪怪的……

為了強調深度，將背景虛化而趴下來拍攝，結果背景雖然呈現出模糊的效果，但地板與牆壁連接的黑色色塊，破壞了整體的美感，再加上貓咪沒有看鏡頭，更是美中不足！最好將角度或方向改變一下。

改變角度！

大成功！

改變角度後對焦在眼睛上！透過逆光，拍出柔美的氛圍

拍攝時找出一個背景完全是地毯的角度。這張照片與第一張完全不同，不但強調出深度，而且模糊的效果也很好看。另外在逆光的襯托下，讓畫面看起來更加柔美了。趁著貓咪舔手的瞬間對焦在眼睛上，再將五顏六色的玩具當作重點裝飾，使整個畫面看起來更加協調。吐出粉紅色舌頭的樣子，真的好可愛！

跟小恭這樣拍！

如果有人從旁協助拍攝，建議移至相機後方，利用玩具吸引貓咪的注意

光線

躺下來拍攝，再將上半身稍微抬高。最重要的是要在逆光的位置進行拍攝，再近拍表情，才能強調出可愛感覺！

小恭♪の小叮嚀　採用低角度拍攝時，最好使用「可動式液晶螢幕（→P23）」；如果是拍攝動作迅速的被攝體，則要躺下透過觀景窗拍攝，才能捕捉到行進間的畫面哦♪

這樣の**拍攝方式**也可以！

動物①

主題式「汪喵星人的可愛模樣」

專心凝視的雙眼、毫無防備的瞬間……
不經意出現的表情與動作，全都要拍攝下來！

看到出神的水汪汪大眼睛

喵！透過家裡的大門打招呼。因為處於逆光，為了避免產生剪影，請將曝光補償調成正值，把照片拍得亮一點，呈現柔美可愛的感覺。站在貓咪的位置往室內看時，因為光線較為昏暗，貓咪的瞳孔會變得圓滾滾的。如果想幫貓咪拍出拍出眼睛又大又圓的可愛照片，只要在昏暗場所下進行拍攝就可以囉！

F值 F5.6	快門 ¹/50	ISO 6400	曝光補償 +2²/₃	WB AWB 自動

拍攝模式：A模式（光圈先決）
使用相機：Canon EOS 650D
使用鏡頭：EF-S 18-55mm
　　　　　F3.5-5.6 IS II（45mm）

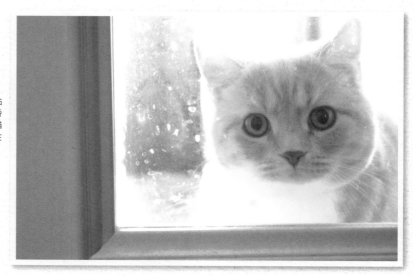

將伸展得長長的身體強調出來！

伸展～！趁著貓咪伸懶腰的時候，趕緊按下快門。貓咪身上蓬鬆的毛，還有睡相實在是太可愛了！從正上方拍下這張照片，並且刻意採用「對角線構圖法（→P81）」，將貓咪配置成斜的。因為現場光源混雜了燈泡與自然光，試過各種不同的白平衡設定後，最後選用「太陽光」進行拍攝。

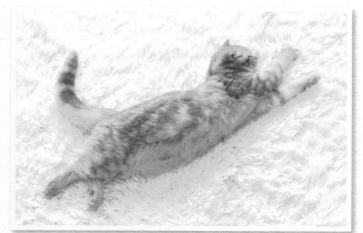

也可以這樣構圖！

對角線構圖法

F值 F5.6	快門 ¹/640	ISO 6400	曝光補償 +1¹/₃	WB 太陽光

拍攝模式：A模式（光圈先決）
使用相機：Canon EOS 650D
使用鏡頭：EF-S18-55mm F3.5-5.6 IS II（30mm）

來自專家小蔬的建議！
女性新手玩家の 寵物照片

讓我們來看一下毛小孩們的經典表情照片！
入圍最佳表情獎的作品，共有以下兩張。

title 我是小老虎！

小蔬'S VOICE

這個哈欠打得還真大呀！用「直幅構圖（→P80）」拍攝，將往上伸懶腰的神情準確的記錄下來。背景虛化的很好看，更能突顯出貓咪打哈欠的慵懶。

F值 F1.8	快門 1/80	ISO自動(160)	曝光補償 +2	WB AWB自動

拍攝模式：A模式（光圈先決）
使用相機：Canon EOS 600D
使用鏡頭：EF50mm F1.8 II（50mm）

title 終於可以去散步了！

F值 F2	快門 1/30	ISO自動(200)	曝光補償 -1/3	WB AWB自動

拍攝模式：A模式（光圈先決）
使用相機：Canon EOS 40D
使用鏡頭：EF85mm F1.8 USM（85mm）

小蔬'S VOICE

彷彿能聽見狗狗說：「好開心！你要帶人家去哪裡呢？」拍攝時，刻意距離遠一點，更能將狗狗緊張的心情呈現出來。

📷 將注意力放在舌頭上，等待按下快門的時機！

等狗狗吐出可愛舌頭的瞬間，趕緊按下快門！雖然是白天拍攝的照片，但為了避免晃動模糊的現象，還是得將ISO感光度調高。而且，必須對焦在眼睛而非鼻子上，才能使舌頭呈現模糊晃動的狀態，製造動感效果。另外，別忘了設定連拍模式，才不會錯失良機。

F值 F2.8	快門 1/100	ISO 2500	曝光補償 +1 2/3	WB 陰天

拍攝模式：A模式（光圈先決）
使用相機：Canon EOS 650D
使用鏡頭：EF-S60mm F2.8 Marco USM（60mm）

✕ 失敗了！

對焦區域

對焦在眼睛。如果狗狗眼睛周圍毛是黑色，難以對焦時，不妨試著對焦在黑白眼珠的交界上！

時間點抓得不錯，但沒有對焦在眼睛上，有點美中不足……

喔嗨喲！為牧場動物們拍張照

「牧場好難拍！怎麼取景動物才會更可愛？」

F值	快門	ISO自動	曝光補償	WB
F5.6	1/500	(400)	+1 2/3	陰天

拍攝模式：A模式（光圈先決）
使用相機：Canon EOS 650D
使用鏡頭：EF-S 18-55mm F3.5-5.6 IS II（34mm）

對焦區域

必須對焦在眼睫毛上，而不是對焦在眼珠上，這一點相當重要！因為睫毛的顏色不同，容易造成明暗度的反差，比較容易對焦。

小恭の 定番 攝影技巧

- 利用天空或草原作背景，拍起來會更俐落
- 利用廣角端拍出廣闊感
- 利用望遠端將動物強調出來
- 對焦在睫毛上
- 趁著吃飯時間拍攝

由下往上拍攝，避免柵欄及地面入鏡

想讓牧場的動物拍得有特色，最重要的就是背景要保持簡潔俐落。露出泥土或多餘的建築物，就會給人凌亂的感覺，顯得有點美中不足。

想讓背景保持簡潔俐落的方法很簡單，就是由下往上拍。用仰望的方式拍攝就能使天空成為背景，營造出簡潔俐落的感覺。此時，必須將相機拿低至幾乎碰地為止，拍攝時也最好讓前方的牧草入鏡，透過牧草營造出「前景模糊」的效果，更能凸顯牧場的氣氛。

拍攝牧場的廣闊景色時，可以利用「廣角端（→P51）」，趁著天空很美的時候，讓天空占較大的面積，照片就會變得更好看。相反的，想將重點放在動物自然的模樣時，千萬不能靠近動物拍攝，最好使用「望遠端（→P51）」，才不會讓動物心生警戒。動物和人一樣，只要對焦在睛，就能拍出可愛的照片！想拍到表情豐富的照片，一定要趁著動物們吃飯的時候，這樣成功機率才會大大昇。

小恭♪の小叮嚀　在反差（明暗差異）越大的地方，越容易對焦；反差越小，則越不容易對焦。例如，在拍攝羊駝時，眼珠的反差較小，所以最好對焦在眼睛周圍的睫毛上，也就是反差較大的地方，會比較容易對焦哦♪

光線

請協助拍攝的人拿飼料引誘，讓羊駝腹部朝向相機

拍攝羊駝時，採取由下往上的角度拍攝。將天空當作背景，就能拍出清新的照片。叼在嘴邊的草正好當作跳色效果，增加照片的活潑性。趁著陽光照射在羊駝臉部時按下快門，使畫面由左到右呈現出好看的漸層天空藍。

攝影者直接站著拍攝，造成羊駝後面的背景出現建築物或地面等多餘的場景，給人凌亂的感覺。要是地面覆蓋一層牧草倒還好，但是露出的泥土與排泄物卻很礙眼，感覺不是很好，而且有些羊駝還屁股朝向鏡頭，大大降低了可愛的感覺。

這樣の 拍攝方式也可以！ 動物②

主題式「草泥馬，最療癒的牧場夥伴！」

光是看著羊駝的樣子，就好療癒！因為牧場的柵欄不高，可以與動物近距離接觸，簡單就能拍出好看的照片。

利用廣角端表現 寬廣悠閒的牧場風情

除了動物的特寫外，寬廣的牧場景色也很值得按下快門。只要利用廣角端，就能拍出寬廣的感覺。最好採「直幅構圖（→P80）」進行拍攝，因為「橫幅構圖（→P80）」容易讓多餘的背景入鏡，而且天空要占較大比例，並將地平線以「井字構圖法（→P81）」加以配置。廣闊藍天下的牧場，感覺很舒服吧？

也可以這樣構圖！

井字構圖法

F值 F3.5	快門 1/1000	ISO 自動 (100)	曝光補償 +1	WB 陰天

拍攝模式：A模式（光圈先決）
使用相機：Canon EOS 650D
使用鏡頭：EF-S 18-55mm
　　　　　F3.5-5.6 IS II（18mm）

讓青草變得模糊， 為整體氣氛加分！

一提到牧場就會想到青草，所以將青草拍成「前景模糊」的效果。拍攝這張照片時將相機放在十分接近地面的位置，再利用「可動式液晶螢幕（→P23）」來決定構圖。即使柵欄入鏡了，還是能拍出寬廣天空的俐落感，所以無須太過在意。而且天空的藍色與柵欄的橘色相互對比，畫面顯得更生動活潑！

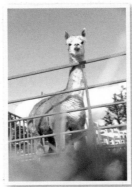

F值 F4	快門 1/250	ISO 自動 (100)	曝光補償 +2⅓	WB 陰天

拍攝模式：A模式（光圈先決）
使用相機：Canon EOS 650D
使用鏡頭：EF-S 18-55mm F3.5-5.6 IS II（35mm）

攝影協力▶那須羊駝牧場
栃木縣那須郡那須町大字大島1083　TEL：0287-77-1197
URL：http://www.nasubigfarm.com/

學會「測光」，掌握明暗度隨心所欲！

「照片拍起來沒有預期中明亮……」這種時候除了調整曝光補償外，還有另一個祕密武器，就是測光模式！

「分割測光」模式
測量相機的進光亮

決定照片明暗度（曝光）時，相機必須測量進光量。這種測光方式分成好幾種，最常使用的為「分割測光＊」。分割測光會將畫面分割成好幾個區塊，分別測光後，取平均值決定曝光，以取得適量的光線。當相機自動設定時，通常都是使用分割測光。

利用「重點測光」
手動控制明暗度

使用「分割測光」模式拍照，有時也會發生照片明暗度不佳的情形。

比方說在逆光狀態，當被攝體背景過亮，而相機判斷此為光線充足的狀態，而減少進光，所以才會造成人物在逆光下拍攝時的昏暗情形。這種時候就應該嘗試使用「重點測光」模式，針對畫面中央的特定部位進行測光，計算曝光值。

所以在逆光下拍攝人物，只要將臉部放在畫面中央部位進行測光，就能將臉部調整至適當的明暗度。但是有些機種只要人物一離開畫面中央，曝光就會改變，像這時候就要使用「AE鎖定」，將曝光固定下來。

重點測光使用教學

1 將測光模式設成「重點測光」

Canon

按下選單按鈕，使用十字鍵從液晶螢幕選擇「測光模式」。

使用十字鍵選擇「重點測光」。

OLYMPUS

按下OK按鈕，畫面會顯示手動設定，再使用十字鍵選擇「測光」。

使用十字鍵選擇「重點」。

2 將畫面中央部位對準欲測光的被攝體，按下AE鎖定按鈕

Canon　　**OLYMPUS**

半押後對焦＆AE鎖定！

每台相機的設定方式不同，有些相機不用按下AE按鈕，只要半押快門按鈕，就能自動鎖定曝光。半押快門按鈕不放的同時移動鏡頭，如果畫面明暗度改變了，就須使用AE鎖定。

● 分割測光

使用分割測光，結果照片很暗……

透過重點測光測量明暗度，再按下AE鎖定按鈕。最後決定構圖，就能拍出明暗度適中，且構圖好看的照片了！

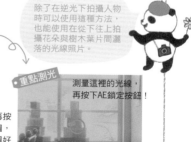

除了在逆光下拍攝人物時可以使用這種方法，也能使用在從下往上拍攝花朵與樹木葉片間灑落的光線照片。

重點測光

測量這裡的光線，再按下AE鎖定按鈕！

※不同廠牌的相機有時會將分割測光稱作評價測光、多區測光、ESP測光、蜂巢式測光、平均測光等各種名稱。

拍出專業級照片

攝影菜鳥變達人！必學進階攝影技巧

「表現暖呼呼的感覺！」、「拍出大海的湛藍和天空的遼闊！」學會手動設定後，你一定想更進一步用照片傳達意境吧！現在來介紹進階技巧，讓大家從「菜鳥」升級成「達人」。

只要讀過本單元，就能拍出 PRO 級的經典照片囉！

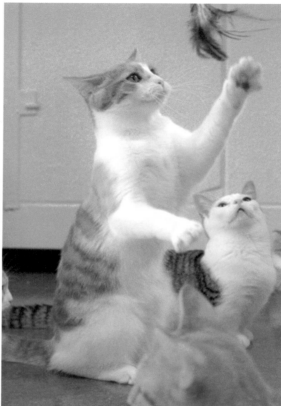

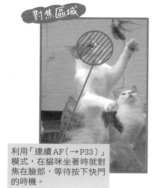

讓靜不下來的動物、小孩瞬間「定格」！

快門
先決①

「動作實在太快，根本追不上，拍起來好模糊！」

小恭の 定番攝影技巧

- ✔ 在 S 模式下，將快門速度設至 1/250 以上
- ✔ 設定成連拍模式
- ✔ 在昏暗場所拍照時，請提高 ISO 感光度
- ✔ 先試拍幾張後再決定畫面

拍攝模式：S 模式（快門先決）
使用相機：Canon EOS 650D
使用鏡頭：EF-S 18-55mmF3.5-5.6 ISII（35mm）

對焦區域

利用「連續 AF（→P33）」模式，在貓咪坐著時就對焦在臉部，等待按下快門的時機。

F值	快門	ISO	曝光補償	WB
F5	1/250	6400	+2	AWB 自動

提高快門速度，捕捉精彩瞬間！

被攝體動來動去時，必須使用快門 S 模式（快門先決模式），才能確實拍下清晰的照片。使用 S 先決模式時，可以手動設定快門速度，快門速度越快，越能拍出被攝體動作清晰的照片。

想拍下動作清晰的照片，必須將快門速度設定在 1/250 秒以上。這點相當重要，請各位一定要記住這個數值。

快門速度越快，進光量就會越少，因此當相機判斷該設定無法獲得足夠進光量時，直接按下快門將會拍出昏暗的照片。在這種情形下，請記得將 ISO 感光度提高。

另外，在拍攝移動中的被攝體時，須設定成連拍模式，以提高成功機率。在最佳快門時機快到前開始連拍，不但較不容易錯失快門時機，也能拍下行進間的精采瞬間！

小恭の小叮嚀　當快門速度由攝影者手動設定時，相機就會控制 F 值以調整曝光。
當相機判斷最小 F 值也無法獲得充足光線時，F 值顯示燈號就會熄滅，拍出昏暗的照片。

118

Let's Try

迷人照片－拍就會♪
新手不敗！超實用攝影講座

現在就來教大家當被攝體動作很快時，該如何成功拍下清楚的照片！不過最重要的還是保持耐心，持續拍攝，直到拍出成功的作品為止

好像不夠完美……

已經將快門設成 1/250 了，可是……

雖然有拍出清晰的動作，但是照片好暗……而且貓咪還背向鏡頭，實在是不夠完美。就是因為室內光線不足，才將快門速度提高，沒想到進光亮不夠，才會拍出昏暗的照片。

動作太快了，好難拍……

提高ISO感光度！

應該比較好了吧

提高 ISO 感光度試試看！

試著將ISO感光度提高到6400，讓相機的感光度更加敏銳。雖然照片的明暗恢復正常，也拍出了清晰的動作，但是貓咪的位置與快門時機沒有配合得恰到好處，有點可惜……

思考構圖！

還差一步！

完成取景後再連拍，隨時準備按下快門！

事先思考要怎麼構圖，並準備好相機，才能拍出貓咪正好站立的畫面，而此時也別忘了設成連拍模式。雖然趁著貓咪站立時趕緊連拍了好幾張照片，但是臉部還是沒有拍得很清楚……再多試幾次就一定會成功，別擔心！

大成功！

持續連拍，一定能拍出好看的照片！

設成連拍模式拍攝相同場景，最後一定能拍出好看的照片。這張照片不但表情清晰可見，伸手抓玩具的模樣也十分可愛！連拍太過密集時，照片檔案會過度占用相機內的暫存記憶體，造成連拍速度變慢，所以拍攝時請抓準時機再按快門。

設成連拍模式！

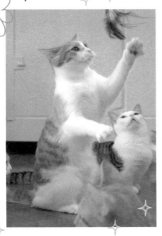

跟小恭這樣拍！

拿玩具逗貓的人，玩具不能拿得太高，以免貓咪超出畫面之外。

想要拍攝貓咪雙手往上伸直的樣子時，最好配合貓咪高度，趴下來進行拍攝。而且以「直幅構圖（→P80）」來拍，才能表現往上延伸的感覺♪

小恭♪の小叮嚀　使用S模式拍照最大的陷阱，就是快門速度設得越快，越容易造成照片變暗。這時，請各位先冷靜下來，回想一下「提高ISO感光度」的設定哦！

Part1 的 P38 已解說過快門速度與動作成像（晃動、靜止）的關係，在 P46 的專欄中也說明過光圈與快門速度的不同組合，對於曝光所造成的影響（照片的明暗度）。本頁將為大家複習，快門速度、晃動、相機的進光量等基本概念！

還不習慣使用 S 模式的人最容易出現「晃動模糊」、「照片變暗」等問題，現在就來複習一下相機的構造，解決上述這些問題吧！

要仔細學喲！

快門速度、晃動、進光量的關係

設成 1/60 秒時，動作迅速的被攝體會出現全身晃動模糊的情形，加快到 1/125 秒後，雖然貓咪的手部有晃動模糊，但是也因此營造出獨特的動感，效果還不錯。接下來再加快到 1/250 秒，就能拍出貓咪動作清晰的照片了！

利用 S 模式進行拍攝！

1/60

● 被攝體晃動

整張照片都模糊了，失敗……

1/125

● 重點部位晃動

貓咪手部些許晃動模糊，還OK！

1/250
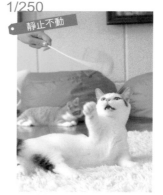
● 靜止不動

動作靜止不動，表情也拍得一清二楚！

相機在一定時間內的進光量

低速快門	中速快門	高速快門
1/60 秒	1/125 秒	1/250 秒

大家還記得「快門速度＝快門打開的時間」吧！當快門打開的時間改變時，相機的進光量就會如上圖這樣作變化。不過大家可以發現 3 張照片的明暗度皆保持一致，這是因為相機會自動調整 F 值或 ISO 感光度，並校正曝光，維持照片一致的明暗度。

鏘鏘

在 Part2 的 P88 曾經說明過，利用光圈先決模式也是可以拍出清楚的動作瞬間，不會模糊晃動；但是天候因素也是造成晃動模糊的主因之一，所以最好設定成 S 模式，提高快門速度（設成 1/250 秒以上的速度），才會更容易拍出清晰的照片。另外，也可以參考下方「快照」的方式拍攝，提高成功機率！

所謂的快照，就是「預測動作的位置，事先對焦的攝影技巧」！

汪

例 拍下狗狗奔跑的樣子

1 先觀察狗狗，預測接下來的動作 ----> **2** 半押快門不放，決定構圖

波奇～

嗯嗯，差不多跑到這裡就拍，感覺還不錯。

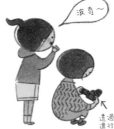

透過液晶螢幕進行確認！

決定拍攝點後，先半押快門按鈕，對焦在這個位置的地面上。

波奇，還不能過來喔！

Ⓐ

汪！
汪！

跑到Ⓐ之後就按下快門！

對好焦後半押快門不放，決定拍攝畫面，思考一下「構圖（→P81）」方式，再決定地平線與狗狗如何配置。

3 狗狗快跑到拍攝點時，連拍數張照片

焦點

狗狗快跑到預設拍攝點的時間很重要，這時請按下快門，開始連拍。這張照片的對焦位置可以偏向畫面右方，替奔跑的方向預留較大空間，展現動感。

事先對焦的「**快照**」拍攝，也很適合用來拍小學運動會的賽跑活動，或是盪鞦韆、溜滑梯等**容易預測動作的場景**，請大家不妨試看看！

主題式 **「寶貝們的可愛瞬間」**

接下來要介紹幾張利用 S 模式拍攝的照片。拍照前請先確認相機是否設定成連拍模式。

拍下用力奔跑後愉悅的表情

雖然快門先決模式主要是用來拍攝動作中的主體，但也能將休息時的可愛表情拍攝出來。跑來跑去的場景較多時，就使用S模式，當靜止的場景多過於移動場景時，再切換成A模式即可。

F值 F6.3	快門 1/500	ISO自動 (2500)	曝光補償 +1²/₃	WB 陰天

拍攝模式：S 模式（快門先決）
使用相機：Canon EOS 650D
使用鏡頭：EF-S 18-55mmF3.5-5.6 ISII（55mm）

將貓咪玩到忘我時的樣子記錄下來

在室內拍攝移動的動作時，快門速度必須設成1/250秒。雖然進光時間愈短照片愈暗，但是只要將ISO感光度提高至4000，就不用擔心照片會過暗了。追著玩具後腳叉開的小屁股，看起來很可愛吧！

F值 F5	快門 1/250	ISO 4000	曝光補償 +2	WB AWB自動

拍攝模式：S 模式（快門先決）
使用相機：Canon EOS 650D
使用鏡頭：EF-S 18-55mmF3.5-5.6 ISII（55mm）

 拍攝盪鞦韆的瞬間，
「快照」最好用！

將正在盪鞦韆的快樂表情拍下來！拍攝盪鞦韆的照片時，千萬別想要一次成功，不過使用「快照」方式拍攝，則可讓成功率大增。先在鞦韆往前的瞬間對好焦，半押快門不動，接著等鞦韆快要再次回盪到前方時，開始連拍。快門速度記得要設在1/250秒以上。

拍攝模式：S模式（快門先決）
使用相機：Canon EOS 650D
使用鏡頭：EF-S18-55mmF3.5-5.6 ISII（27mm）

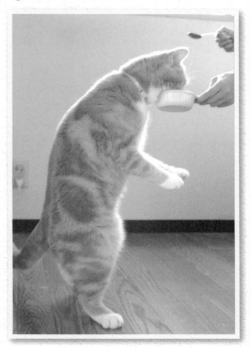 喀擦！捕捉毛小孩
決定性的瞬間

貓咪站起來舔食最愛的食物瞬間，快用相機拍下來！雖然看不見表情，但是整張臉埋進碗中的模樣反而更可愛。後背、手、腳的表情也能看出賣力硬撐的樣子。雙腳站立吃東西是一下的動作，所以要設定成S模式＆連拍模式，才能成功拍攝下來！

拍攝模式：S模式（快門先決）
使用相機：Canon EOS 650D
使用鏡頭：EF-S 18-55mm F3.5-5.6 IS II（32mm）

刻意用「晃動模糊」表現動感

「像這種只有手部晃動的照片，該怎麼拍呢？」

拍攝模式：S模式（快門先決）
使用相機：Canon EOS 650D
使用鏡頭：EF-S 18-55mm F3.5-5.6 IS II（36mm）

F值 F4.5　快門 1/15　ISO 5000　曝光補償 +1　WB 陰天

針對特定位置營造晃動模糊的效果，表現動感

非刻意拍下的晃動模糊照片，會被歸類為失敗照片；但有時可以藉由特定位置的晃動，營造充滿動感的視覺效果。

首先，須將拍攝模式設定成S模式，並將快門速度設在1/60秒以下。想營造劇烈的晃動感時，只要將快門速度調慢即可。然而，快門速度如果過慢，除了被攝體晃動之外，甚至會出現模糊不清的情形，所以在調整快門速度時，最慢只能設定在1/15，而且最好使用三腳架。另外，在按下快門按鈕的瞬間，也可以使用自動定時器，防止手震而造成影像過度模糊。

在太過明亮的場所拍照時，「快門速度調慢＝進光時間變長＝進光量變多＝照片會偏亮」，所以建議在稍微昏暗的場所進行拍攝。

另外，ISO感光度可以先設成自動，如果照片太暗不如預期，再適度調高即可。

124

光線

注意手部位置不能移動，打蛋的速度則盡量快一點

跟小恭這樣拍！

攝影者要避免自己手震，找出使用打蛋器的人手部會產生晃動的快門速度，再進行拍攝。這張照片是使用1/15秒的快門速度，拍出只有手部晃動的效果。如果快門速度設成1/15秒，很容易拍出整張晃動的照片，所以盡量只拍手部動作，鋼盆則必須拿穩固定。

失敗了！

將快門速度設成1/5秒，結果不只手，連整個身體都出現晃動模糊的情形……想要營造部分晃動模糊效果時，快門速度最慢只能設成1/15秒，這樣的成功機率才會提高。

這樣の拍攝方式也可以！
快門失決②

主題式「**主角晃動，但主題不能失焦**」

不管是主角出現晃動模糊效果，還是背景出現晃動模糊效果，都要避免主題的失焦。

 在具有動感的插畫旁，營造風扇轉動的躍動感

在一家時尚咖啡廳的某個角落。空調吊扇旁正好張貼著帶有動感的插畫，想透過風扇的轉動營造出有趣的畫面，所以刻意放慢快門速度。拍照時記得要將手肘靠在桌子上，才能避免手震。

F值 F8	快門 1/15	ISO(自動) (400)	曝光補償 +2 1/3	WB ☀

拍攝模式：S模式（快門先決）
使用相機：Canon EOS M
使用鏡頭：EF-M 18-55mm F3.5-5.6 IS STM（40mm）

 利用手震效果呈現藝術視角

將快門速度放慢，對焦在自己的腳，再將相機轉一下！只要轉動半圈，就能讓中心以外的部位晃動模糊成一個圓形，拍出奇幻的照片。大家不覺得這很像漫畫中的場景，充滿藝術感又十分有趣嗎？將想拍清楚的物品置於畫面中央，以此為軸心將相機轉動一圈，就能拍出這種效果來囉！

F值 F3.5	快門 1/8	ISO(自動) (640)	曝光補償 +1	WB 🏠

拍攝模式：S模式（快門先決）
使用相機：OLYMPUS PEN E-P3
使用鏡頭：M. ZUIKO DIGITAL 14-42mm F3.5-5.6 Ⅱ R（14mm）

小恭の小叮嚀　營造被攝體晃動的效果時，攝影者自己必須保持不動，否則就會引起「手震」。想要防止手震，除了使用「三腳架（→P152）」，也可以將手肘或相機固定在桌子上哦！

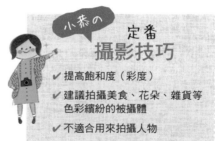

色彩鮮明的照片，這樣拍！

「拍成照片後，感覺比肉眼所見黯沈許多……」

 改變設定！

F值 **F6.3**	快門 **1/6**	ISO 自動 **(400)**	曝光補償 **+2**	WB AWB 晴天

拍攝模式：A 模式（光圈先決）
使用相機：Canon EOS M
使用鏡頭：EF-S18-55mmF3.5-5.6 IS STM（47mm）

使用一般設定進行拍攝

蕃茄與漢堡麵包的顏色沒有想像中
鮮明，有點美中不足……

相片風格

忠實

詳細設定
● 銳利度		0
● 對比度		− 4
♣ 飽和度		＋ 3
● 色調		0

小恭の 定番
攝影技巧

✔ 提高飽和度（彩度）

✔ 建議拍攝美食、花朵、雜貨等
　色彩繽紛的被攝體

✔ 不適合用來拍攝人物

調整色彩鮮明度，
變得更繽紛可愛！

　色彩繽紛的雜貨、花朵、料理等，常常在我們拍成照片後發現，看起來怎麼很普通，一點也不可愛。被攝體的實際顏色與人類印象中所期望的顏色產生差距，所以才會對拍出來的照片感到失望。像這種時候，只要設定調整相機的色彩鮮明度，就能讓照片拍起來更接近印象中的感覺。

　設定色彩的鮮明度時，Canon相機須設定「相片風格」提高「飽和度」；OLYMPUS相機則須設定「照片」提高「彩度」。相片風格或照片中有各種設定類型，依照不同類型可拍出更鮮明的色彩。請大家試試看不同類型，找出自己最愛的一種吧！

　設定成鮮明色彩時，用來拍攝人物會使膚色泛紅呈現不自然的感覺，一定要特別注意。

如 P126 照片所示，使用「相片風格」功能，就能將色彩設定成自己喜歡的感覺。有些人以為想隨意變更色彩，只能使用電腦的圖片編輯軟體，但其實透過相機，就能變化至某種程度哦！現在就以 Canon EOS 650D 為例，說明如何設定「飽和度」

改變色調①

拍出繽紛畫面の

提示 & 祕訣 +α

Hint & Tips

拍出色彩繽紛照片的祕訣就是設定「相片風格」。現在就來教大家如何實際進行設定，以及小恭個人最推薦的設定模式。

設定方法

① 從選單畫面選擇「相片風格」

相片風格	◑,◑,♣,◑
A 自動	3,0,0,0
S 標準	3,0,0,0
P 人像	2,0,0,0
L 風景	5,0,0,0
N 中性	0,0,0,0
F 忠實	0,0,2,0

INFO 詳細設定　　　SET OK

以一般會選擇的「標準」為例。
利用十字鍵選擇。

② 從「詳細設定」調整「飽和度」

詳細設定　　　S

◑ 銳利度　　0┼┼┼┼┼┼┼7
◑ 對比度　　━┼┼┼┼┼┼┼＋
♣ 飽和度　　━┼┼┼┼┼┼┼＋
◑ 色調　　　━┼┼┼┼┼┼┼＋

初期設定　　　MENU ⏎

想要拍出鮮明色彩時，
利用十字鍵將「飽和度」調高。

順便提醒大家，「相片風格」的名稱會依各廠牌而異，但功能是相同的！
・Nikon... 照片調控
・OLYMPUS... 風格模式
・Panasonic... 照片樣式
・Sony... 創意風格
・PENTAX... 自定義影像

其他還能透過「銳利度」使輪廓變銳利；透過「對比度」使明暗更為明顯；透過「飽和度」使色彩更濃；透過「色調」減少膚色偏紅的感覺 ※。請大家依照自己喜歡的感覺進行調整吧！順便為各位介紹一下，小恭最喜歡使用的相片風格為「忠實」、對比度「調低」、飽和度（彩度）「調高」！

※ 想減少紅色調時可設成「正值」，想增加紅色調時可調整為「負值」。

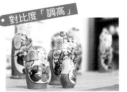

● 對比度「調高」

畫面內的明暗度落差大，讓人眼睛為之一亮。

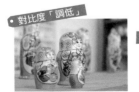

● 對比度「調低」

畫面內的明暗度落差小，增添柔和的感覺。

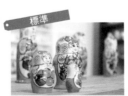

標準

使用相片風格「標準」設定所拍下的照片。請大家以這張照片為基準，試著改變一下對比度與飽和度（彩度）吧！

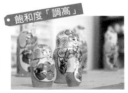

● 飽和度「調高」

色彩鮮明，帶有普普風的風格。

● 飽和度「調低」

顏色黯淡且沈穩的感覺。

● 其他設定

小恭最推薦的設定模式，就是將相片風格設為「可靠」、對比度「調低」、飽和度（彩度）「調高」來進行拍攝。大家不覺得照片從原本柔和的感覺，變得帶有普普風的可愛風格了嗎？

主題式「普普風的繽紛世界」

普普風的鮮艷色彩總是帶給人歡樂與愉悅的氣氛，這就是它的神奇魔力。趕快尋找街角的建築物或雜貨來作主題，拍出色彩繽紛的照片吧！

將復古風拍變成普普風

使用一般設定進行拍攝

改變設定!!

相片風格
ⒻF 忠實
詳細設定
◑ 銳利度　　0
◑ 對比度　　－4
♧ 飽和度　　＋3
◐ 色調　　　0

拍攝模式：A 模式（光圈先決）
使用相機：Canon EOS M
使用鏡頭：EF-M 18-55mm F3.5-5.6 IS STM（55mm）

F 值	快門	ISO	曝光補償	WB
F5.6	1/80	自動(1600)	+3	AWB自動

逛街時發現櫥窗裡的人偶，十分吸引路人的目光。美式色調所呈現的普普風格實在太搶眼了，所以用鮮明的色調拍攝下來，讓褪色的復古風轉變成普普風。透過櫥窗進行拍攝時，最重要的就是找出最佳角度，以免玻璃中的倒影破壞畫面。

讓五顏六色的藝術品變得更繽紛

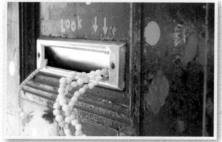

使用一般設定進行拍攝

改變設定!!

小恭最推薦的設定模式，就是將相片風格設為「忠實」、對比度「調低」、飽和度（彩度）「調高」來進行拍攝。大家不覺得照片從原本柔和的感覺，變得帶有普普風的可愛風格了嗎？

F 值	快門	ISO	曝光補償	WB
F6.3	1/80	自動(640)	+1	AWB自動

拍攝模式：A 模式（光圈先決）
使用相機：OLYMPUS PEN E-P3
使用鏡頭：M. ZUIKO DIGITAL 14-42mm F3.5-5.6 II R（42mm）

相片風格
ⒻF Vivid
詳細設定
◑ 銳利度　　0
◑ 對比度　　0
♧ 飽和度　　＋2
◐ 色調　　　0
階調／標準

📷 復古 × 普普風的可愛胸針

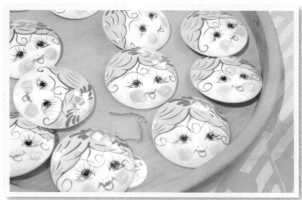

使用一般設定進行拍攝

改變設定！！

相片風格	
🅕 忠實	
詳細設定	
◐ 銳利度	0
◐ 對比度	− 4
🎨 飽和度	＋ 3
◐ 色調	0

F值	快門	ISO感度	曝光補償	WB
F4.5	1/60	(1600)	+2²/₃	AWB

拍攝模式：A 模式（光圈先決）
使用相機：Canon EOS 650D
使用鏡頭：EF-S 18-55mm
F3.5-5.6 IS Ⅱ（35mm）

陳列在雜貨店裡的復古風可愛圓形胸針。提高飽和度（彩度），將照片拍成普普風，臉頰上的粉紅色變濃後，看起來更可愛了！再將盛放胸針的拖盤用「C字型構圖法（→P81）」取景。圓形拖盤拍成C字型後，看起來更有變化。

📷 凸顯紅色與綠色的對比

改變設定！！

相片風格	
🅕 忠實	
詳細設定	
◐ 銳利度	0
◐ 對比度	− 4
🎨 飽和度	＋ 3
◐ 色調	0

使用一般設定進行拍攝

來到一家色彩繽紛又帶點普普風的咖啡廳，將飽和度（彩度）調高，打算拍出更可愛的感覺。你看！拍出來比調整前看起來色彩更鮮艷了。紅色與綠色的對比效果看起來很棒吧！不過飽和度（彩度）過高會讓照片變得單調，必須注意飽和度（彩度）過高的問題，將對比度調低一點。

拍攝模式：A 模式（光圈先決）
使用相機：Canon EOS M
使用鏡頭：EF-S 18-55mm
F3.5-5.6 IS STM（23mm）

F值	快門	ISO感度	曝光補償	WB
F4	1/60	(200)	+1¹/₃	自動

白平衡修正，拍出個人風格！

「攝影外行人，也能拍出有味道的照片嗎？」

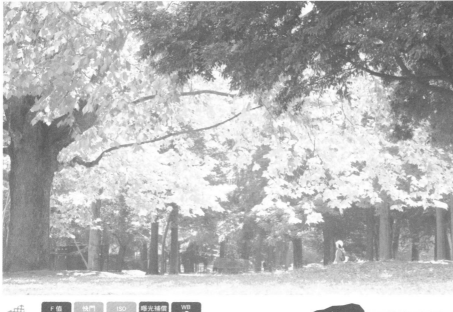

F值 F5.6	快門 ¹/100	ISO 感光度 (1000)	曝光補償 +2¹/₃	WB 陰天

拍攝模式：A模式（光圈先決）
使用相機：Canon EOS 650D
使用鏡頭：EF-S 18-55mm F3.5-5.6 IS II（53mm）

未使用白平衡修正

雖然看起來不差，但如果想強調
光線，加點黃色會更好……

白平衡修正
G
B ─┼─ A
M

G9
A9

小恭の 定番
攝影技巧

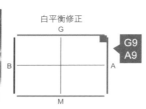

✔ 選擇適合被攝體風格的顏色
✔ 想呈現冷酷的感覺就使用冷色調
✔ 想呈現溫馨的感覺就使用暖色調
✔ 想呈現女孩風最好選擇粉色調
✔ 拍攝人物時要注意飽和度

隨心所欲變化色調，
拍出色彩的豐富表情

　大家知道嗎？每一種顏色都會帶給人一種特別的感覺，例如橘色感覺溫暖、藍色感覺寒冷、粉紅色感覺可愛等，像這樣從被攝體去聯想特別的顏色作運用，就能讓照片更具有張力和戲劇性。

　想改變照片色調時，只要調整白平衡即可，但白平衡只能選擇橘色、藍色、紫紅色等有限的色彩，想更自由地使用色彩，得靠「白平衡修正」，這樣就能隨心所欲地覆蓋上不同色調的濾鏡效果囉！

　以小恭個人為例，我是常會使用綠色，將綠意拍成宛如新綠季節一般，更有蓬勃生氣的感覺；也會使用青綠色來展現清爽的感覺；而想呈現深秋氛圍時，則會嘗試以黃色調覆蓋。

　但拍攝人物時，請注意飽和度設定，以免膚色看起來不自然。

除了相片風格之外，也能透過「白平衡修正」變化不同色調。白平衡只能選擇固定的顏色，但是白平衡修正卻能透過色表調整顏色，隨心所欲地將有色濾鏡覆蓋在照片上，提高照片的表現張力。

感受過白平衡修正的威力後，現在就馬上來應用看看！請各位留心觀察被攝體的風格，盡量試著改變色調吧！

接下來!!

要介紹的這個就是白平衡修正的設定畫面！
以 Canon 為例，先從「選單」中選擇「白平衡修正」後，就會出現這樣的畫面，再透過液晶螢幕調整顏色。雖然各家廠牌的顯示方式各有不同，但基本上會透過 2 軸控制顏色：
A（Amber：琥珀色）←→ B（Blue：藍色）
G（Green：綠色）←→ M（Magenta：紅紫色）

Canon

「A-B」與「G-M」
2軸會交叉成十字。

OLYMPUS

自動 WB 修正

「A-B」與「G-M」
2軸平行並排。

透過白平衡修正的色表改變顏色後，就能變化出多種色調！調整時可以＋1為單位在各色軸線上作調整。請參考下述調整後的範例，多方嘗試看看。

修正拍攝時設定為「自動」白平衡所拍下的照片

G（綠色）

B（藍色）

A（琥珀色）

M（紅紫色）

將B與G軸調至＋9，就會出現藍綠色濾鏡的效果。

將G軸調至＋9，就會出現綠色濾鏡的效果。

將G與A軸調至＋9，就會出現黃色濾鏡的效果。

將B軸調至＋9，就會出現藍色濾鏡的效果。

無修正

將A軸調至＋9，就會出現琥珀色濾鏡的效果。

將 B 與 M 軸調至＋9，就會出現紫色濾鏡的效果。

將M軸調至＋9，就會出現紅紫色濾鏡的效果。

將A與M軸調至＋9，就會出現紅色濾鏡的效果。

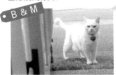

主題式「用白平衡修正，拍出十足藝術感」

使用白平衡修正功能，就能用不同的顏色，呈現的更多樣的風格！
就像在玩聯想遊戲一樣，調整成不同顏色其實還蠻有趣的。

未使用白平衡修正

就用藍色強調清爽的感覺

白平衡修正

B9

改變設定！！

拍攝模式：A 模式（光圈先決）
使用相機：Canon EOS M
使用鏡頭：EF-M 18-55mm
　　　　　 F3.5-5.6 IS STM（55mm）

F值 F5.6	快門 1/15	ISO 自動 (400)	曝光補償 +2	WB AWB 自動

好朋友的指甲彩繪上的貓咪的臉孔實在太可愛
了！趕快按下快門 水杯透明的模樣也很好看，
而且說到水就會想到藍色，所以透過白平衡修正
增加了一點藍色調。

將花瓣變成粉紅色，呈現女孩風氛圍

白平衡修正

A+7
G-7

改變設定！！

未使用白平衡修正

在花店的水桶裡發現堆滿的花瓣！這些花
瓣大概是整理花材時被丟掉的，整體色調
與唯一的黃色花瓣十分吸引人，所以拍下
這張照片。打算拍出女孩風的感覺，所以
在照片中增加了紅色調。繡球花粉紅色的
花瓣看起來是不是更可愛了呢！

F值 F5.6	快門 1/100	ISO 自動 (250)	曝光補償 +1	WB AWB 自動

拍攝模式：A 模式（光圈先決）
使用相機：OLYMPUS PEN E-P3
使用鏡頭：M. ZUIKO DIGITAL 14-42mm F3.5-5.6 II R（42mm）

未使用白平衡修正

白平衡修正

```
      G
      │   B9
B ────┼──── A   G9
      │
      M
```

改變設定！！

拍攝模式：A 模式（光圈先決）
使用相機：Canon EOS 650D
使用鏡頭：EF-S 60mm
　　　　　F2.8 Marco USM（60mm）

利用藍綠色增添清澈與溫馨感

F 值	快門	ISO 自動	曝光補償	WB
F4	1/20	(12800)	+2 1/3	AWB 自動

雨傘上的雨滴圖案，以及雨傘另一端亮亮的雨滴，兩邊看起來都閃閃發光，好夢幻啊～想為雨滴的清澈感添加一點溫馨的色調，所以加了一點藍綠色。拍攝這張照片時，天氣又濕又冷，所以才會想多增加一點溫馨感吧！

添加黃色，就是濃濃的懷舊風格

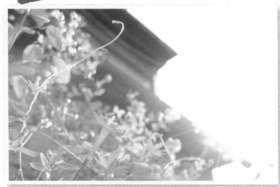

白平衡修正

```
      G
      │   G9
B ────┼──── A   A9
      │
      M
```

改變設定！！

未使用白平衡修正

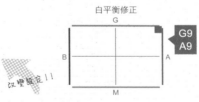

彷彿回到兒時記憶中的花朵與古樸房子，令人回憶起舊時光景，所以加入懷舊氛圍的泛黃色。最愛那時貪玩到太陽下山的情景。這張照片是在早上拍攝的，但是一點都看不出來吧！

F 值	快門	ISO 自動	曝光補償	WB
F6.3	1/50	(200)	+2	太陽光

拍攝模式：A 模式（光圈先決）
使用相機：Canon EOS M
使用鏡頭：EF-M 18-55mm F3.5-5.6 IS STM（26mm）

一點小改變，照片更明亮動人

「想拍出清晰明亮、色彩柔和的照片！」

✕ 失敗了！

改變設定！！

在逆光下容易拍出剪影效果，雖然看起來還不錯，但是離明亮動人的照片還差了一大截……

相片風格		
⚙F Vivid		
詳細設定		
◐ 銳利度		0
◐ 對比度		− 2
♣ 飽和度		+ 2
◐ 階調／標準		

F值	快門	ISO	曝光補償	WB
F4.1	¹/200	200	+2.7	AWB 自動

白平衡修正

G+5

拍攝模式：A 模式（光圈先決）
使用相機：OLYMPUS PEN E-P3
使用鏡頭：M. ZUIKO DIGITAL 14-42mm
F3.5-5.6 Ⅱ R（22mm）

小恭の

定番
攝影技巧

✔ 大膽地拍亮一點
✔ 將對比度調低
✔ 在逆光下拍攝增加柔美感
✔ 將陰影部分拍亮一點

大膽調整曝光補償，就能拍出柔美照片！

想要拍出柔美明亮的照片，可以將曝光補償調成正值，就能讓照片拍起來亮一點。

以小恭自己為例，通常會設定在+2左右。照片拍得太亮會出現「泛白」，造成亮部失去質感，整張照片變得白白濁濁的，有不少人煩惱：「想拍出柔美的感覺，卻不知道該將照片拍到多亮才行……」這種時候，記得將照片中陰影的部分拍亮一點，但要避免重點部位過亮。

另外，想呈現柔美感時，須將「對比度（→P.127）」調低。明暗差距越小，拍起來的感覺就越柔和，通常我會將對比度調到最低。

除此之外，拍攝場所也會影響柔美的程度，最好在逆光的位置拍攝，就能像範例照片一樣，拍出柔和又可愛的照片囉！請大家一定要試試看。

小恭♪の小叮嚀

「泛白」現象就是將曝光補償調成正值後，畫面亮部的質感偏白的現象；
而「黯淡」則剛好相反，是將曝光補償調成負值後，畫面暗處的質感變得黯淡不明。

這樣の **拍攝方式** 也可以！ 改變色調③

主題式 「拍出明亮柔美的女孩風格」

想拍出柔美又明亮的照片最重要的就是亮度與色調。
請大家要同時利用曝光補償與白平衡修正的技巧，來進行拍攝！

📷 添加雪景的溫馨感

從戶外透過玻璃，將壁貼所營造的雪景拍下來。一提到雪，就會讓人聯想到柔美的感覺。但又想讓室內多一點溫馨感，所以透過白平衡修正增加黃色調，拍出溫暖的感覺。

📷 充滿夢幻色彩的古典花園

充滿古典風味的被攝體雖然拍成昏暗的感覺不錯，但是拍亮一點更能呈現夢幻般的畫面。利用白平衡修正將花朵覆蓋上同色系的色調，就能讓照片營造出不可思議的氛圍。例如畫面左下方玻璃的倒影，呈現出來的柔美感看起來很神奇吧！

未使用白平衡修正

改變設定！！

白平衡修正

R+5
G+5

| F 值 F1.8 | 快門 ¹/₁₀₀ | ISO 自動 (200) | 曝光補償 +2 | WB AWB |

拍攝模式：A 模式（光圈先決）
使用相機：OLYMPUS PEN E-P3
使用鏡頭：M. ZUIKO DIGITAL 45mm F1.8（45mm）

未使用白平衡修正

改變設定！！

白平衡修正

M9

| F 值 F5.6 | 快門 ¹/₁₀₀ | ISO 自動 (2000) | 曝光補償 +2 | WB |

拍攝模式：A 模式（光圈先決）
使用相機：Canon EOS 650D
使用鏡頭：EF-S 18-55mm F3.5-5.6 IS II（55mm）

● 創意濾鏡「柔焦」

Canon EOS 650D「基本拍攝模式（→P30）」的「創意自動模式」中，具有可變化色調的功能，不僅可以在拍攝時設定，拍攝後也可透過「創意濾鏡」來改變顏色。例如範例照片就是在拍攝後使用創意濾鏡的「柔焦」效果，營造出更柔美的感覺。貓咪睡午覺的樣子看起來真舒服啊～

● 藝術濾鏡「柔光」

OLYMPUS的PEN系列則透過「藝術濾鏡」變化各種效果。想拍出柔美的照片時，十分推薦使用「柔光」或「白日夢」等色調。使用藝術濾鏡的「附加功能」，就能同時使用數種效果進行拍攝，十分方便。

小恭'S ADVICE

配合濾鏡功能，輕鬆拍出專家級美照

依照不同機種使用不同的濾鏡功能，就能輕易拍出柔美的照片來。尋找自己喜歡的濾鏡來拍攝看看，也是攝影的樂趣之一。還不太會使用照片風格或白平衡修正的人，不妨好好活用一下濾鏡來進行拍攝吧！

「想拍出帶點復古懷舊風格的照片！」

復古風「老照片」輕鬆拍！

F值	快門	ISO 感光度	曝光補償	WB
F5.6	1/100	(800)	+2	陰影

拍攝模式：A模式（光圈先決）
使用相機：Canon EOS 650D
使用鏡頭：EF-S 18-55mm F3.5-5.6 IS II（55mm）

好可惜！

為了呈現出復古風，加強泛黃的褪色色調……

相片風格

忠實

詳細設定
- 銳利度　　0
- 對比度　－4
- 飽和度　－4
- 色調　　　0

小恭の **定番 攝影技巧**

- ✔ 降低飽和度（彩度）
- ✔ 將白平衡設成「陰天」或「陰影」，使色調偏黃色或偏咖啡色
- ✔ 選擇帶有復古風味的被攝體
- ✔ 利用紅色作跳色效果，可讓照片看起來更可愛
- ✔ 調整曝光補償將照片拍暗一點，看起來會更有氣氛

改變色彩鮮明度與色調，就能拍出復古風美照！

一提到復古的味道，就會聯想到褪色或是泛黃這類的印象。只要將這種感覺拍出來，就會讓照片充滿復古風，而且看起來十分可愛。

首先要將飽和度（彩度）降低，才能拍出褪色的感覺。P126的範例照片是將飽和度提高，現在則是要反過來操作。

接下要讓色調偏黃，所以要將白平衡設成「陰天」或「陰影」。不管是要拍出褪色或偏黃的感覺，都要請大家多方嘗試，找出自己最喜歡的風格。例如像範例照片就是加上了褪色與泛黃效果，這樣就能拍出復古風的照片了！

想拍復古風照片，最好也要選擇老舊復古的物品拍攝，例如古老的房字或年代久遠的東西。復古風的照片色調較為沈穩，所以針對畫面中的主要物品，加上紅色作跳色效果，看起來會更加可愛。想要呈現沈穩的感覺時，還可調整曝光補償，將照片拍暗一點。

主題式
主題式「懷舊復古風街頭寫真」

懷舊的物品和場所，帶給人時間流逝和緬懷過去美好時的情感，不禁令人產生各種聯想與想像。拍攝時一定要掌握這個場所呈現的氛圍喲！

使用一般設定拍攝

相片風格
✿F 忠實

詳細設定	
◑ 銳利度	0
◑ 對比度	－ 4
♨ 飽和度	－ 4
◑ 色調	0

拍攝模式：A 模式（光圈先決）
使用相機：Canon EOS 650D
使用鏡頭：EF-S 18-55mm
　　　　　F3.5-5.6 IS Ⅱ（28mm）

改變設定！！

懷舊空間之一「陳舊的投幣式自動洗衣店」

F 值	快門	ISO自動	曝光補償	WB
F4	1/40	(1600)	+1 2/3	陰影

充滿昭和年代復古風情的洗衣機，加上胭脂紅帶點可愛的氣息，令人忍不住按下快門。正好有位女子正在等待衣服洗好，讓人充滿各種想像，「不知道她等了多久了？不知道她住在哪兒？」為了將這種心情也展現在照片裡，所以特地讓雙腳也一併入鏡。

懷舊空間之二「老房子 × 花飾」

改變設定！！

使用一般設定拍攝

這是一間從老房子重建後的店家，重新整建的氛圍中仍殘留些許復古、陳舊的味道，因此以懷舊風格作呈現。花瓶裡的花朵就像穿著和服的女性，給人沈穩奢華的感覺，一旁的模特兒衣架也不甘勢弱地表現她的存在感，充滿故事性的照片，令人留下深刻的印象。

相片風格
✿F 忠實

詳細設定	
◑ 銳利度	0
◑ 對比度	－ 4
♨ 飽和度	－ 4
◑ 色調	0

F 值	快門	ISO自動	曝光補償	WB
F5	1/80	(500)	+2	陰影

拍攝模式：A 模式（光圈先決）
使用相機：Canon EOS 650D
使用鏡頭：EF-S 18-55mm F3.5-5.6 IS Ⅱ（42mm）

轉存RAW檔，怎麼拍都不失敗！

只要將照片存成RAW檔，事後就能自由改變明暗度與色調！

RAW檔等同「食材」事後「調味」樂趣無窮！

照片檔案通常會存成JPEG檔，但是大家知道也能存成RAW檔嗎？

將JPEG與RAW用做菜來比喻的話，JPEG等於完成的料理，而RAW則是食材。也就是說，RAW檔是屬於做菜前「無法食用＝無法觀賞」的狀態。

既然是食材，就表示想甜一點、辣一點或鹹一點都可以；也就是說，拍攝後可以自由改變明暗度與色調，讓拍攝完成後的樂趣倍增！

RAW檔後製完成後，再轉為JPEG檔保存

使用專門的RAW顯像軟體，才能後製RAW檔。通常購買相機時所附贈的CD-ROM，裡頭也會有內建的軟體。必須使用專門軟體，才能打開RAW檔。

RAW檔的明暗度與色調都能透過電腦螢幕的畫面進行調整，再轉成JPEG檔，而轉檔的處理過程便稱作「顯像」。轉成JPEG檔後，只要使用一般軟體就能觀賞囉！

RAW檔的檔案較大，記得使用容量較大的記憶卡進行拍攝！

1 將影像記錄畫質設定成「RAW」或「RAW+JPG」進行拍攝

----> **2** 利用RAW顯像軟體打開RAW檔，加以編輯後儲存成JPEG檔

RAW檔的後製、轉存步驟公開～

Canon

按下選單按鈕，利用十字鍵選擇「畫質」。

↓

選擇RAW後進行拍攝。

編輯前

利用一般設定拍攝浮在水面的彈力球。乍看色彩繽紛十分可愛，但在電腦上打開檔案，卻發現背景很暗，顏色也出乎意料地黯淡……

這種明暗度與色調都有點失敗的照片也能起死回生喔！如果有後製影像的打算，拍攝時最好使用RAW檔來拍攝。

RAW 編輯畫面

編輯後

此為Canon的「Digital Photo Professional」編輯畫面（OLYMPUS相機請使用「OLYMPUS Viewr2」）。明暗度、白平衡、相片風格等，都能透過螢幕確認照片後再加以編輯

將曝光補償設成＋2/3，就能將照片拍得更亮一點。另外，將白平衡設成「陰影」，使色調呈現溫暖的感覺，而相片風格則要設成「風景」，使照片更為鮮明，但是對比度須「調低」，飽和度則要「調高」！後製後，別忘了轉成JPEG檔加以儲存。

還有更多資訊

進階玩家必讀！
數位單眼這樣玩

本單元彙整許多實用又有趣的相關資訊，例如：鏡頭如何選購？有那些流行時尚的相機單品？書末更附錄實用的相機專門用語！邀請大家與數位單眼，一起共度美好時光！

不知道下一顆鏡頭怎麼買的人，一定要參考看看！

第二顆鏡頭要買哪一種？

現在就來找找能夠滿足各位拍攝慾望的「替換鏡頭」吧！

學會使用 kit 鏡頭後，各位應該很想換顆鏡頭試試看。

選購鏡頭停看聽！

其實鏡頭的機能與性能，就標示在鏡頭上面！現在就以 Canon EOS 入門系列的標準鏡頭，EF-S 18-55mm F3.5-5.5 IS II 來進行說明

鏡頭口徑
指鏡頭前端的直徑。購買「鏡頭保護濾鏡（→ P153）」時也須參考此處。標示為「∮ 58」時，代表濾鏡直徑為 58mm 的意思。

接環
鏡頭與相機連接的部位。依相機種類（廠牌、機型）不同會有所差異，鏡頭與相機的接環相符時才能安裝。

最近拍攝距離
代表物理上可最接近被攝體進行拍攝的數值，但是並非鏡頭前端至被攝體間的距離，而是「感光元件（→ P21）」與被攝體之間的距離。

最大拍攝倍率
以「感光元件所顯示的大小：被攝體的實物大小」，來表示能將被攝體拍得多大。舉例來說，「1:1」就是等倍顯像的意思（詳細內容請參考 P146）。

鏡頭名稱所代表的含意
最重要的是中央數字的部分。前後文字會依不同廠牌而有不同的標示規則，所以根本不須特別注意。

EF-S	18-55mm	F3.5-5.6	IS II
	焦距	最小 F 值	

代表 Canon「APS-C 有反光鏡數位單眼相機的專用鏡頭」EF-S 系列鏡頭的意思。

代表顯像範圍。焦距越短顯像範圍越廣，焦距越長顯像範圍越窄，但是也能將遠處的物品放大拍攝出來。當焦距範圍在「18-55mm」時，意指此為可變焦的「變焦頭」。當焦距只有「30mm」的固定距離時，就是所謂的「定焦鏡頭」。

表示當焦距為 18mm 時 F 值可縮小至 3.5，當焦距為 55mm 時 F 值可放大至 5.6。因此就會出現明明想用 F3.5 拍攝，但是變焦至 55mm 的望遠端後，相機卻自動將 F 值調整成 5.6 的情形。所以「最小 F 值」也稱作「開放 F 值」。

Canon 鏡頭上所標示的「IS」，意指內建手震補償功能的鏡頭。句尾的文字會依廠牌而有不同的標記規則，內建手震補償或特殊機能通常會標示在此處。

鏡頭的選購重點就在「名稱」上！

選擇鏡頭時，希望大家一定要注意※「最小 F 值」與「焦距」。藉由鏡頭名稱就能了解它的規格，所以想要知道這顆鏡頭的「最小 F 值」與「焦距」，只要參考鏡頭上的名稱就可以了。

再來複習一下 F 值，大家還記得數值越小背景越模糊嗎？通常與相機一起成套購買的標準鏡頭，最小只到 3.5。不過有些鏡頭最小的 F 值還可以縮得更小。

還有一點也很重要，那就是焦距，在鏡頭上會以「18-55mm」的方式標示出來。標示數值如果像這樣以「連字號」連接起來時，代表這顆鏡頭的焦距可在這段範圍距離內進行變焦。另外像「18-55mm」這種可以變換焦距的鏡頭，便稱作「變焦鏡」；但是像「40mm」這種無法變焦的鏡頭，便稱作「定焦鏡」。

※最小 F 值又稱作「開放 F 值」。

鏡頭豆知識 ❶ 基本上相機接環須要鏡頭相符才能連接使用。由相機品牌所推出的鏡頭稱作「原廠鏡頭」，但是 TAMRON 或 SIGMA 等「鏡頭品牌」，也會推出針對不同品牌相機接環的適用鏡頭。

在昏暗場所容易手震⋯⋯

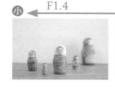 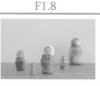 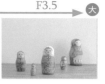

小 ← F1.4　　F1.8　　F3.5 → 大

F值越小的鏡頭，除了能讓背景拍起來越模糊外，還能讓大量光線進入鏡頭，使快門速度變快，在昏暗場所一樣能拍出好看的照片！因此F值小的鏡頭又被稱作「明亮鏡頭」，價格偏高。

購買明亮鏡頭，就能拍出屬害的模糊效果！

普通的Kit鏡頭，可以拍出這種程度的模糊效果。

焦距與感光元件大小不同，顯像就也會大不相同！

現在要來說明焦距與感光元件（→P21）的關係，雖然比較複雜，但相信說明過後，大家一定就能明白。

焦距與感光元件皆與拍照時的「畫面呈現範圍（視角）」，也就是顯像方式有關。專業級相機的感光元件尺寸較大，通常為「35mm全片幅」。

不過感光元件越大，相機與鏡頭相對地也會變大，價格也會昂貴許多。數位單眼的入門機種和輕單眼，一般稱為「APS-C」或「微4/3系統」，使用的感光元件也比「35mm全片幅」小。

感光元件縮小後會出現什麼情形呢？簡單來說，就是拍攝範圍會比「35mm全片幅」小。除此之外，拍攝範圍也會依「焦距」而改變，所以若將焦距300mm的鏡頭分別裝在APS-C感光元件的相機，以及35mm全片幅感光元件的相機上進行拍攝，效果將會有像左下照片一般，就算使用相同鏡頭，以APS-C相機拍出來的照片，被攝體會看起來靠近許多。

感光元件不同 顯像就會不同

將焦距300mm的鏡頭，分別裝在不同感光元件的相機上進行拍攝

APS-C相機　　35mm 全片幅相機

即便是相同焦距的鏡頭，裝在APS-C相機上，拍起來的照片也會比35mm全片相機看起來更近（被攝體變大）。

感光元件種類 與尺寸差異

更換鏡頭時就能看到感光元件。

微4/3系統
17.3mm×13mm

※

APS-C約22.3×14.9mm

35mm全片相機　36×24mm

※尺寸以Canon EOS 650D為例。
　APS-C尺寸則有許多種類。

數位單眼相機入門機種大多為APS-C，輕單眼相機則有微4/3系統或APS-C。

焦距與視角

焦距短（105mm）※　　　　　焦距長（300mm）※

　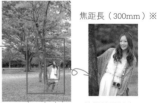

拍攝範圍較廣，可以拍出人物與周圍環境位置的關係。

拍攝範圍較窄，可以拍出人物的特寫照片。

視角是相機顯像的角度，也代表不同的拍攝方式。焦距越短視角越大，可以拍得更寬廣。

※換算成35mm全片幅的焦距。

鏡頭豆知識 ❷　拍攝雜貨或美食等日常生活常見的主題時，焦距維持在換算成 35mm 片幅後，標示 50mm 前後的距離即可。
拍攝遠處物品時，最好使用換算成 35mm 後，標示 100mm 以上的鏡頭。

接下來，我再針對焦距進行進一步的說明。「焦距」指的是對焦時鏡頭至感光元件的距離，焦距越短，拍攝範圍愈廣，焦距越長，被攝體就能拍得越大。

panda memo

焦距如下表所示，依照不同距離可區分成「廣角焦段」、「標準焦段」、「望遠焦段」、「超望遠焦段」等類別，大家最好記住喲！

望遠			超望遠	
可將遠處物品放大拍攝。			可將很遠的物品放大拍攝。	
70mm	105mm	135mm	200mm	300mm
約44mm	約66mm	約84mm	約125mm	約188mm
35mm	53mm	68mm	100mm	150mm
70mm	105mm	135mm	200mm	300mm

同樣50mm顯像卻大不同？所以才需要制定標準！

P 141 曾說明過，感光元件的大小不同，拍攝範圍就會不同，因此大家應該會有這種疑問：「焦距50mm時，我的數位單眼可以拍出什麼樣的照片？」

傳統底片單眼的感光元件統一規格是35mm片幅，所以一提到50mm就能準確的預估「可拍攝的範圍」是多少。

但是現在的數位單眼，沒有統一規格的感光元件大小，因此必須要有一個換算標準，所以才會提出「換算成35mm片幅」。以最多數位單眼相用的感光元件規格APS-C與微4/3系統為例，只要將APS-C的焦距乘以1.5～1.7倍的「係數」；微4/3系統的焦距乘以2倍的「係數」，就能換算成35mm片幅的焦距。

如上表所示，換算成35mm片幅拍出50mm的顯像時，APS-C的焦距約為31mm，微4/3系統的焦距則為25mm，等於將兩者乘以係數，就會變成50mm。也就是說，只要將焦距乘以係數，換算成35mm全片幅，就能預估視角。

要等各位拍出心得來後，說不定還能「反推拍攝某張照片時，需要哪種鏡頭」。不過請大家特別注意，當攝影雜誌的照片資訊未刊載機種名稱時，就是指已經換算成35mm片幅的數值，所以購買鏡頭時，請大家要換算成自己相機感光元件的尺寸，計算出正確的焦距。

焦距的顯像差異 & 35mm 全片幅換算

【本表參考方式】舉例來說，使用微4/3系統感光元件的相機，以焦距14mm進行拍攝時，換算成35mm全片幅後，等同於28mm的顯像。

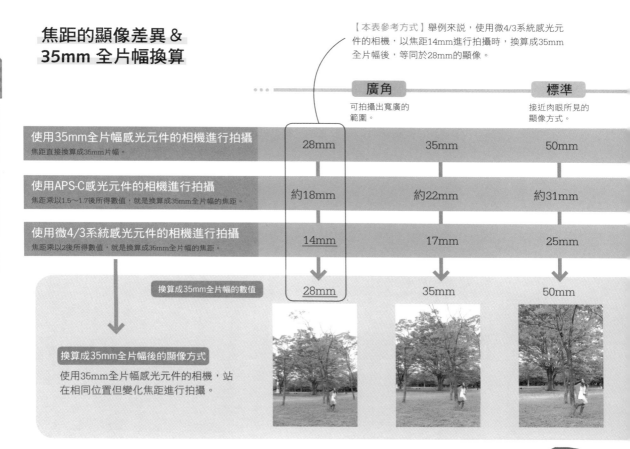

	廣角	標準	
	可拍攝出寬廣的範圍。	接近肉眼所見的顯像方式。	
使用35mm全片幅感光元件的相機進行拍攝 焦距直接換算成35mm片幅。	28mm	35mm	50mm
使用APS-C感光元件的相機進行拍攝 焦距乘以1.5～1.7後所得數值，就是換算成35mm全片幅的焦距。	約18mm	約22mm	約31mm
使用微4/3系統感光元件的相機進行拍攝 焦距乘以2後所得數值，就是換算成35mm全片幅的焦距。	14mm	17mm	25mm

換算成35mm全片幅的數值 → 28mm　35mm　50mm

換算成35mm全片幅後的顯像方式

使用35mm全片幅感光元件的相機，站在相同位置但變化焦距進行拍攝。

＼ 適合不同拍攝主題的最佳鏡頭！ ／

定焦鏡　　　想將花朵與人物拍得明亮柔美時使用！
焦距固定的鏡頭。缺點就是無法變焦，但具備變焦鏡頭所缺乏的最小F值大光圈，可拍出好看的模糊效果。➡ P144～145

微距鏡　　　想近拍花朵或飾品等物品時使用！
可放大被攝體的鏡頭，拍出其他鏡頭無法拍攝出來的異次元照片，十分有趣。通常無法變焦。➡ P146～147

變焦鏡　　　想靠一顆鏡頭拍整個建築物或整片風景時使用！
旅行時無法隨身攜帶好幾顆鏡頭拍攝！像這種時候高倍率變焦鏡頭就是最方便的選擇，焦段範圍廣是它的一大優點。➡ P148～150

小恭'S ADVICE

有沒有可以應付所有場景的「超強鏡頭」？

鏡頭最重要的就是「最小F值」與「焦距」。經過前面的說明後，應該有人會想：「最小F值愈小、焦距範圍愈廣的變焦鏡頭，是不是最強的鏡頭呢？」什麼距離都能應付得來，都能將照片拍得明亮柔美且兼具模糊效果。道理上是沒有錯，不過這種鏡頭的光學設計和製造方面十分困難，雖然有類似鏡頭，但在價格上卻十分驚人，所以建議大家購買第二顆鏡頭時，應考量自己最想拍攝的主題和目的，再進行選購。下一頁開始，將有更多關於鏡頭的說明，小恭也會介紹個人最喜歡的鏡頭。

鏡頭豆知識 ④　APS-C 的感光元件會依不同廠牌而有不同大小。
嚴格來說，換算成 35mm 全片幅的焦距時，Canon 須乘以 1.6，而 Nikon、Sony 則須乘以 1.5。

使用定焦鏡就能像照片這樣，將背景拍出明亮柔美的模糊效果！簡簡單單就能拍出主題為可愛睡臉的照片囉！

可以拍出這樣的照片！

使用標準鏡頭拍攝

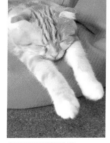

無法拍出模糊效果，所以感覺不夠立體。

F值	快門	ISO	曝光補償	WB
F2.8	1/2500	(6400)	+1⅓	陰天

拍攝模式：A 模式（光圈先決）
使用相機：Canon EOS 650D
使用鏡頭：EF40mm F2.8 STM（40mm）

推薦鏡頭！

簡簡單單就能拍出像雜誌一樣好看的照片囉！

表現數位單眼特有的景深！

定焦鏡

只要一顆鏡頭，就能拍出明亮的模糊效果！

定焦鏡的魅力，說穿了就是明亮。所謂的明亮鏡頭，指的是「可讓光線大量進入相機的鏡頭＝最小F值固定在2.8以下的鏡頭」，F值比標準鏡頭小，所以很容易拍出模糊效果佳的照片。只要一顆定焦鏡頭在上，就能簡單拍出像雜誌上經常出現的明亮柔美、背景模糊的美食或雜貨照片。

因為定焦鏡可讓大量光線進入相機，所以即使在室內或昏暗的地方，也能拍出好看照片，這就是它特別吸引人的優點。大家還記得當光線大量進入相機，快門速度就會變快吧？因此，除了在室內拍攝雜貨或美食這類以桌面為場景的照片外，在室內拍攝小朋友或寵物等活潑好動的被攝體時，也不容易晃動模糊。所以若是各位的拍攝主題是以日常生活場景為主，非常適合使用定焦鏡。

順便提醒大家，換算成35mm片幅後，焦距在50mm前後的鏡頭最適合選購。

最大優點！
☑可以拍出背景模糊又好看的照片！
☑在室內拍照也不容易晃動！

鏡頭豆知識⑤ OLYMPUS 的輕單眼相機，與 Panasonic 的輕單眼相機，雖然廠牌不同，但同樣採用了微 4/3 系統轉接環，所以兩種廠牌的鏡頭可以互換使用。

定焦鏡很適合用來拍攝人像，可以拍出背景模糊，更加突出的專業級效果。

F值 F2.8　快門 ¹/125　ISO自動 [3200]　曝光補償 +2　WB AWB自動

拍攝模式：A 模式（光圈先決）
使用相機：Canon EOS 650D
使用鏡頭：EF40mm F2.8 STM（40mm）

F值 F2.8　快門 ¹/250　ISO WB [400]　曝光補償 +2　WB 陰天

拍攝模式：A 模式（光圈先決）
使用相機：Canon EOS 650D
使用鏡頭：EF40mm F2.8 STM（40mm）

平凡無奇的小東西也能拍得很美呢！耶～～

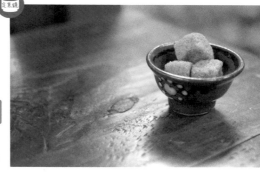

F值 F2.8　快門 ¹/50　ISO WB [6400]　曝光補償 +1¹/₃　WB 陰天

拍攝模式：A 模式（光圈先決）
使用相機：Canon EOS 650D
使用鏡頭：EF40mm F2.8 STM（40mm）

小恭推薦！必敗經典鏡頭

購買前，請先確認這些重點！

最小 F 值
以 F2.8 以下的明亮鏡頭為主，數值越小越能拍出模糊的效果。

焦距
最好選購換算成 35mm 全片幅後，可拍出標準至望遠焦段左右的鏡頭為佳。

• Canon（數位單眼專用）
EF 50mmF1.8 II

Canon相機玩家第一顆必敗的鏡頭就是這顆！想嘗試明亮鏡頭的人，一定要將這顆鏡頭列入首選。

• Canon（數位單眼專用）
EF 40mmF2.8 STM

最吸引人之處在於厚度僅22.8mm，俗稱「餅乾鏡」。「AF（→P31）」速度快，方便外出攜帶。

• OLYMPUS（輕單眼專用）
M. ZUIKO DIGITAL 45mmF1.8

換算成35mm全片幅後的焦距為50mm，所以很適合用來拍攝距離較遠的人像。當然也可以用這顆鏡頭來拍攝以桌面為場景的照片。

鏡頭豆知識 ⑥　一般數位相機中，有些機種的微距功能最短可在 1cm 內近拍被攝體，但數位單眼的鏡頭無法這麼靠近拍攝。雖然在物理上無法靠近拍攝，但還是能拍出特寫的照片，請大家放心。

小小的金平糖，也能靠這麼近拍攝。微距鏡與明亮定焦鏡屬於同類，一樣都能拍出柔美又模糊的背景效果。

可以拍出這樣的照片！

使用標準鏡頭拍攝

無法太靠近拍攝……

F值	快門	ISO感光度	曝光補償	WB白平衡
F2.8	1/125	(800)	+1 2/3	AWB自動

拍攝模式：A模式（光圈先決）
使用相機：OLYMPUS PEN E-P3
使用鏡頭：M. ZUIKO DIGITAL ED
　　　　　60F2.8 Macro（60mm）

推薦鏡頭2

可以拍出有別於肉眼所見的奇幻照片唷！

眼睛看不到的微小細節也清晰可見！

微距鏡

放大近拍也不失焦，還能呈現模糊效果

所謂的微距鏡，就是指可將微小的被攝體放大拍攝的鏡頭，所以用來拍攝花朵或飾品時最能發揮其特色。

選擇微距鏡時，必須注意「最大拍攝倍率」與「焦距」。最大拍攝倍率指的就是可將被攝體拍到多大（→P140），通常標示成1：1（等倍）、1：2（0.5倍）等。一般來說，超過0.5倍以上的鏡頭就稱作微距鏡，但在選購時還是以大於0.5倍，可拍出等倍大小照片的等倍鏡頭為佳。

接著說明焦距。微距鏡頭的焦距有50mm或100mm等等，焦距短的鏡頭最短拍攝距離就會變短，所以適合用來拍攝以桌面為場景的照片；焦距長的鏡頭最短拍攝距離則會變長，適合用來拍攝遠處的被攝體，例如花田或野鳥等無法接近拍攝的物品（焦距愈長愈能拍出模糊效果）。基本上使用方法與定焦鏡頭雷同，但是可將照片拍得更大，呈現奇幻的感覺，十分推薦給大家！

最大優點！

☑ 微小物品也能放大拍攝不失焦！
☑ 最適合用來拍攝柔美的照片！
☑ 可以近距離拍攝！

鏡頭豆知識 7　雖然有些相機會內建「微距模式」，但近拍時根本無法超越鏡頭的功能。想要大膽放大近拍時，還是需要一顆微距鏡。

使用標準鏡頭進行拍攝

可以拍出水果的果肉，已經算很了不起了！

使用微距鏡進行拍攝！

F值 F2.8　快門 1/80　ISO WB (2500)　曝光補償 +2　WB 陰天

拍攝模式：A 模式（光圈先決）
使用相機：Canon EOS 650D
使用鏡頭：EF-S 60mmF2.8 Macro USM（60mm）

大膽近拍美食照片，呈現更新鮮誘人的感覺！

鈕扣大小的本偶胸章也能拍得這麼大，而且看起來明亮多了，真是好看！

F值 F2.8　快門 1/500　ISO 自動 (6400)　曝光補償 +2　WB 陰天

拍攝模式：A 模式（光圈先決）
使用相機：Canon EOS 650D
使用鏡頭：EF-S 60mmF2.8 Macro USM（60mm）

小恭推薦！必敗經典鏡頭

購買前，請先確認這些重點！

最短拍攝距離
拍攝以桌面為場景的照片時要越短越好，拍攝以大自然為場景的照片時則要越長越好。

最大拍攝倍率
最好選購接近 1：1 的鏡頭，選擇 1：2 的鏡頭有時會拍出比想像中還要大的照片。

• Canon（數位單眼專用）
EF-S 60mmF2.8 Macro USM

最短拍攝距離為20cm，最大拍攝倍率為1：1。可拍出好看的模糊效果，除了花朵以外，也適合用來拍攝人像。

• SIGMA
50mmF2.8 EX DG MACRO

最短拍攝距離為18.8cm，最大拍攝倍率為1：1。價格適中，顯像也很漂亮。

• OLYMPUS（輕單眼專用）
M. ZUIKO DIGITAL ED 60mm F2.8 Macro

焦距長，最短拍攝距離為19cm，最大拍攝倍率為1：1，使用方便所以十分吸引人。

鏡頭豆知識 8　利用「焦距長的狀態＝望遠端」進行拍攝時，容易出現手震現象。手震時可利用三腳架固定相機，或提高 ISO 感光度，就能避免產生手震。

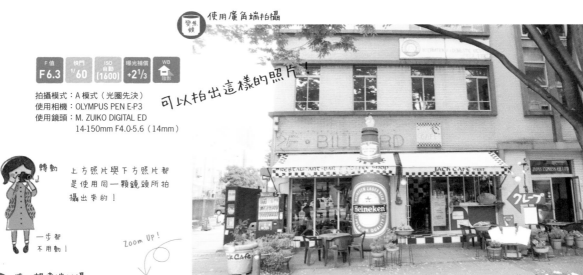

使用廣角端拍攝

F值 F6.3	快門 1/60	ISO 自動 (1600)	曝光補償 +2 1/3	WB 陰影

拍攝模式：A 模式（光圈先決）
使用相機：OLYMPUS PEN E-P3
使用鏡頭：M. ZUIKO DIGITAL ED
　　　　　14-150mm F4.0-5.6（14mm）

可以拍出這樣的照片！

轉動

上方照片與下方照片都是使用同一顆鏡頭所拍攝出來的！

一步都不用動！

Zoom UP!

使用望遠端拍攝

可以拍出這樣的照片！

雪人就位在中央酒瓶的上面喔～

F值 F6.3	快門 1/100	ISO 自動 (3200)	曝光補償 +2 1/3	WB 陰影

拍攝模式：A 模式（光圈先決）
使用相機：Canon EOS M
使用鏡頭：EF-S18-55mmF3.5-5.6 IS STM（47mm）

使用高倍率變焦鏡就無須更換鏡頭，非常方便，適合在旅行、在海邊或運動會時使用！不用擔心更換鏡頭時砂子或海水等異物會跑進相機裡，使用起來很放心。

推薦
鏡頭3

旅行外拍必備！拍近拍遠一顆搞定

高倍率變焦鏡

無論遠近，一顆鏡頭就能完全搞定！

旅行時，常常會想「光行李就多到不行了，根本不用考慮要帶幾顆鏡頭出門的問題……」吧？但是一想到旅行途中可能遇到的各種不同拍攝場景，又開始猶豫是否該多帶幾顆鏡頭以備不時之需。想要拍攝廣闊的風景時，就需要能拍出大範圍的鏡頭；想要特寫遠處的風景時，就想使用可變焦的鏡頭……

其實只要一顆高倍率變焦鏡頭，就能解決旅行途中的各種煩惱。擁有一顆高倍率變焦鏡，就能切換至廣角端或望遠端，所以不需要每次都配合被攝體更換鏡頭，更不會發生在更換鏡頭時，和好朋友走失的情形囉！

不過大部分的高倍率變焦鏡最小F值都不夠小，無法在室內等昏暗場所拍出好看的照片，所以旅行途中，如果必須在室內拍攝，最好還是隨身攜帶一顆 F 值夠小的定焦鏡。

最大優點！

☑ 1 顆鏡頭就能兼具廣角效果與望遠效果！

☑ 1 顆鏡頭就夠用，旅行時最方便！

鏡頭豆知識 ⑨　除了有焦段較廣（18-200mm）的變焦鏡外，還有廣角端可變焦至 8-15mm 的「廣角變焦鏡」。
想要放大拍攝範圍和遠處物品時，請選擇望遠端焦距長的廣角變焦鏡頭。

使用望遠端拍攝

Zoom UP!

使用廣角端拍攝

F值 F5.6　快門 ¹/500　ISO自動 (100)　曝光補償 +1　WB AWB自動

拍攝模式：A 模式（光圈先決）
使用相機：Canon EOS 650D
使用鏡頭：EF-S 18-200mm
　　　　　F3.5-5.6 IS（200mm）

F值 F3.5　快門 ¹/2000　ISO自動 (100)　曝光補償 +1　WB AWB自動

拍攝模式：A 模式（光圈先決）
使用相機：Canon EOS 650D
使用鏡頭：EF-S 18-200mm
　　　　　F3.5-5.6 IS（200mm）

下方照片是在白天自然光照射進入室內所拍攝的。

使用望遠端拍攝

Zoom UP!

使用廣角端拍攝

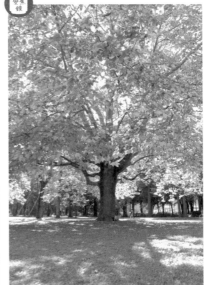

F值 F5.6　快門 ¹/320　ISO自動 (6400)　曝光補償 +1²/₃　WB 陰天

拍攝模式：A 模式（光圈先決）
使用相機：Canon EOS 650D
使用鏡頭：EF-S 18-200mm F3.5-5.6 IS（200mm）

F值 F3.5　快門 ¹/60　ISO自動 (100)　曝光補償 +1²/₃　WB 陰天

拍攝模式：A 模式（光圈先決）
使用相機：Canon EOS 650D
使用鏡頭：EF-S 18-200mm F3.5-5.6 IS（18mm）

高倍率變焦鏡頭也能把遠處的被攝體拍得很好，有時甚至會有意想不到的發現。

購買前，請先確認這些重點！

焦距

TAMRON、Canon、Nikon、Sony 都有推出數位單眼專用的「18-270mm」鏡頭，使用方便，頗受歡迎。

鏡頭廠牌

TAMRON 或 SIGMA 所推出的商品中，也有實際售價約在 5,000 元左右的便宜鏡頭。

• Canon（數位單眼專用）
EF-S 18-200mm F3.5-5.6 IS

換算35mm全片幅相當於29-320mm，方便在旅行時使用。如果嫌價格昂貴，不妨找看看鏡頭廠牌所推出的商品。

• TAMRON
18-270mmF3.5-6.3 Di II VC PZD

換算35mm全片幅相當於28-432mm。1顆鏡頭就能包辦廣角至「超望遠焦段（→P142）」，焦段範圍很廣。優異的防手震功能也十分吸引人。

• OLYMPUS（輕單眼專用）
M. ZUIKO DIGITAL ED 14-150
F4.0-5.6

換算35mm全片幅相當於28-300mm。雖然長度看似與輕單眼相機不搭，但是輕巧的優點十分吸引人。

從相同位置拍攝銀杏行道樹！！

Zoom UP!

使用望遠端（150mm）拍攝

F 值	快門	ISO 感度	曝光補償	WB
F10	1/160	(3200)	+1/3	陰影

拍攝模式：A 模式（光圈先決）
使用相機：OLYMPUS PEN E-P
使用鏡頭：M. ZUIKO DIGITALED
　　　　　14-150mm F4.0-5.6（150mm）

使用廣角端（14mm）拍攝

F 值	快門	ISO 感度	曝光補償	WB
F14	1/8	(200)	+1/3	陰影

拍攝模式：A 模式（光圈先決）
使用相機：OLYMPUS PEN E-P3
使用鏡頭：M. ZUIKO DIGITAL ED
　　　　　14-150mm F4.0-5.6（14mm）

小恭'S ADVICE

試試「壓縮」效果！

請各位看看左側 2 張照片，這是在相同位置拍攝銀杏行道樹的照片，但是稍微改變焦距後，銀杏樹居然也能變得很茂密。這種方式，運用在花海上，就可以拍出花團錦簇的畫面；此時若能再將 F 值縮小一點，就能呈現模糊的效果，拍出背景呈現一片花海的美麗照片。壓縮效果可拍出不同於肉眼所見的感覺，真的很有趣哦！

距150mm所拍攝下來的。使用壓縮效果後，原本看似稀疏的銀杏樹然……？用150mm拍出來的照片，樹木間隔看起來好像變窄了對吧？沒錯，正如照片所示，原本距離很遠的被攝體，拍成照片後看起來比實際距離更靠近時，拍出壓縮效果，就得使用望遠端。這2張照片中，左側照片是利用微4/3系統的感光元件相機，以焦

增距鏡

另外還有一種鏡頭，叫作「轉換鏡」或「增距鏡」，價格比其他鏡頭便宜，輕輕鬆鬆就能拍出不一樣的照片！

到目前為止已介紹過許多不錯的鏡頭，若嫌這些鏡頭超出預算的人，不妨找找看市面上是否有販售適合自己現有相機的「增距鏡」。

只要將增距鏡組裝在一般鏡頭前端，就能拍出如同微距鏡或超廣角鏡頭般的效果。很多人都想嘗試看看的魚眼效果，甚至也能透過增距鏡拍攝出來。因為魚眼鏡頭十分昂貴，相較之下增距鏡比較值得投資。

但有一點必須注意，增距鏡只能組裝在特定鏡頭上，並非所有鏡頭皆能使用，大部分只適合標準鏡頭這類的變焦鏡頭，購買前請務必確認清楚。

OLYMPUS 輕單眼適用的增距鏡一覽

廣角增距鏡

OLYMPUS WCON-P01
可拍範圍寬廣，適合拍攝風景照片或建築物照片。

未使用增距鏡

只要裝上增距鏡，就能拍出更寬廣的範圍！

使用增距鏡

微距增距鏡

OLYMPUS MCON-P01
可像微距鏡一樣近拍。外出旅行時，可以帶著身上方便拍攝美食的特寫鏡頭。

未使用增距鏡

只要裝上增距鏡，就能拍出令人垂涎的美食特寫鏡頭！

使用增距鏡

魚眼增距鏡

OLYMPUS FCON-P01
可拍出魚眼效果！甚至連強調遠近感的照片也可以。如同大頭狗般的有趣照片也能拍攝出來！

未使用增距鏡

只要裝上增距鏡，就能拍出充滿藝術感的照片！

使用增距鏡

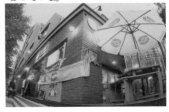

鏡頭豆知識 ⑪　除了增距鏡，「近攝鏡」也能簡單拍出微距效果。只要像「鏡頭保護濾鏡（→ P153）」一樣口徑吻合，任何鏡頭都能簡單拍出特寫鏡頭哦！

便利與時尚兼具的相機單品

現在就來為大家介紹，兼具機能與美觀的獨特配件！

有了這些相機配件，除了帶相機出門更方便外，也能提高時尚感！

推薦

相機背帶

Strap

只要換條相機背帶，時尚感就會大增。因為數位單眼有一定的重量，最好選擇堅固耐用的亞麻或皮革材質。

皮革製品會越用越軟，顏色也變得越來越有味道。女性可以使用較細的背帶，看起來更有氣質。

左起分別為亞麻編織背帶〈長〉、相機背帶標準款、亮皮相機背帶〔ROBERU〕

麻繩編織而成的背帶，每一條皆由專業職人手工打造。請各位從配色與編織方式各異的商品中，挑選自己最愛的款式。

左起分別為KOKOBERU、RARABERU、JAKE、KiKi LaLa、SP RANDOM、Spiral-SP〔工房絲〕

鏡頭保護套

保護套

Case

外出時用來攜帶鏡頭、相機、三腳架的保護套。裝進保護套再放進包包裡，就能多一層保護囉！

裝入1顆數位單眼變焦鏡頭仍綽綽有餘的鏡頭保護套。外觀看起來十分可愛，而且保護套底部使用的皮革材質與外套一模一樣，保護性十分優異。

為鏡頭保護套〈橘色花卉、綠紫色格紋〉〔SHOKO MIYAMOTO〕

這個也是可裝入1顆數位單眼鏡頭的保護套，側面以較薄的鋪錦材質完全包覆保護鏡頭。

鏡頭保護套〈深藍色點點圖案〉〔mi-na〕

三腳架保護套

也有這種三腳架！

全長970mm，折疊後縮短至360mm，是十分輕巧的尺寸。

相機保護套

可以將鏡頭裝在數位單眼上直接收納的保護套。內含緩衝材質，可保護相機避免撞擊。大家不妨依照個人喜好，選購花朵圖案或格子圖案的商品。

相機保護套〈玫瑰花與瑪格莉特的野餐〉〔mi-na〕

外觀十分可愛，但其實這是個三腳架保護套。而且是手提和肩背的2way保護套，機能性十足。成熟又可愛的設計，讓人看了也開心，幾乎忘了三腳架的沈重。

三腳架保護套〈自由優雅（綠色）〉〔SHOKO MIYAMOTO〕
※此為訂製款

想預防手震或拍團體紀念照時，一定會使用到三腳架，但是沈重的重量攜帶出門真的很不方便。有這樣煩惱的人，建議使用輕單眼專用的輕巧型三腳架。當快門速度放慢，刻意拍出晃動照片（→P124）時，也能提高成功機率。

BABY SLICK〈粉紅色〉〔Kenko Tokina〕

肩背包

打開就像這樣！

這款肩背包可直接將裝好鏡頭的數位單眼放進去，另外還能再多收納1顆鏡頭。背帶部分加厚，減少肩膀的負擔。

2Way相機包附短背帶〈隨意罌粟花＆率真〉〔SHOKO MIYAMOTO〕

包包大小剛好可以直接將裝好鏡頭的數位單眼放進去，很適合輕鬆出門拍照時使用。內部使用厚實的緩衝材質，機能性十分優異。

相機斜背包〈拼接格紋〉〔mi-na〕

這款相機包可直接將裝好鏡頭的數位單眼放進去。內部隔層可拆卸，皮革製十分耐外力衝擊，外觀也十分好看。

相機包〈TANIZAWA〉〔K-COMPANY〕

相機包 Camera Bag

外出攜帶相機的專用包。設計感十足，平時也可以作為一般包包攜帶外出使用。
請大家依照外出攜帶的鏡頭數量與心情，搭配使用。

斜背包

背帶可以拆卸的斜背包，將背帶拆掉就能當作隔層包使用。

相機斜背包〈古典玫瑰〉〔mi-na〕

可直接將裝好鏡頭的輕單眼相機放進去，外型小巧的斜背包。將背帶拆掉就能當作保護套使用。

2Way相機包〈紅絲、藍絲〉〔工房絲〕

鏡頭保護套

打開就像這樣！

這是本書作者小恭與mi-na共同合作設計推出的數位單眼專用背包。打開側面拉鍊，就會看到整個底部都是相機保護套！附有隔層設計，可以輕鬆收納相機與2顆鏡頭，機能與方便性極佳，外觀也十分好看。

數位單眼專用背包〔mi-na〕

還有這些可愛又實用的單品！

鏡頭蓋保護套＋別針＆鏡頭蓋防失帶

拍照時最容易搞丟鏡頭蓋，有了附別針的鏡頭保護套，就能用別針別在背帶上，防止鏡頭蓋弄丟；也可以選擇鏡頭蓋防失帶，將可愛飾品黏在鏡頭蓋上，外出時就能把蓋子與相機一起帶出門了。

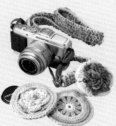
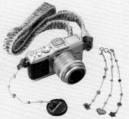

鏡頭蓋保護套＋別針〔工房絲〕

鏡頭蓋防失帶〔工房絲〕

鏡頭蓋＆握把

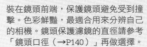

OLYMPUS PEN系列相機專用，布面設計的鏡頭蓋與握把。可以搭配服飾造型變換使用，也能依個人喜好訂製。

鏡頭蓋、握把〔OLYMPUS〕

鏡頭保護濾鏡

裝在鏡頭前端，保護鏡頭避免受到撞擊。色彩鮮豔，最適合用來分辨自己的相機。鏡頭保護濾鏡的直徑請參考「鏡頭口徑（→P140）」再做選擇。

My Color Filter VIVID〔MARUMI光機〕

1 將照片好好保存下來！

千萬別將拍好的照片檔案一直放在SD記憶卡裡，最好存進電腦的硬碟中加以保存。而且要記得經常存檔，避免發生SD記憶卡遺失、損壞等令人擔心的狀況。

-- 將照片檔案存進電腦 --

保存照片最簡單且最方便的方法，就是「存進電腦裡」。只要存進電腦裡，整理成自己方便欣賞的檔案加以管理，就不會發生「找不到某張照片……」的情形，也能省下尋找的時間。而且最好以資料夾的方式整個存檔，避免單張照片存檔時，出現忙中有錯的情形。

● 使用連接線連接相機與電腦

將SD卡直接放在相機中，利用附贈的USB連接線連接至電腦。連接時相機電源須「關閉」，連接後再「開啟」。接下來依照電腦指示讀取影像即可。

● 使用多功能讀卡機讀取

將SD記憶卡從相機中取出，透過USB接頭把讀卡機連接在電腦上（有些電腦有SD卡插槽，可直接將SD卡插入）。

● 使用 SD 卡讀卡機讀取

SD卡專用讀卡機沒有連接線，將SD卡插進讀卡機後，再把插頭插進電腦即可使用。

-- 用一目了然的方式命名 --

資料夾存進電腦後，須重新命名成容易理解的名稱。建議大家可用「日期＋地點」或「日期＋活動」的方式，命名時在最前方加上日期。這樣就很容易知道拍照日期，而且資料夾還會自動依照日期排列，方便日後尋找。

照片累積太多時，可燒成 DVD-R 加以保存！

電腦裡儲存太多照片時，可利用電腦所搭載的DVD-R燒錄器，將檔案燒進DVD-R中加以保存。DVD-R上面同樣要寫上與資料夾一樣的名稱，例如「日期＋地點或活動名稱」，方便日後進行確認！

● 資料夾命名方式

將整個資料夾存進電腦裡
點取 SD 卡中的「DCIM」資料夾後，就會出現照片資料夾。再直接將照片資料夾複製到電腦裡。

資料夾重新命名
將資料夾存進電腦後，須為資料夾重新命名。以小恭個人為例，我會以「2012_12_12 我家」的方式，將日期以「＿（底線）」連接起來，最後再加上地點或活動名稱。

喔～

2　將拍好的照片洗出來！

照片沖洗出來後，會與在相機液晶螢幕上或透過電腦欣賞時，呈現截然不同的味道。請大家配合照片的氛圍或感覺，挑選不同的尺寸或紙張種類來列印看看！

在家列印

想裝飾在自己家中欣賞時，利用家用列表機列印即可。想要列印成好看的照片，最重要的就是紙張的選擇！想呈現光澤感時，可使用亮面相片紙；想呈現出柔美感時，則可使用無光澤相片紙。

網路沖印

網路的「數位印刷服務」是為嫌「到店取件太麻煩」的人量身設計，可直接郵寄到府。無須使用特殊軟體，只要依照操作步驟就能送出訂單，請大家一定要好好利用。

自助沖印

「家裡沒有列表機」的人，可使用大型家電量販店或相機店所設置的「照片自助沖印機」。只要將SD卡插進讀卡機中，再選擇想要的照片尺寸與照片風格即可！觸碰畫面即可操作，十分簡單。

專門店沖印

只要將想要的色調或明暗度告知照片沖印店，就能透過專家調整照片效果，最大的優點就是不會出現誇張失敗的情形。店內大多會展示各種尺寸與顏色的範例，可以參考範例效果再下訂。

3　將拍好的照片上網分享！

「網路相簿」是一種照片分享網站，可透過網路將拍好的照片與親朋好友一起分享。將照片上傳至網站上即可。上傳的照片也能下載，方便將照片檔案寄送給朋友。

Flicker

Flicker是使用者人數最多的網路相簿網站。每個月可免費上傳100MB的照片，也可直接分享到Twitter、各種部落格中。喜歡分享照片的人，一定要試試看。

30 day Album

免費提供限期30天分享網路相簿的網站。一次可製作3本相簿，每本相簿約可保存150張照片。婚禮或生日過後，想在短時間內將照片分送給親朋好友時，使用起來最方便哦！（日文介面）

Picasa

這是Google所提供的網路相簿。基本上特色與Flicker十分相似，但可使用Google影像處理軟體後製影像，所以十分方便！照片上傳方式也很簡單，怕麻煩的人可以試看看。

數位單眼用語小辭典
熟讀更有幫助！

相關用語　微4/3系統、APS-C

35mm全片幅　感光元件的一種。專業級數位單眼相機所採用的尺寸，（寬）36mm×（長）24mm。

ㄅ
白平衡　透過控制光線種類，調整色調變化的功能。

白平衡補償　與白平衡一樣，可透過控制光線種類調整色調變化。但是白平衡補償的校正範圍更大。類似顏色校正濾鏡的作用，適合專業玩家使用。

飽和度　設定顏色的選項，可將整張照片的色調調整成鮮明或平淡的感覺。

相關用語　手震

被攝體晃動　照片失敗的原因之一，快門打開的瞬間，因被攝體移動所造成的現象。快門速度越慢越容易發生。

不足　表示照片明暗度比正常曝光時暗。↕過度

變焦鏡頭　鏡頭焦距可隨著被攝體改變的鏡頭。可在16-35mm廣角焦段中變焦，特別稱作廣角變焦鏡頭。除此之外還有標準變焦鏡頭、望遠變焦鏡頭等等，依據可變焦的焦距範圍就會有不同的名稱。

ㄆ
曝光　（F值）與快門速度。照片的明暗度。取決於光圈值。

ㄇ
模糊　失焦的狀態。
前景模糊：使被攝體前方變模糊。
背景模糊：使被攝體後方變模糊。

模糊光點：背景出現的光線變成模糊的圓點狀態。

ㄈ
泛白　將曝光補償調成正值所產生的結果，照片變得過亮，且亮部會缺乏之質感。即使透過影像製作矯正明暗度，也無法恢復質感。↕黯淡

分割測光　決定照片明暗度（曝光），相機計算進光量的一種「測光」方式。先分割畫面，再針對各區進行測光。↕點測光

ㄉ
點測光　決定照片明暗度（曝光）的一種「測光」。針對畫面中央特定部分進行測光。↕分割測光

單次自動對焦　通稱「單次AF」或「單拍AF」，為對焦動作設定的一種。每次半按快門按鈕就會對焦一次，可清楚拍下被攝體的照片。

電子觀景窗　組裝在無反光鏡數位單眼相機上，就能透過觀景窗進行拍攝。一旦電源「關閉」就看不到影像。

對比度　顏色設定的一種。可加強或減少照片的明暗落差。

定焦鏡頭　焦距固定的鏡頭。

對焦　共有2種模式，一為相機自動對焦的AF模式，以及手動對焦的MF模式。

濾鏡功能　照片拍攝完畢後，可變化照片色調和氛圍的功能。OLYMPUS相機稱作「藝術濾鏡」，Canon相機稱作「創意濾鏡」，名稱依各廠牌而異。

ㄋ
逆光　也稱做「背光」。光線由被攝體後方照射過來的狀態。↕順光

ㄌ
連拍　連續拍攝。設定成連拍後，按下快門按鈕的期間都能連續拍攝。

連續自動對焦　通稱「連續AF」，對焦的一種。可連續對焦在移動被攝體上，半按快門按鈕後，相機會自動處理並會拍出較暗的照片。也稱作「人工智能伺服自動對焦」。

ㄍ
構圖　想拍攝的主題如何安排在畫面中，或是利用什麼樣的視角來配置被攝體的意思。

感光度　也稱作「ISO值」，將相機感應光線的速度以數字來表示。

感光元件　在數位單眼中，相當於傳統底片相機的底片。感應光線後，再轉換成影像檔案。也稱作「影像感應器」。

光圈　光線進入鏡頭後，只要改變孔洞大小就能調整相機進光量的構造。

光圈值　光圈大小。也稱作「F值」。數值愈小，愈能拍出明亮、模糊效果佳的照片。

光圈先決模式　可優先改變光圈的模式。能控制照片模糊的效果。

一端。可拍出寬廣範圍，近拍被攝體時可呈現明顯的遠近感，但影像會扭曲。

ㄎ
可動式液晶螢幕　液晶螢幕的方向、角度可手動設定。不同廠牌會有不同的名稱，例如「翻轉式」或「可翻式」等等，上下、左右轉動，角度也各有不同。

快門速度　調整光線照射在感光元件上的時間。快門速度愈快，就能凝結移動物品拍出動作凝結的效果，但在光線昏暗處則會拍出較暗的照片。

快門先決模式　可優先改變快門速度的模式。能控制被攝體的動作，拍出靜止或晃動的效果。

快照　預測被攝體的動作，事先對焦在某位置的拍攝手法。

ㄏ
橫幅構圖　將相機橫擺進行拍攝。↕直幅構圖

畫素數　也稱作畫素，形成影像最小單位的總數。畫素愈多照片解晰度愈高，但是照片檔案的容量也會變大。

換算35mm　微4/3系統與APS-C等相機的感光元件大小不同，所以將兩種系統的焦距換算成全幅尺寸感光元件的焦距，所計算出來的數值。

過度　照片明暗度比正常曝光亮的情形。↕不足

廣角端　使用變焦鏡頭時，焦距較短的情形。

ㄐ
接環　鏡頭與相機連接的部位。依相機廠牌而異，所以不同廠牌規格的鏡頭無法連接。不過可使用「轉接環（↓P.24）」連接。

可對焦的範圍。有「中央對焦點」或「多點」可供選擇。

影像壓縮檔　也就是JPEG檔，是影像壓縮變小後的檔案格式。

焦距　標示方式為「○○mm」。數值愈小愈能拍出寬廣的照片，數值愈大愈能放大拍攝遠處的物品。

近拍　大膽靠近被攝體進行拍攝。

暗度，自動設定F值與快門速度可由攝影者手動設定。曝光與ISO感光度可自由設定。

Ｔ

景深　對焦範圍。對焦範圍愈大則「景深愈深」，對焦範圍愈小則「景深愈淺」。放大F值景深就會變深，縮小F值則會變淺。

斜光　光線斜斜地照射被攝體的狀態。

鏡頭口徑　鏡頭前端的直徑。鏡頭上會以「ø50mm」等符號作標示。

㋐

視角　照片顯像範圍的角度，或是顯像的範圍。

手動曝光模式　快門速度與光圈，適合精通相機的人使用。

手動對焦　「Manual Focusing」，簡稱MF。有些被攝體（反差極小的物品，或是鐵籠中的動物等等）很難使用AF對焦時，就能改用MF對焦。⇕自動對焦

雜訊　隨著畫質變差，影像也會變模糊又粗糙。ISO感光度愈高，雜訊就會愈多。

最大拍攝倍率　鏡頭可將被攝體拍到多大的倍率。通常以「感光元件上顯像的尺寸：被攝體實際大小」的方式作標示。例如「1：1」是：被攝體實際大小。

最短拍攝距離　鏡頭可靠近被攝體拍攝的最短距離。意指從感光元件至被攝體間的距離，而非鏡頭前端至被攝體間的距離。

Ⓧ

無反光鏡數位單眼　相機內沒有鏡子與五稜鏡（玻璃），電子訊號會從感光元件直接顯像在相機背面液晶螢幕上的數位單眼相機，大多十分輕巧，簡稱「無反光鏡相機」，也就是俗稱的「無反光鏡數位單眼」，「小單眼」或「微單眼」等。

相關用語
有反光鏡數位單眼

微4/3系統　感光元件的一種，一般數位相機與某部分無反光鏡數位單眼相機所採用的尺寸，17.3mm（寬）×13mm（長）。

相關用語
APS-C、35mm全片幅

相關用語
微4/3系統、35mm全片幅

相機套裝組合　相機與鏡頭成套販售的商品。

相片風格　相機內可改變顏色的功能。Canon相機才會稱作相片風格，名稱依各廠牌而異（→P.127）。

先進攝影系統C型　「Advanced Photo System type-C」，簡稱APS-C。感光元件的一種，數位單眼的入門機款大多為這種尺寸，但APS-C的尺寸又依各廠牌而異分為多種類型。

ユ

直幅構圖　將相機擺直進行拍攝。⇕橫幅構圖

正常曝光　曝光為±0，相機認為最適合照片的明暗度。

轉換鏡頭　裝在鏡頭前端使用的鏡頭。可拍出微距或超廣角的照片。

イ

程式設定模式　相機會依照被攝體的明暗度，自動設定F值與快門速度的拍攝模式。

相關用語
被攝體晃動

手震　照片失敗的原因之一，按下快門的瞬間，因攝影者移動所造成的現象。尤其在周圍昏暗光線不足的情形下，特別容易發生。

順光　光線從被攝體正面照射過來的狀態。⇕逆光

銳利度　顏色設定的一種，可將輪廓變清晰或變柔。

Ｐ

自動曝光　「Automatic Exposure」，簡稱「AE」。光圈與快門速度由相機自動設定的功能。

自動曝光鎖定　「AE鎖定」，選定對焦點並想鎖定曝光時，可半按快門按鈕鎖定曝光。

自動對焦　「Automatic Focusing」，簡稱AF，自動對焦的意思。由相機自動對焦的功能。⇕手動對焦

自動對焦範圍　通稱「AF範圍」，表示……

ㄘ

側光　指光線從被攝體側邊照射過來的狀態。

ㄋ

黯淡　將曝光補償調成負值所產生的結果。照片變得過暗，而且暗處缺乏質感。即使透過影像後製矯正明暗度，也無法恢復質感。⇕泛白

安全數位卡　「Secure Digital Memory Card」，也就是SD卡。數位單眼相機所使用的記憶卡。

一

一格　將曝光補償調成正值或負值時，調高或調低的單位。±1「格」代表「調高一格」，-1代表「調低一格」。初期設定時可分別調高或調低1/3格，變更設定也能分別調高或調低1/2格。

有反光鏡數位單眼　或稱為「數位反光式單眼相機」，也通稱「數位單眼」。光線通過鏡頭後，會在相機內的鏡子與五稜鏡（玻璃）作反射，再從觀景窗看到畫面的相機。

望遠端　使用變焦鏡頭時，焦距較長的一端。可放大拍攝遠處的物品，也容易拍出背景模糊的效果，而且影像不會扭曲變形。

微距鏡頭　可將微小的被攝體放大拍攝的鏡頭，大多指最短拍攝距離在「1：2（0.5倍）」以上的鏡頭。

Ｕ

原始影像檔　通稱「RAW檔」，檔案格式的一種。RAW檔就是將感光元件輸出的訊號，直接轉換成數位化的原始檔案，須使用專用軟體才能開啟。使用這種格式的檔案就能後製影像。

預覽　將感光元件上的影像顯像出來的功能。無須透過觀景窗，就能看著液晶螢幕進行拍攝。

生活樹系列013

新手不敗的數位單眼超入門
はじめてのデジタル一眼　撮り方超入門

原　　　著	川野恭子
譯　　　者	蔡麗蓉
副 主 編	王琦柔
助理編輯	周書宇
封面設計	張天薪
內文排版	菩薩蠻數位文化有限公司

出版發行	采實出版集團
業務部長	張純鐘
企劃業務	王玟嵐・張世明・楊筱薔
會計行政	賴思蘋・孫瑩珊
法律顧問	第一國際法律事務所　余淑杏律師
電子信箱	acme@acmebook.com.tw
采實官網	http://www.acmestore.com.tw/
采實粉絲團	http://www.facebook.com/acmebook

定　　　價	330元
初版一刷	2014年12月31日
劃撥帳號	50148859
劃撥戶名	采實文化事業有限公司
	100台北市中正區南昌路二段81號8樓
	電話：（02）2397-7908
	傳真：（02）2397-7997

國家圖書館出版品預行編目(CIP)資料

新手不敗的數位單眼超入門 / 川野恭子原著；蔡麗蓉譯.
-- 初版. -- 臺北市：采實文化, 2014.12
　面；　公分. --（生活樹系列；13）
　譯自：はじめてのデジタル一眼　撮り方超入門
　ISBN　978-986-5683-32-0（平裝）
1.數位相機　2.數位攝影　3.攝影技術
951.1　　　　　　　　　　　　　　　　103023377

ICHIBAN TEINEIDE WAKARIYASUI HAJIMETE NO DIGITAL ICHIGAN TORIKATA CHO-
NYUMON
by Kyoko Kawano
Copyright © Kawano Kyoko 2013
All rights reserved.
Original Japanese edition published in 2013 by SEIBIDO SHUPPAN CO., LTD.

This Traditional Chinese language edition is published by arrangement with
SEIBIDO SHUPPAN CO., LTD., Tokyo in care of Tuttle-Mori Agency, Inc., Tokyo
through Future View Technology Ltd., Taipei.

采實文化事業有限公司

100台北市中正區南昌路二段81號8樓

采實文化讀者服務部　收

讀者服務專線：（02）2397-7908

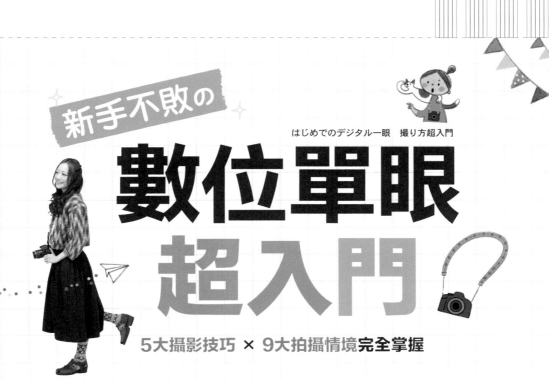

はじめでのデジタル一眼　撮り方超入門

數位單眼超入門

5大攝影技巧 × 9大拍攝情境完全掌握

川野恭子 著　蔡麗蓉 譯

系列專用回函

系列：生活樹系列013
書名：新手不敗的數位單眼超入門
　　　はじめてのデジタル一眼　撮り方超入門

讀者資料（本資料只供出版社內部建檔及寄送必要書訊使用）：

1. 姓名：

2. 性別：□男　□女

3. 出生年月日：民國　　　年　　　月　　　日（年齡：　　　歲）

4. 教育程度：□大學以上　□大學　□專科　□高中（職）　□國中　□國小以下（含國小）

5. 聯絡地址：

6. 聯絡電話：

7. 電子郵件信箱：

8. 是否願意收到出版物相關資料：□願意　□不願意

購書資訊：

1. 您在哪裡購買本書？□金石堂（含金石堂網路書店）　□誠品　□何嘉仁　□博客來
　□墊腳石　□其他：＿＿＿＿＿＿＿＿＿＿＿＿（請寫書店名稱）

2. 購買本書日期是？＿＿＿年＿＿＿月＿＿＿日

3. 您從哪裡得到這本書的相關訊息？□報紙廣告　□雜誌　□電視　□廣播　□親朋好友告知
　□逛書店看到　□別人送的　□網路上看到

4. 什麼原因讓你購買本書？□對主題感興趣　□被書名吸引才買的　□封面吸引人
　□內容好，想買回去試看看　□其他：＿＿＿＿＿＿＿＿＿＿＿＿＿＿（請寫原因）

5. 看過書以後，您覺得本書的內容：□很好　□普通　□差強人意　□應再加強　□不夠充實

6. 對這本書的整體包裝設計，您覺得：□都很好　□封面吸引人，但內頁編排有待加強
　□封面不夠吸引人，內頁編排很棒　□封面和內頁編排都有待加強　□封面和內頁編排都很差

寫下您對本書及出版社的建議：

1. 您最喜歡本書的特點：□插圖可愛　□實用簡單　□包裝設計　□內容充實

2. 您最喜歡本書中的哪一個章節？原因是？
＿＿＿

3. 本書帶給您什麼不同的觀念和幫助？
＿＿＿

4. 您希望我們出版哪種攝影、藝術類相關書籍？
＿＿＿
＿＿＿